기억을 다시 그리다

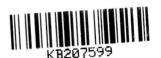

기억을 다시 그리다

기억을 다시 그리다 이형준

이어지는 기억의 길목에서

이천승

성균관대학교 교수
한국 주자학회 회장
성균관 한림원 원장

현대인들은 얕으면서도 짧은 관계를 맺으며 살아가곤 한다. 지난 시간을 되돌아보거나 멀리 내다볼 마음의 여유가 갈수록 줄어든다. 자칫하면 경쟁에 뒤처질지 모른다는 이유없는 불안감이 일상화되고 있는 것이다. 의미있는 이어짐과 서로의 관계를 중요하게 생각했던 전통 시대 유교적 가치관과 비교할 때 너무도 다른 길이다. 이어짐의 연속성을 중시하는 것은 현실에 대한 강한 책임의식을 동반한다. 조상에 대한 제사를 중시했던 것도 현재의 자신에게까지 이어지는 생명의 연속성에 대한 고마움의 표현이다. 씨족들의 묘역이나 가문의 기록 등에 관심을 가지면서 정신적 연대의식을 이어가려는 노력들에 박수를 보내는 이유이다.

이형준 작가의 사진집인 〈松楸之鄉의 四季 그리움이 머무는 곳〉(2023년 출간)은 함평 이씨 함성군파 중요 인물들의 삶과 이를 보존하려는 후손들의 노력을 손에 잡히듯 그려내고 있다. 의미있는 삶을 살았던 이들의 발자취가 그의 손에서 재현되었던 것이다. 그러나 그의 기억은 그것에서 끝나지 않았다. 객관적 발자취를 주관적 시선에서 재조명하는 후속 작업인 〈기억을 다시 그리다〉로 이어지기 때문이다. 이미 놓아버린 기억을 다시금 더듬는 일은 결코 쉬운 일이 아니다. 작가의 애정이 그만큼 크기 때문에 가능한 일이다.

동양의 정신은 음과 양이 맞물려 있는 태극 문양처럼 움직임과 고요함이 하나로 이어져 있다. 종손가의 묘역과 사당 등 함평 이씨의 유적을 찾아다녔던 이형준 작가의 4년여에 가까운 시간이 동적 흐름이었다면, 이제 그것이 지니는 의미를 한발 떠나서 차분히 정리해 내고 있다. 작가만이 느낄 수 있는 내면의 시간인 셈이다. 눈에 보였던 실체도 중요하지만, 더욱 가치있는 정신적 감흥을 담아내고 있는 것이다. 친족간의 화목을 다짐하는 돈목재(敦睦齋), 함성군 이종생 장군의 충정을 기리는 정충사(精忠祠), 함성군 종손가의 묘역으로 정성과 공경의 정신을 오롯이 보여주는 성경재(誠敬齋), 조선시대 군사 요충지로 꼽히는 장군도(將軍島)의 정경, 함천군 이량에 의해 중수되면서 조선 최고의 정자로 손꼽혔던 영보정(永保亭) 등이 작자의 눈을 통해 새롭게 펼쳐지고 있다. 작가가 수없이 다녔을 함평 이씨의 발자취는 언제나 변함없이 그 자리에 있겠지만, 이제 작가의 혜안 속에 또 다른 모습으로 우리 앞에 다가서고 있다.

중국 고사(故事) 천리마를 판단할 수 있는 백락(伯樂)이란 인물이 있다. 평소 거들떠보지 않았던 말이라도 그가 눈길을 준 말은 가격이 순식간에 오른다. 영웅의 기상을 알아보는 탁월한 능력을 지녔던 것이다. 마찬가지로 함평군 종손 이건일 님의 조상에 대한 진정어린 추모의 마음이 이형준 작가의 마음을 움직였을 것이다. 형식적인 작업이었다면 이리 오래 갈 수 없다. 그리고 이제 기억 속의 사진은 꼼꼼하면서도 예술적 흥취를 놓치지 않는 작가의 눈을 통해 다시금 그려지고 있다. 그러한 의미있는 기억들이 지속해서 이어지면서 우리네 전통적 가치가 되살아나기를 한껏 기대해 본다.

그 가을 기억을 다시 그리며

장마와 폭염이 이어졌던 여름을 떠나, 하늘 드높은 날 하나의 사진집을 펴내고자 한다. 사진집의 첫발 떼기는 2020년 1월 코로나 팬데믹이 지구촌에 급격히 퍼지면서 시작되었다. 오랫동안 해외 촬영에 매진하던 나는 느닷없이 커다란 벽 앞에 선 것과 같은 느낌에 휩싸였다. 그 '벽'을 함께 바라봐준 함평 이씨 함평파군 이건일 종손은 함평 이씨 씨족에 관한 사진집 작업을 권유했다.

2020년 봄부터 시작한 촬영은 2024년 여름까지 4년 넘게 이어져 함평 시조산부터 각 세파의 주요 묘역과 유형유산들을 카메라에 담아냈다. 그 결과로 2023년 봄, 사진집 〈松楸之鄕의 四季 그리움이 머무는 곳〉을 출간했고, 그때 다 담지 못한 일부 사진과 부족한 부분을 보충해 2024년 가을, 사진집 〈기억을 다시 그리다〉를 출간하기에 이르렀다.

〈松楸之鄕의 四季 그리움이 머무는 곳〉이 사실을 바탕으로 객관성을 재현하는데 중심을 두었다면, 〈기억을 다시 그리다〉는 내 주관적인 시선과 카메라의 관점으로 바라보았다는 것이 새로움이고 차이라고 할 수 있다. 더불어 함평 이씨 가문 전체를 담아낸 첫 번째 사진집과 달리 이번 사진집은 함평군 직계 종손과 연관된 유형유산을 담아낸 것에 큰 의미를 두고 싶다. 또한 함평 이씨 10세 함평군 이극명부터 그의 아들 11세 함성군 이종생 그리고 손자 12세 함천군 이량으로 이어져 29세 이재기, 30세 이영행까지, 600년 이상 이어온 종손가의 묘역과 사당, 재실을 중심으로 관련 유적과 경관을 새로운 시선으로 담으면서, 인간의 삶과 역사를 어떻게 기억해야 하는지를 말하고자 했다.

4년이란 짧지 않은 기간 동안 촬영 과정에서 느낀 것은 600년 넘는 긴 세월 동안 뿌리를 지키며 이어온 한 집안의 정신이 곳곳에서 확인된다는 것이었다. 더욱 경이로운 것은 함평군 장자 함성군의 후손과 차남 참판공의 후손들이 오늘날까지 형제애를 유지하며 함께 조상을 섬기고, 집안의 대소사를 의논하고 양보하며 해결해 나간다는 점이었다.

조선 시대를 이끌어온 이념과 철학은 유교였다. 유교에서 무엇보다 중시했던 것이 조상을 섬기는 것이다. 함성군과 참판공의 후손이 유교 전통을 진정으로 이해하고 실천하는 것을 잘 보여주는 예 중 하나가 시제다. 함평군의 시제가 열리는 날이면 각지에 흩어져 살아가는 후손들이 함평군 이극명 할아버지의 사당이 위치한 나주 돈목재에 모여 시제를 함께 모신다. 또한 장남 함성군 이종생 후손과 차남 참판공 이종수 후손들은 지금까지 큰집 작은집 시제에 참여하며 함께 조상의 은덕을 기리고 추모하는 행사를 한 해도 거르지 않고 이어가고 있다.

〈기억을 다시 그리다〉는 한 집안의 역사와 종손가의 정신을 누구나 읽어낼 수 있도록, 한자라는 옛글 대신 사진으로 엮어 펼쳐낸 이야기다. 그러므로 여기에 실린 사진은 사진작가의 주관적인 시각으로 재구성되었음을 밝혀둔다. 이 사진집은 처음부터 마무리까지 함평군 종손 시조 31세 이건일 회장님의 도움이 없었다면 불가능한 작업이었다.

2024년
가을
이형준

이형준

중앙대학교 사진학과를 졸업하고 여행 사진가로 활동하고 있다.
전 세계 곳곳을 찾아다니며 문화와 풍물, 자연 사진을 찍고,
그곳에서 경험한 이야기를 여러 매체에 기고하고 있다.
다섯 번의 개인전을 열었고, 남북 공동 기획 사진전 '백두에서 한라까지', '독도' 등의 그룹전에 참가했다.
일년 중 절반은 외국에서 보내며 30여 년 동안 145개 나라 2천여 곳의 도시와 유적지를 여행했고
여행지에서 느낀 아름다운 이야기를 책으로 펴내고 있다.
지은 책으로 《일본 스토리 여행》,《일본 온천 료칸 여행》,《유럽동화마을여행》,
《유네스코 세계문화유산》,《사진으로 보는 해인사·팔만대장경》 등이 있다.
현재 혜화동에서 에이티 복합문화공간을 운영하고 있다.

기억을 다시 그리다

펴낸날
2024년 10월 23일

지은이
이형준

디자인
이수경

인쇄
intime

펴낸곳
즐거운상상

주소
서울시 중구 충무로 13 엘크루메트로시티 1811호

이메일
happydreampub@naver.com

인스타그램
happywitches

출판등록
2001년 5월 7일

ISBN
979-11-5536-223-5 (03660)

가격
50,000원

차례

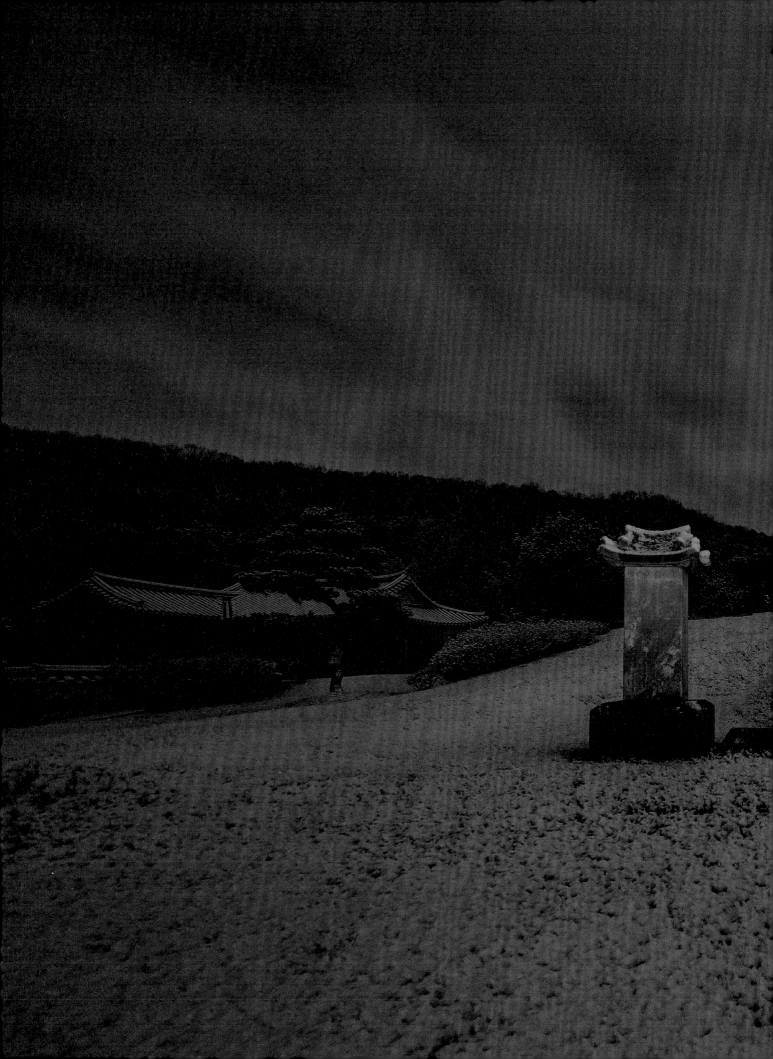

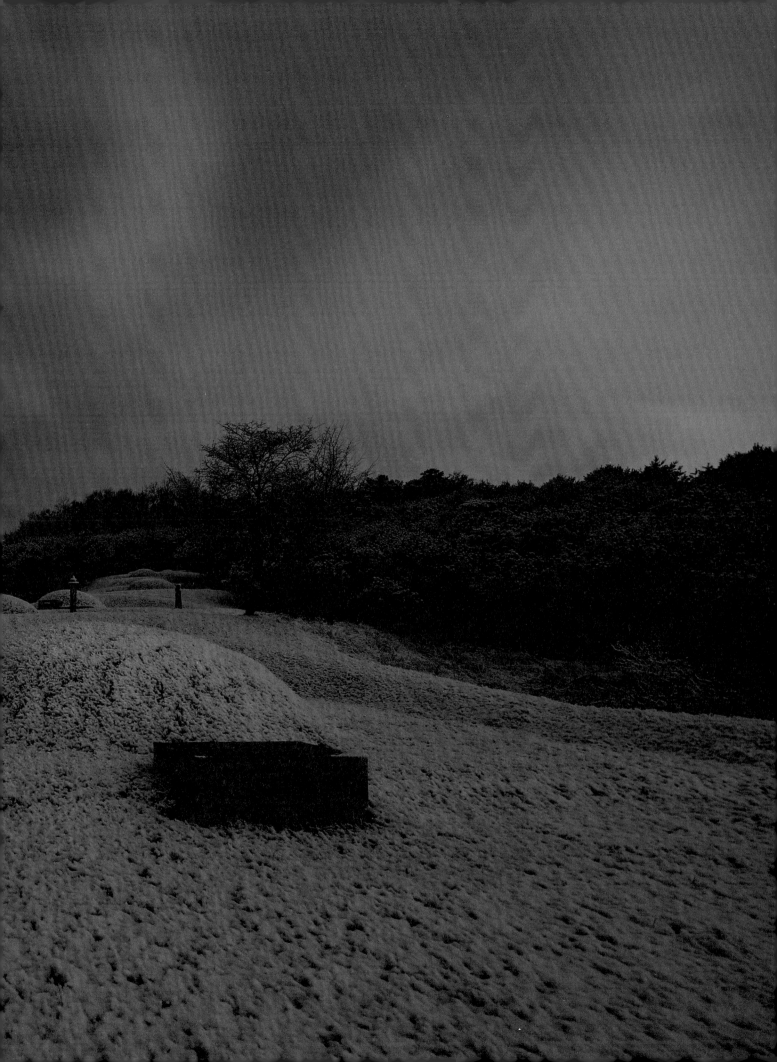

함평군

咸平君

함평군

咸平君

나주 돈목재 일원

敦
睦
齋

돈목재 일원에는 함평 이씨 시조 10세 함평군
이극명(咸平君 李克明, 1388~1454)의 재실
돈목재를 중심으로 묘역, 연못 권서지(權堉池),
정자 등 다양한 유형문화유산이 자리하고 있다.

돈목재는 10세 함평군 이극명과 이극명의 차남
11세 참판공 이종수(叅判公 李從遂)의 재실이고
우측으로 12세 절도공 이종인(節度公 李宗仁)의
재실 영목재(永睦齋), 좌측으로 14세 죽담공
이유근(竹潭公 李惟謹)의 재실 죽담재(竹潭齋)가
자리하고 있다. 재실 동북쪽 동산에는 묘역이
조성되어 있으며 재실 앞으로는 노수(老樹)로
둘러싸인 아담한 못 권서지가 자리하고 있다.
권서지는 이극명의 장남 함성군 이종생(咸城君
李從生)의 외증손에 의하여 조성되었다. 함성군
이종생의 외증손 권상유(權尙遊)는 1706년과
1710년 두 차례에 걸쳐 성묘를 다녀갔으며,
그의 아들 권혁(權爀)이 성묘차 방문하여 주변을
둘러본 후 1740년 사비로 연못 2기를 축조하였다.
현존하는 연못은 283년이 지난 2023년 함평군
종손 시조 31세 이건일(李建一)에 의하여 보수
확장된 것이다.

인근에는 이극명의 후손이 세운 유형문화재가
다수 남아 있다. 서쪽으로는 12세 절도공 이종인이
건립한 정자 소요정(逍遙亭)이, 남쪽으로는
14세 죽담공 이유근과 향토 여덟 명의 선생들이
힘을 모아 건립한 보산정사(寶山精舍)와
보산사(寶山祠)비롯하여 후손이 세운 재실, 사당,
정자 등이 있다.

돈목재 📍 전라남도 나주시 다시면 신석리 232-1

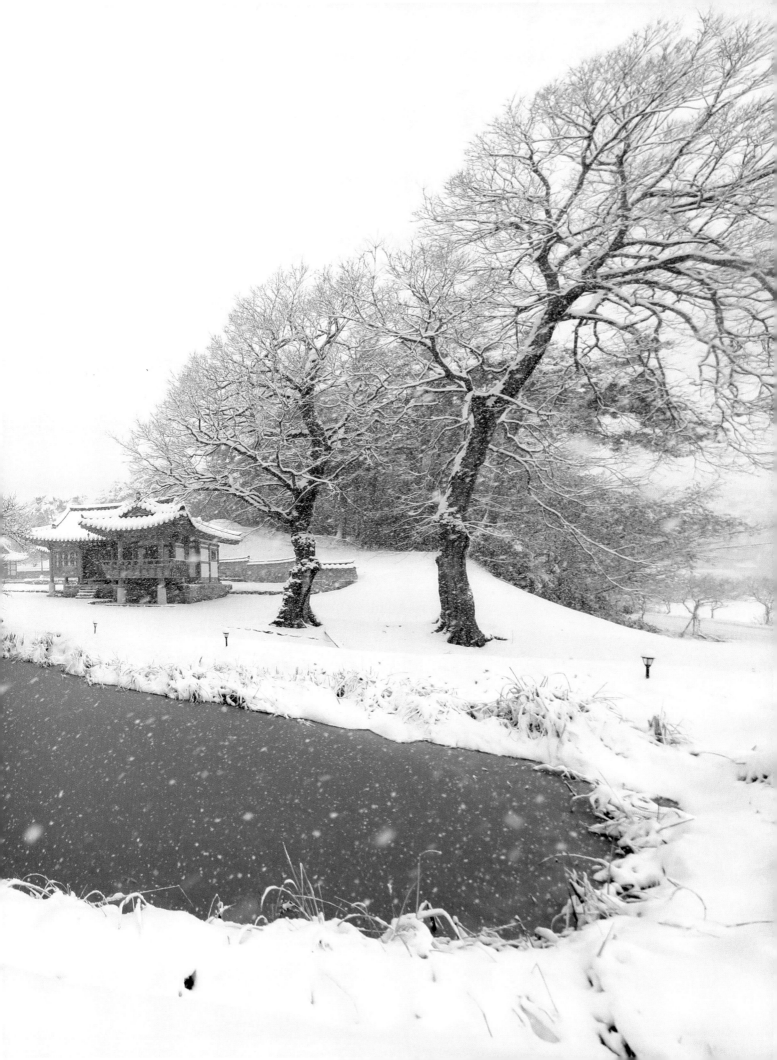

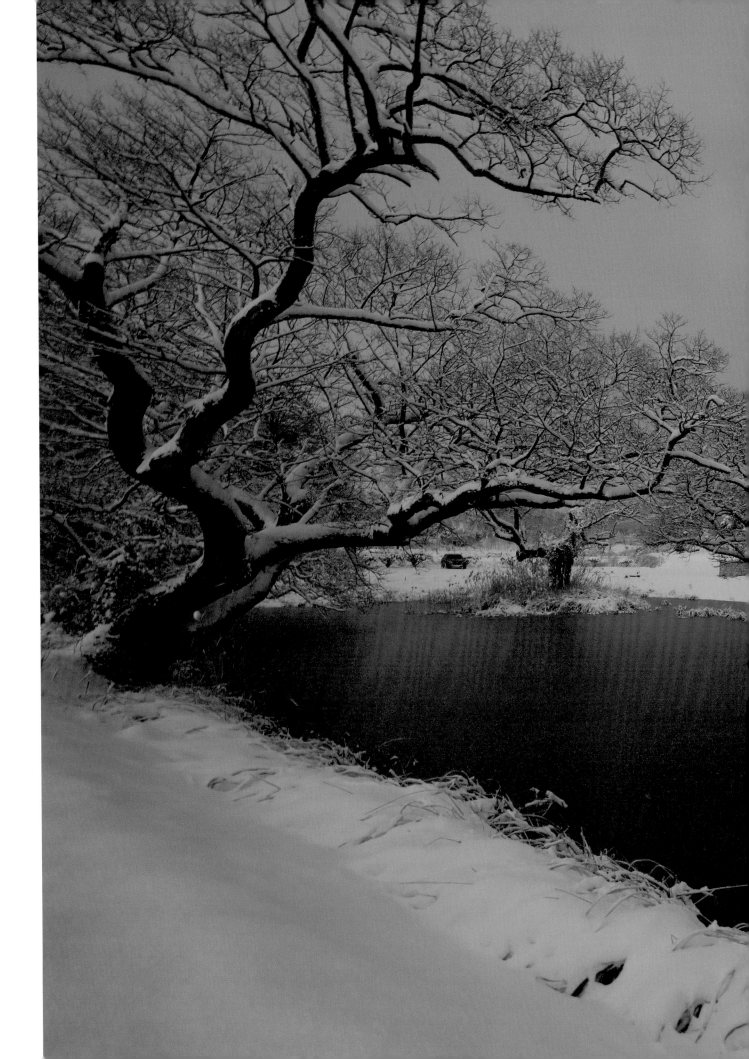

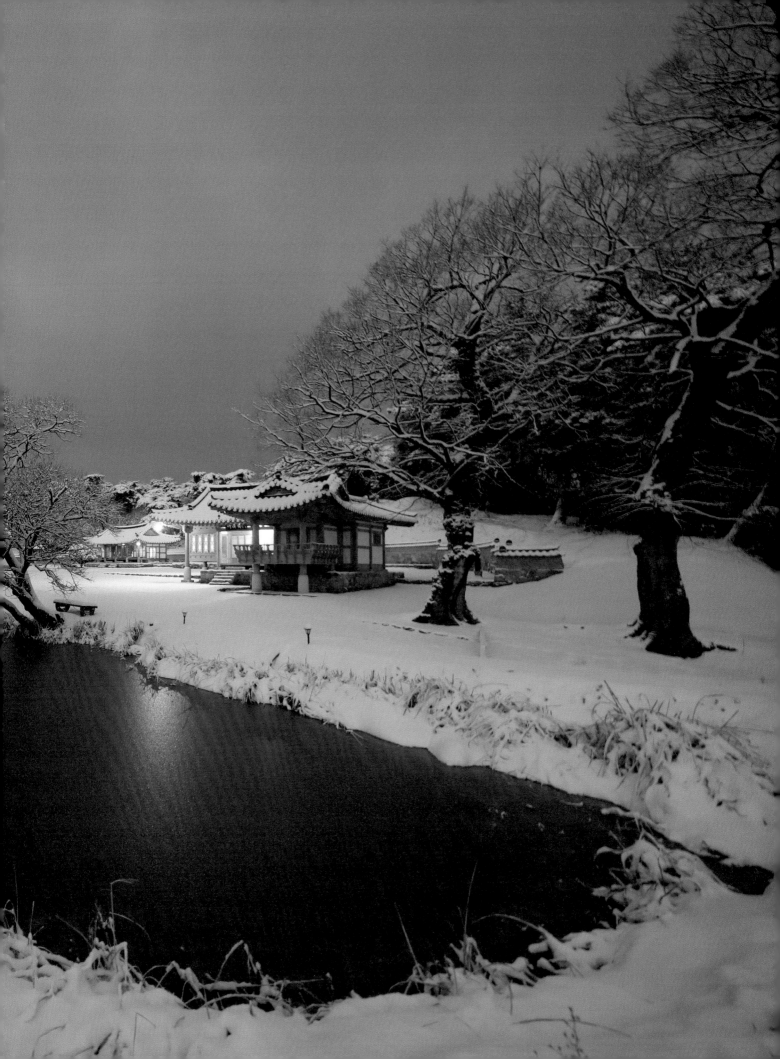

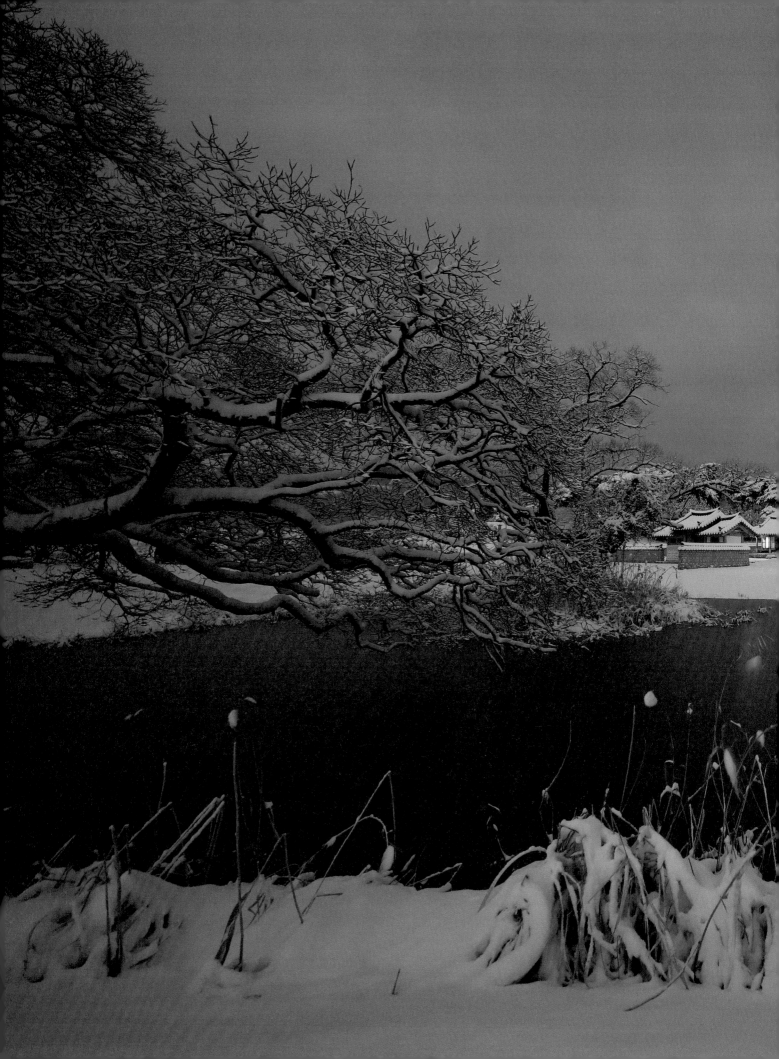

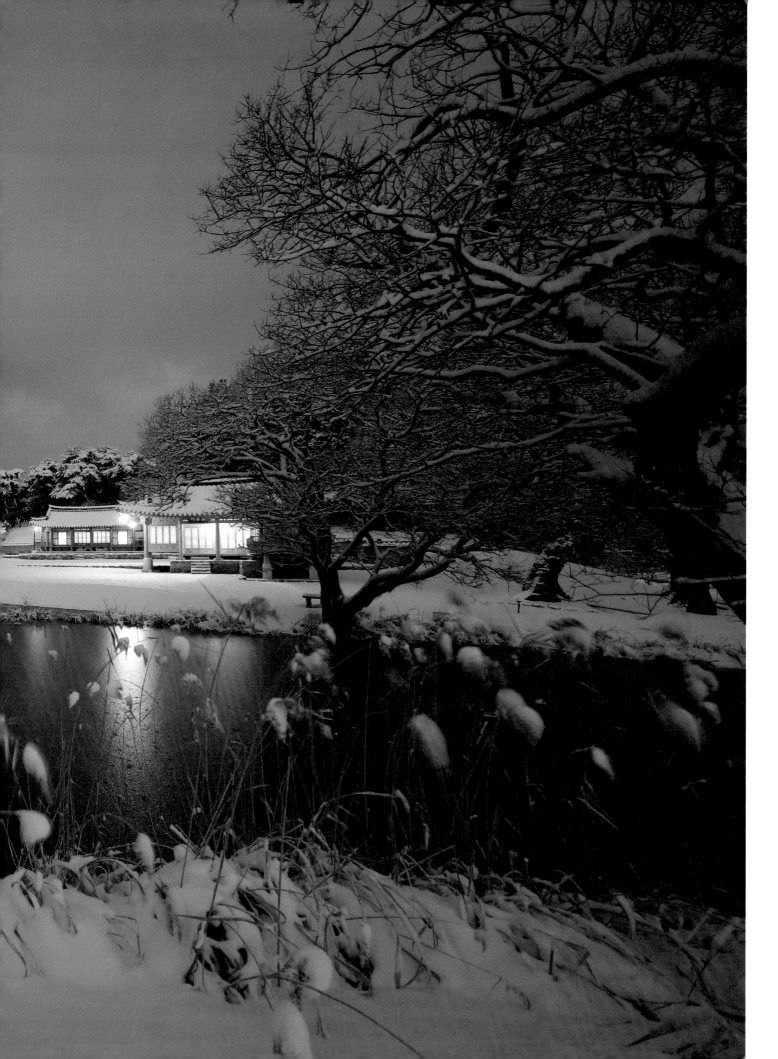

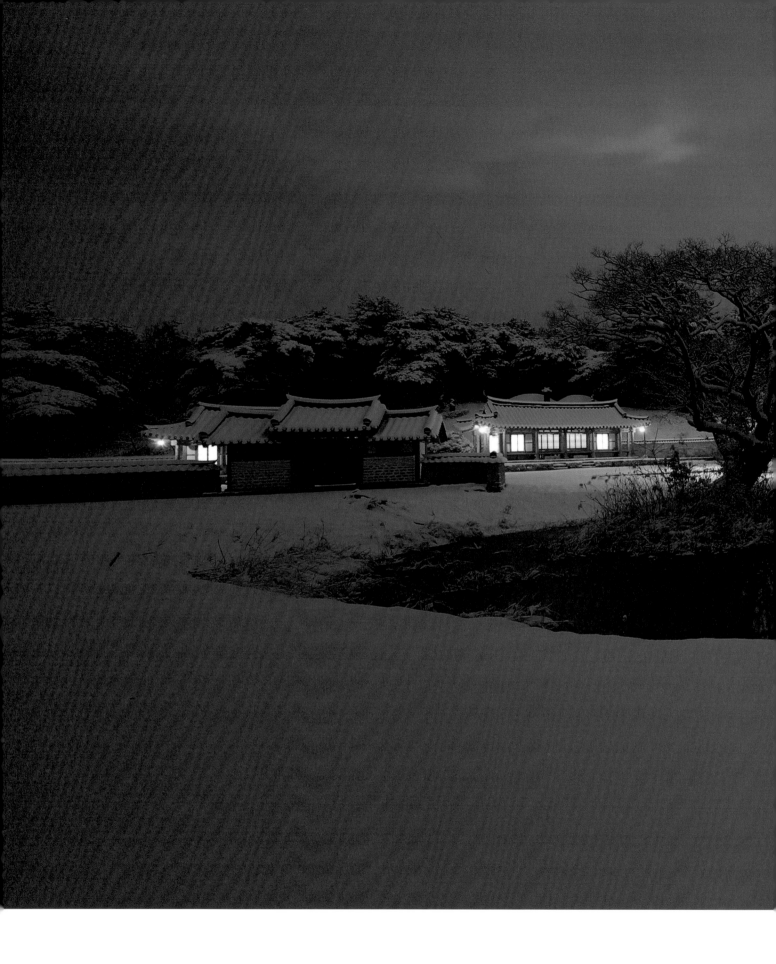

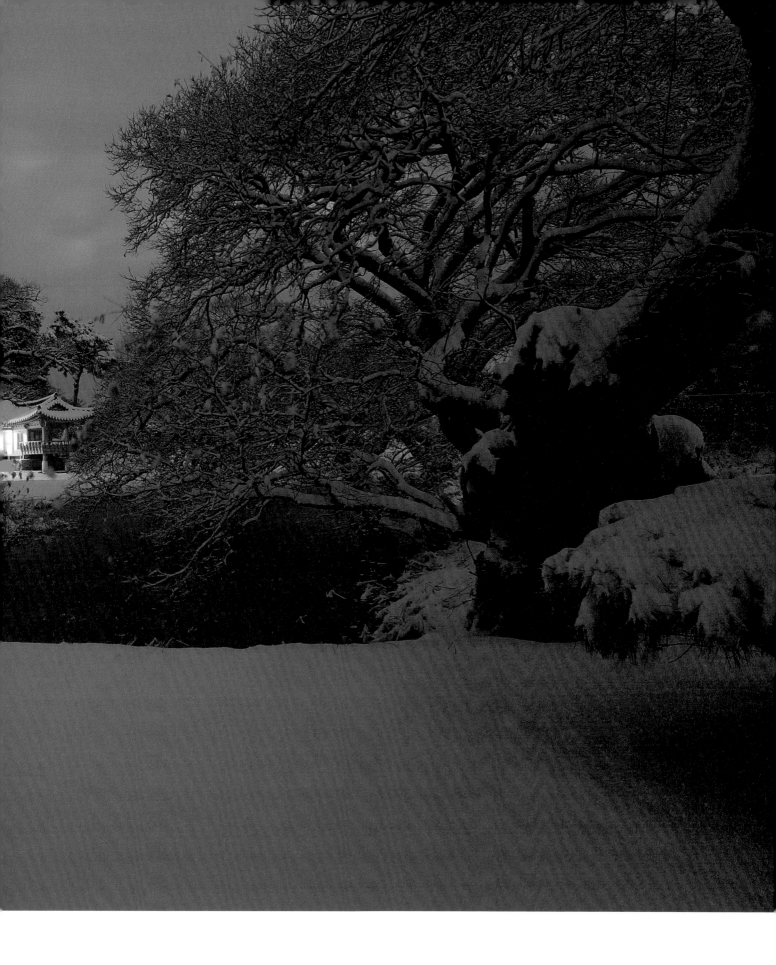

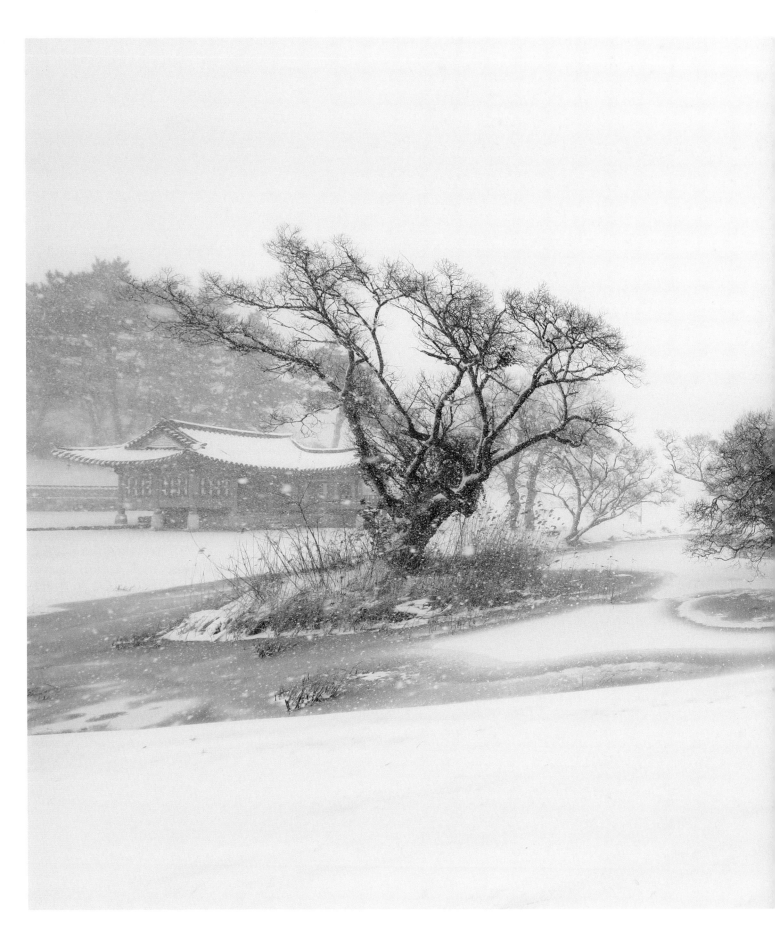

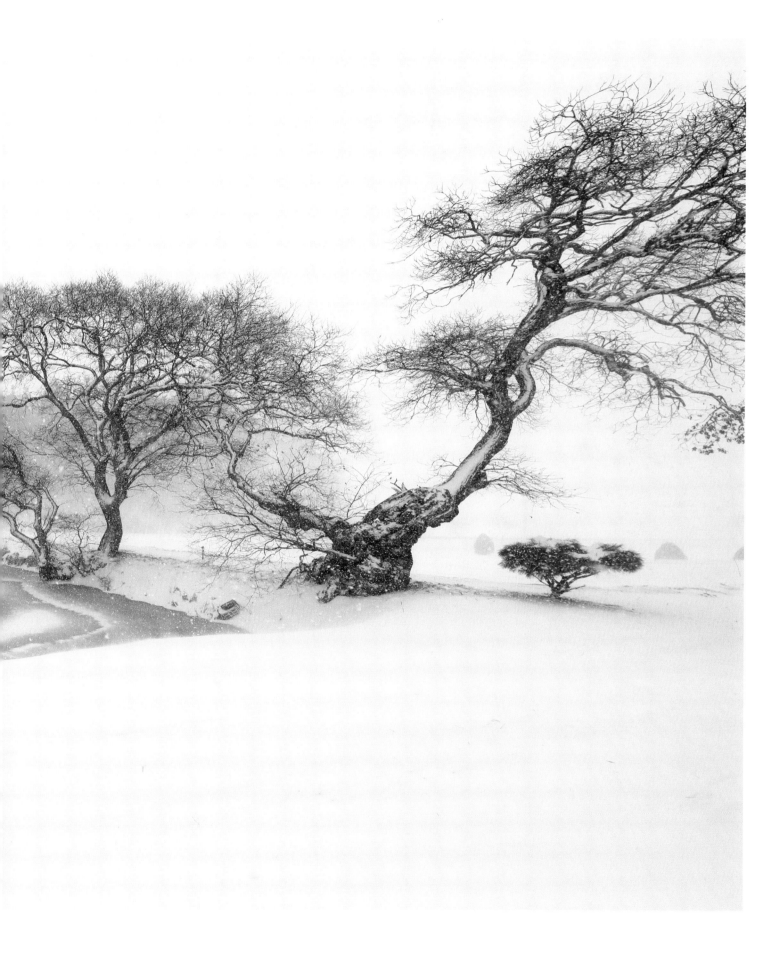

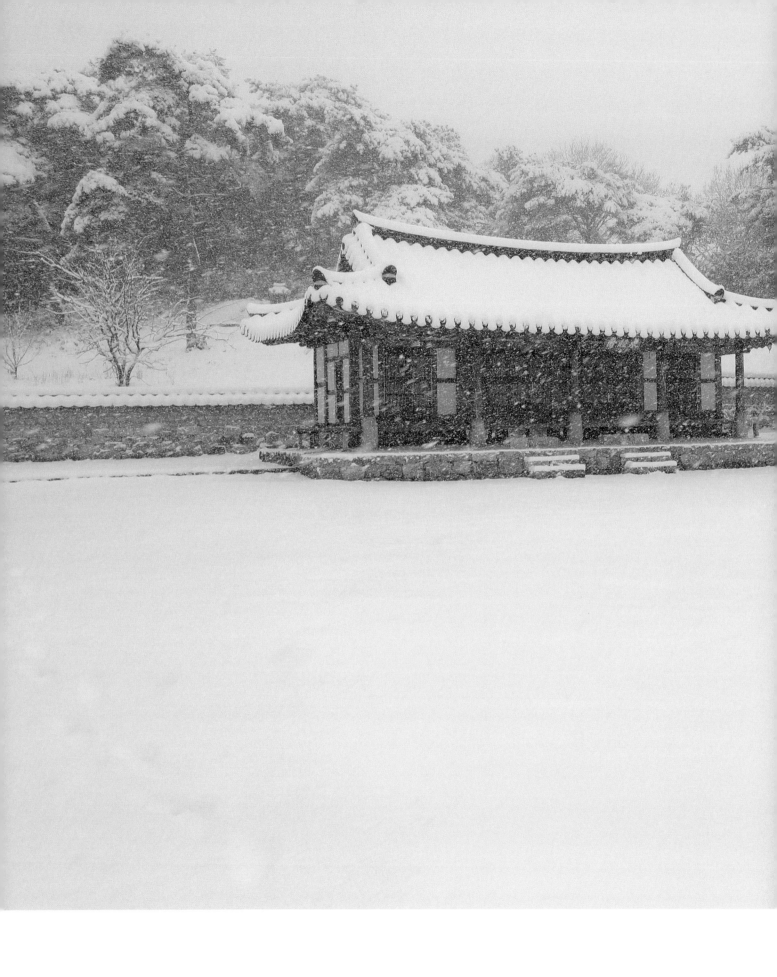

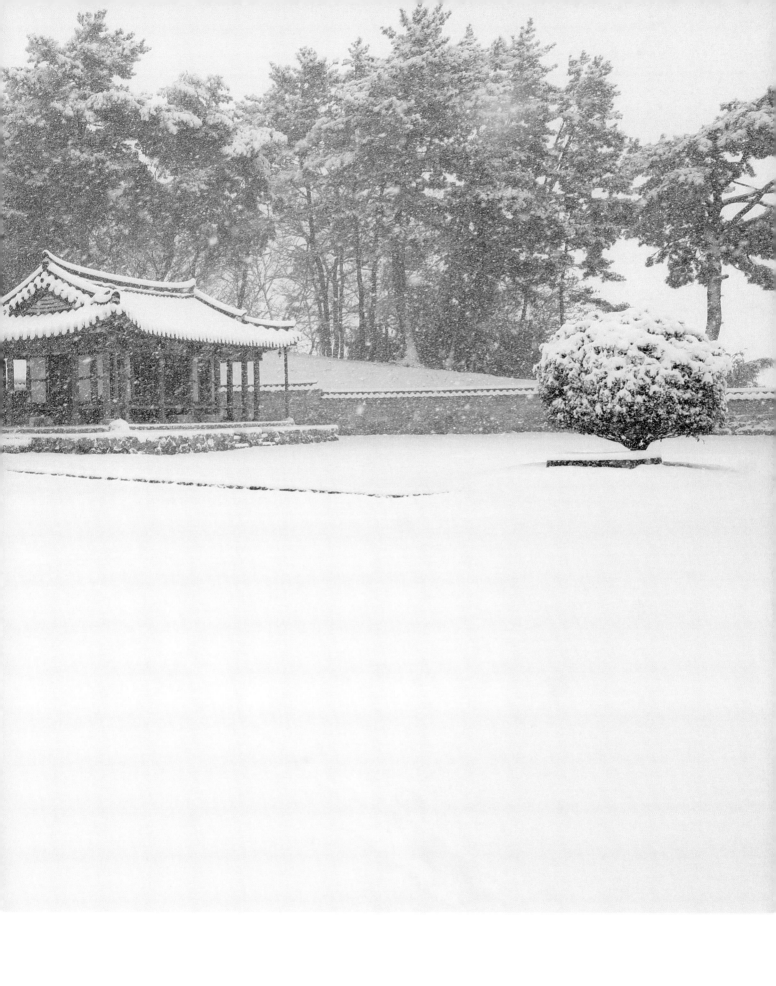

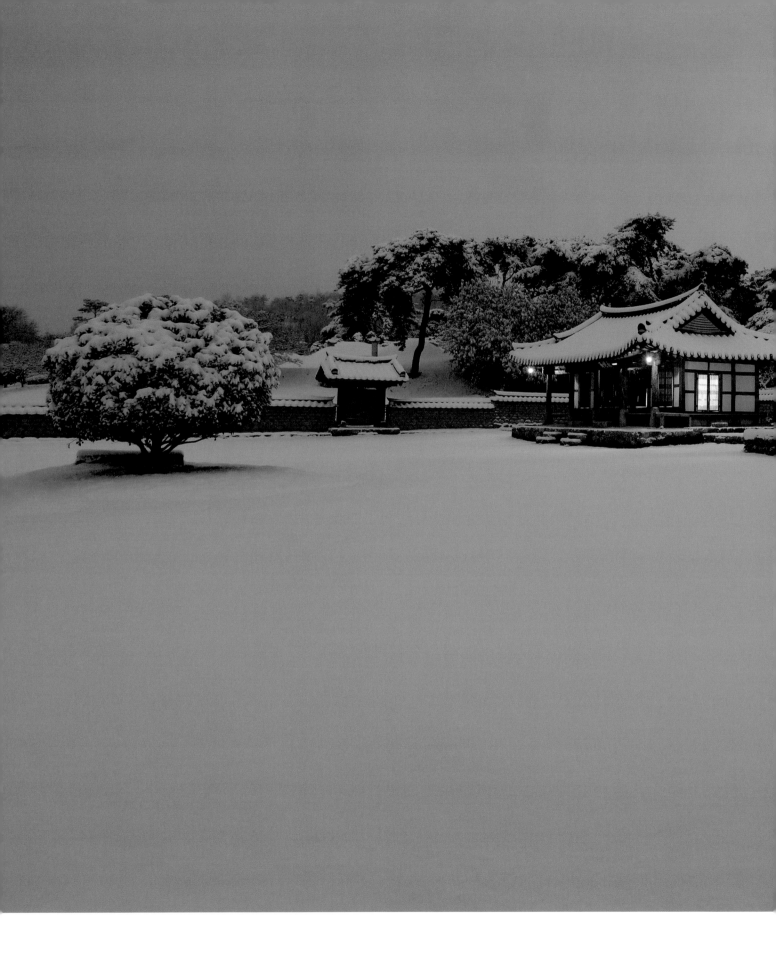

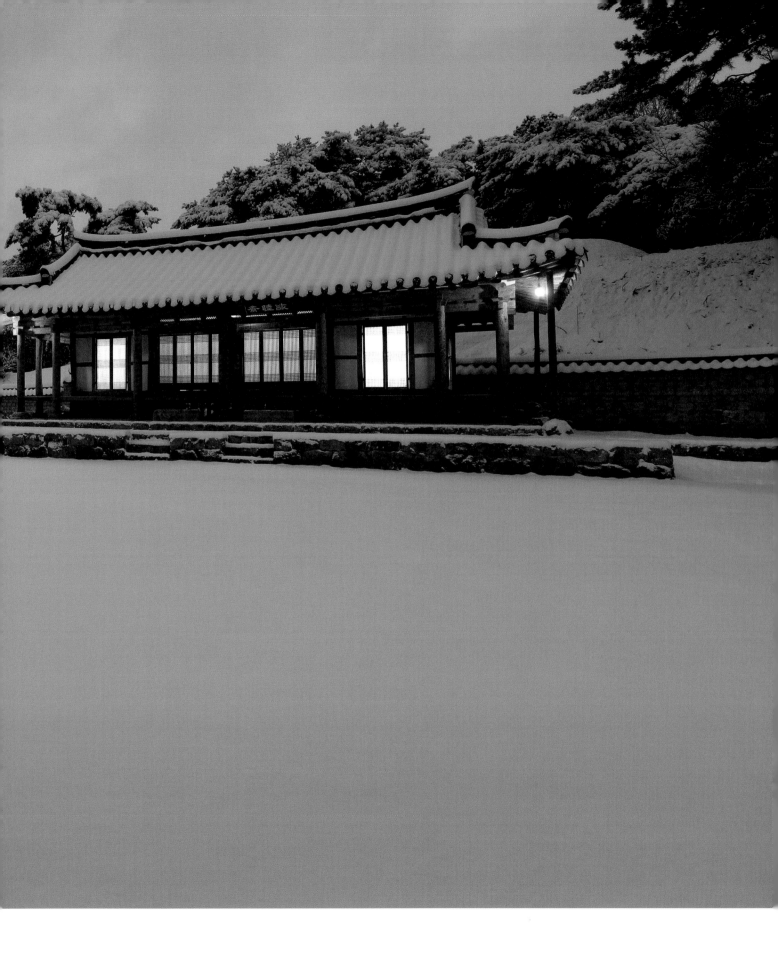

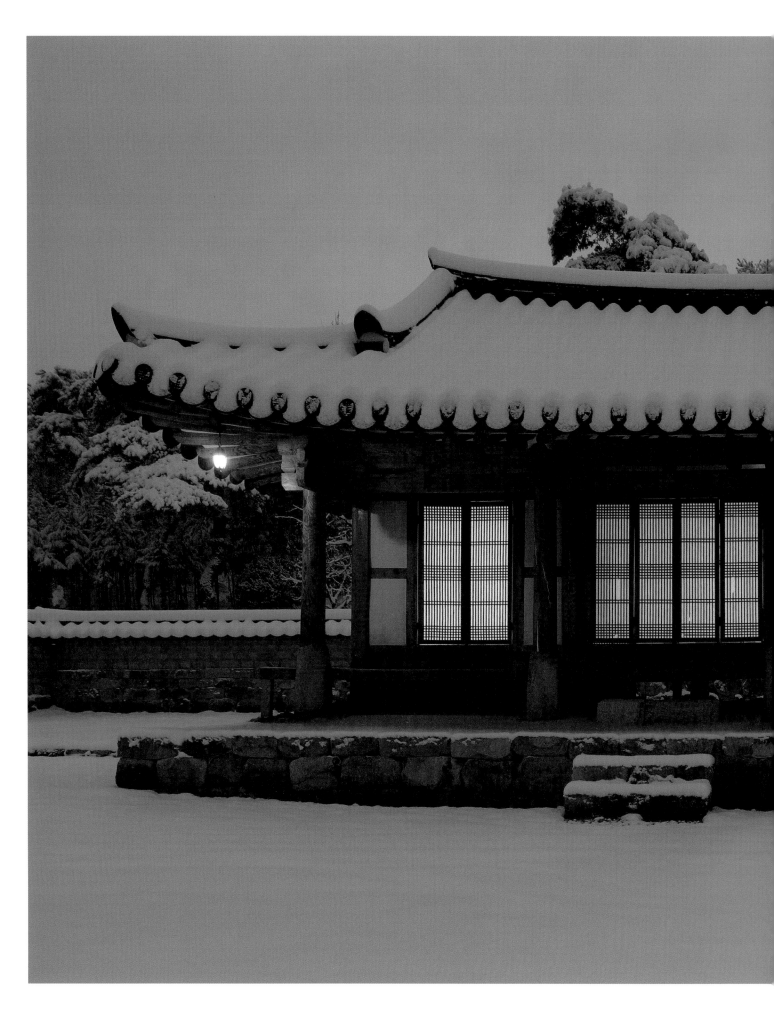

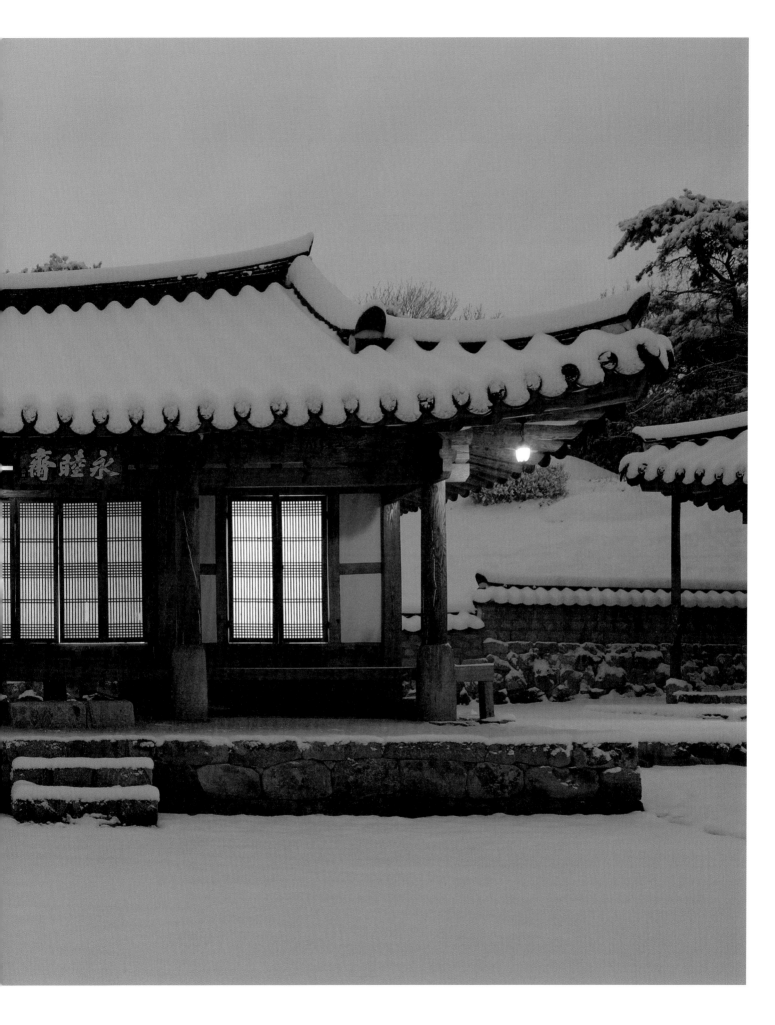

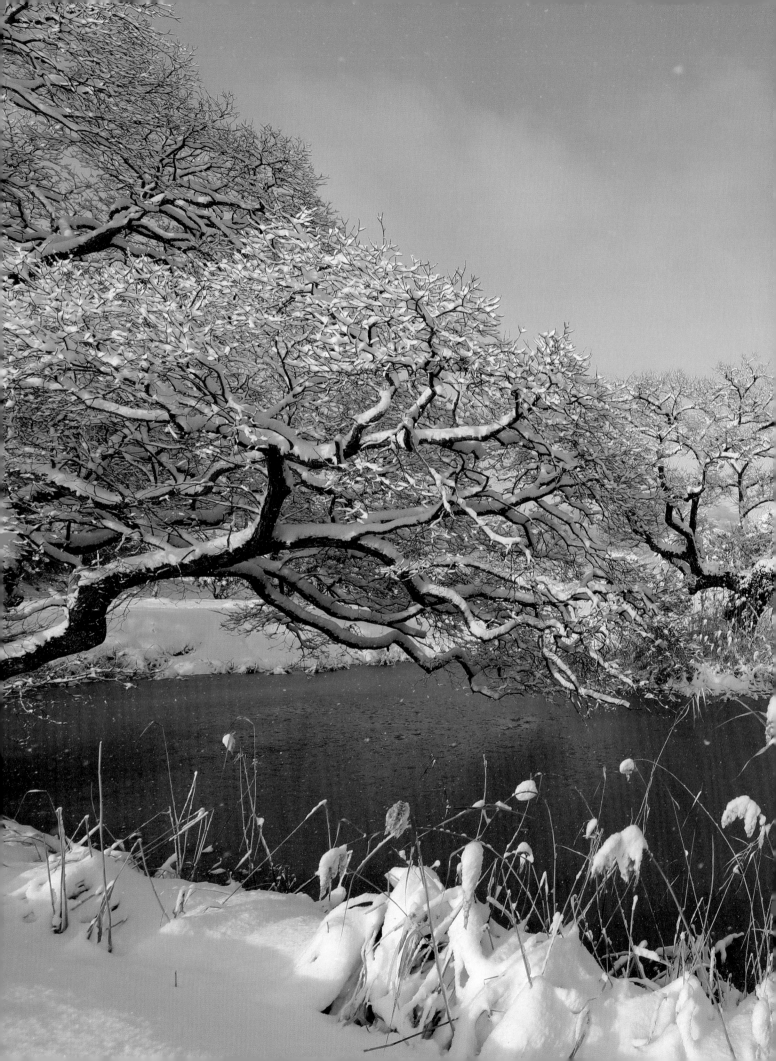

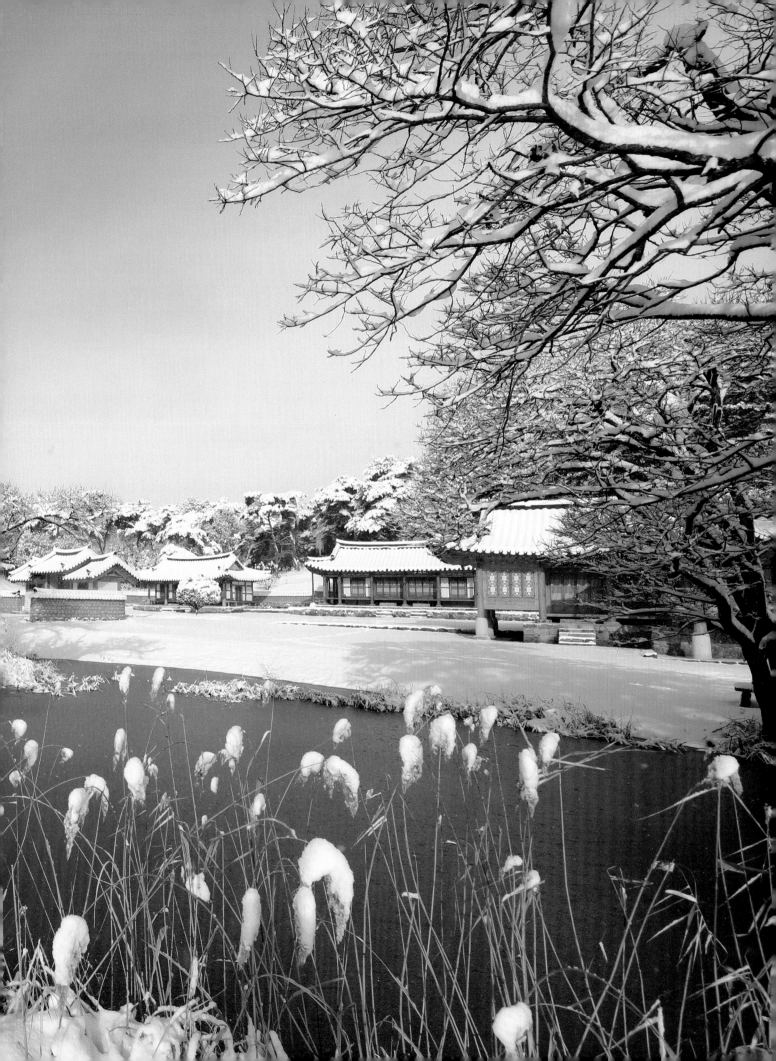

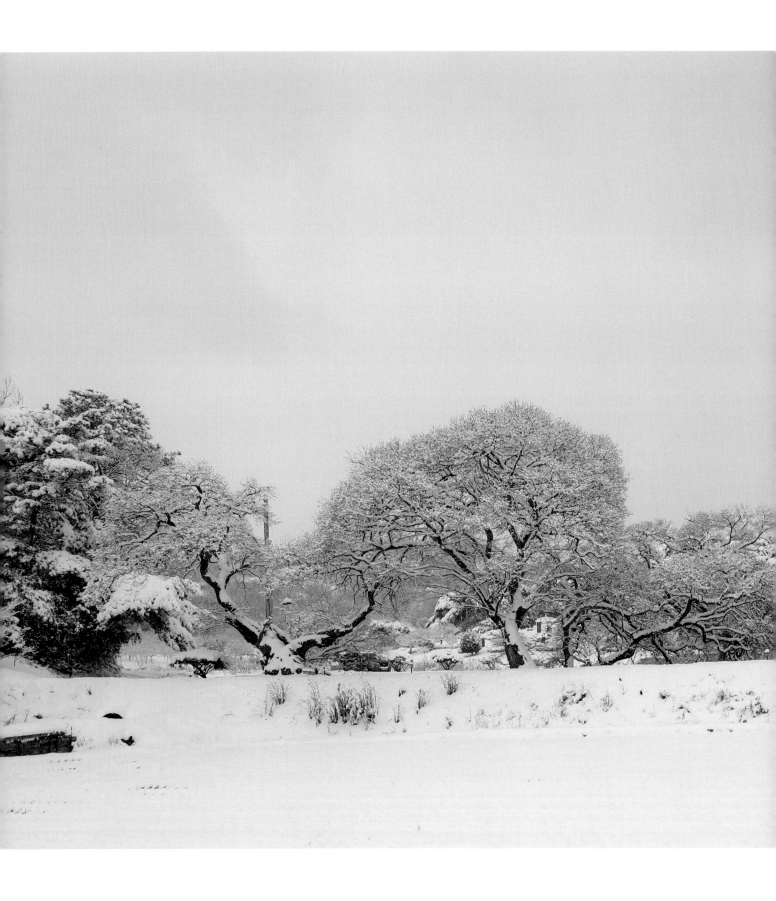

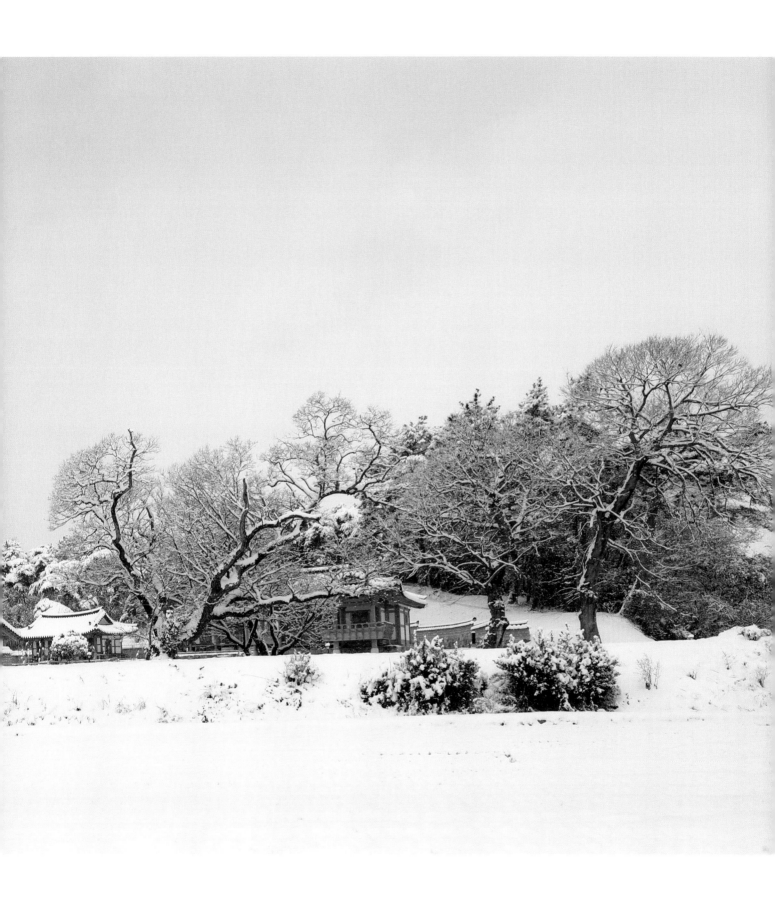

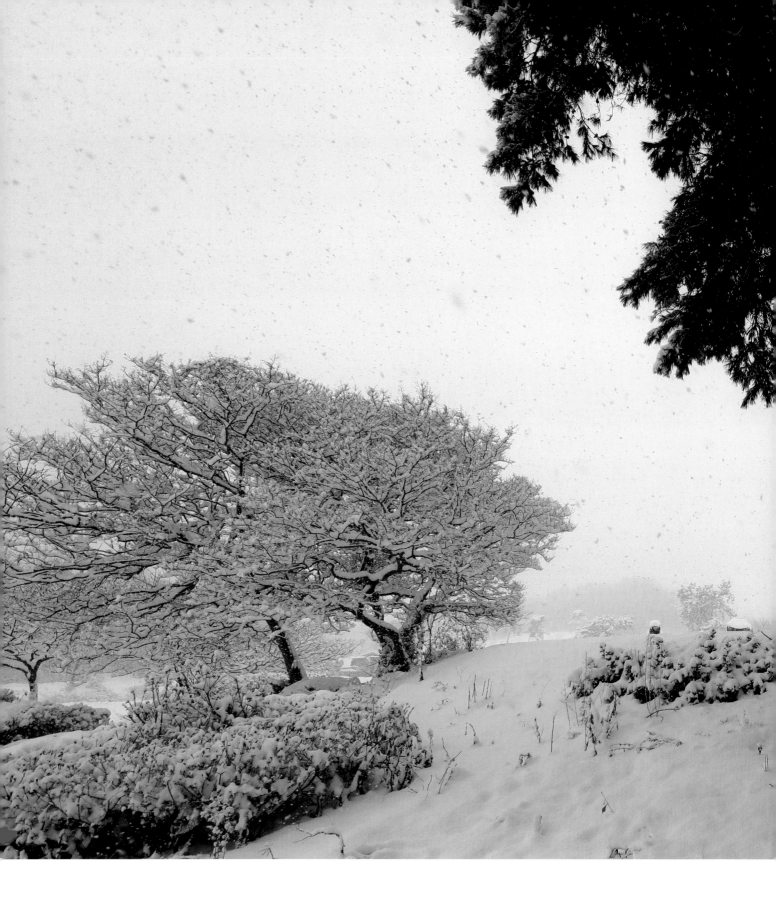

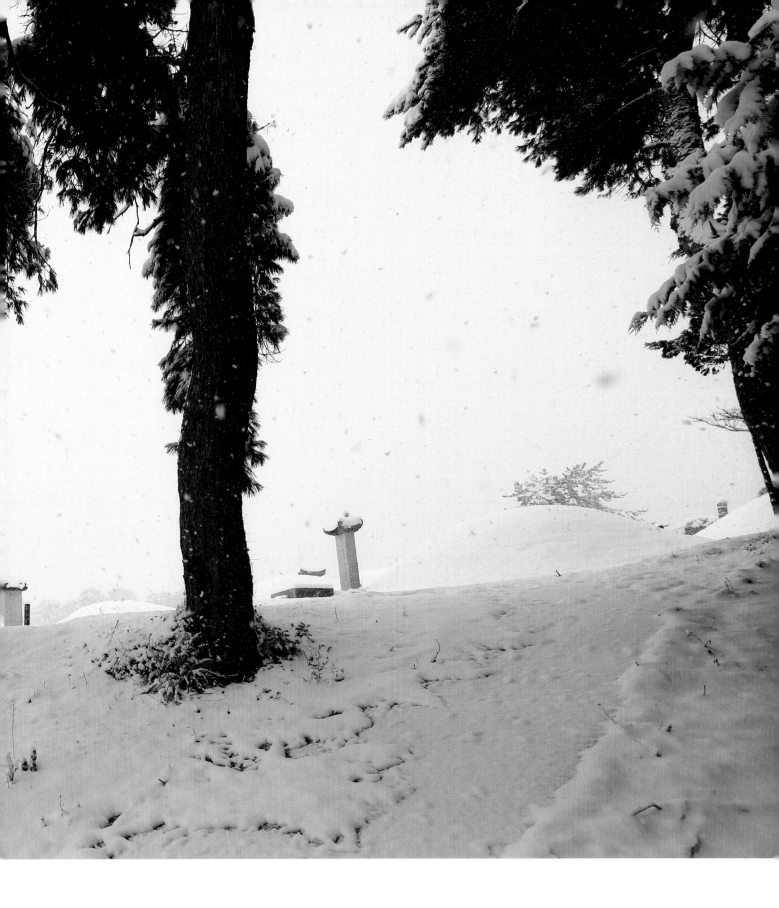

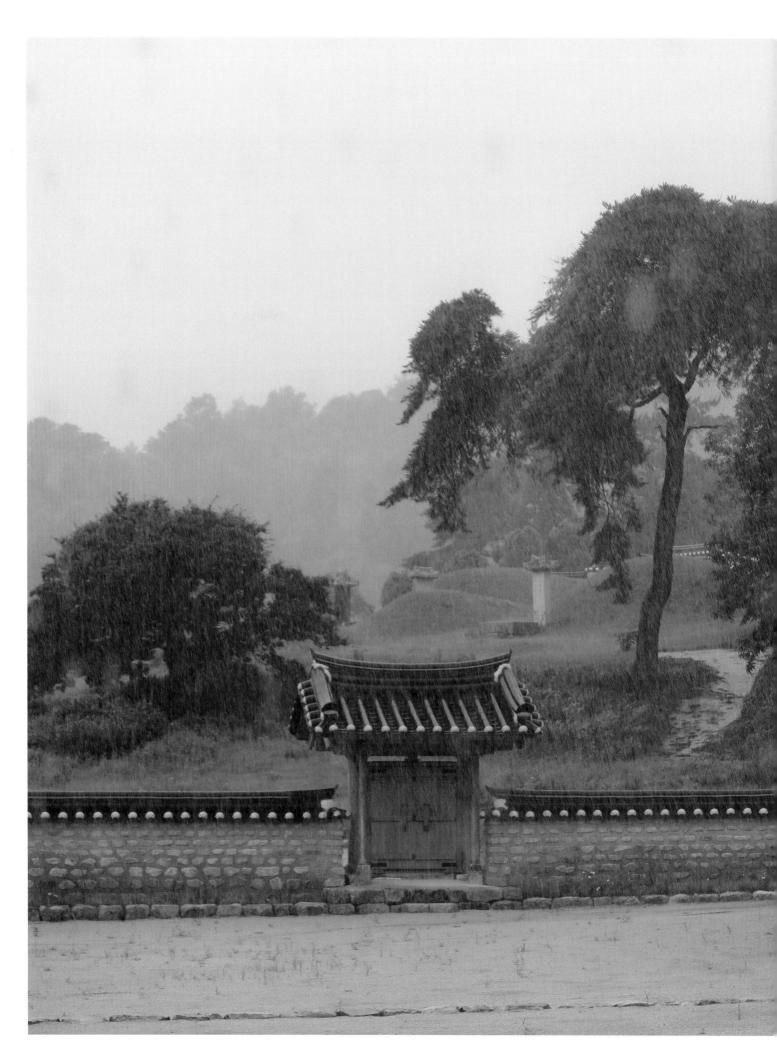

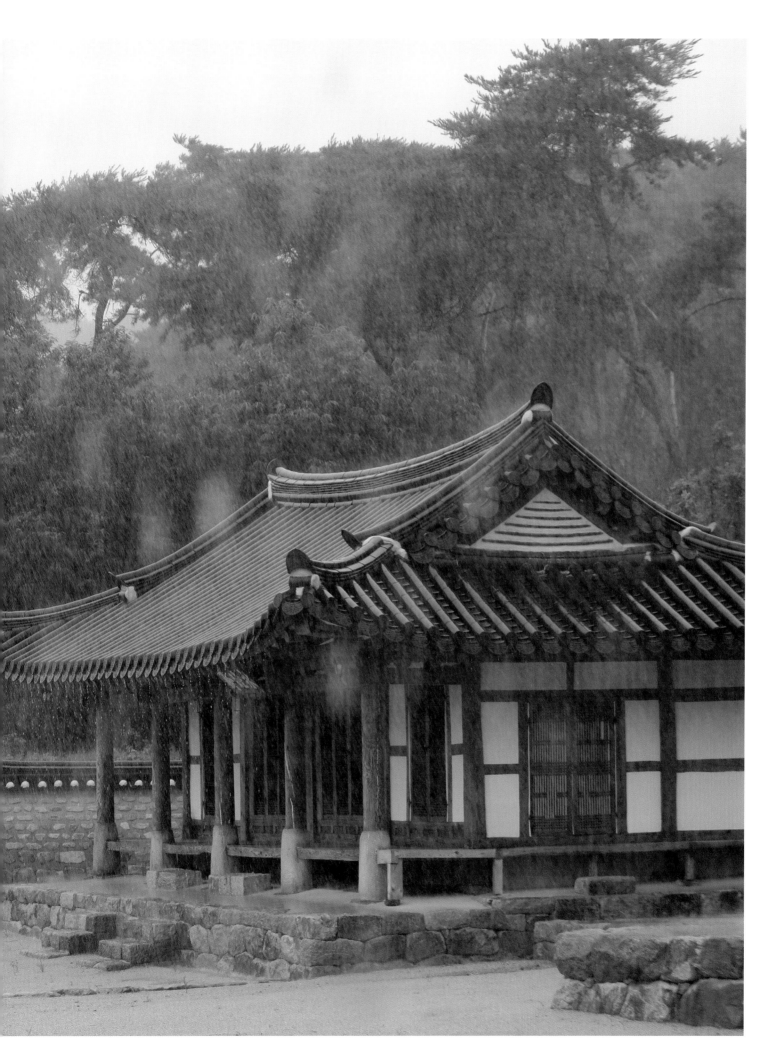

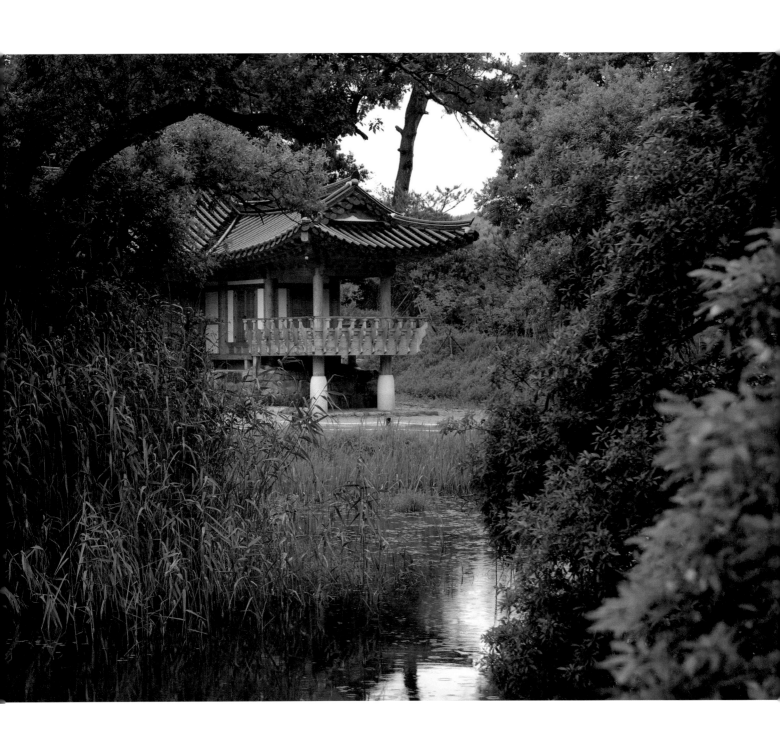

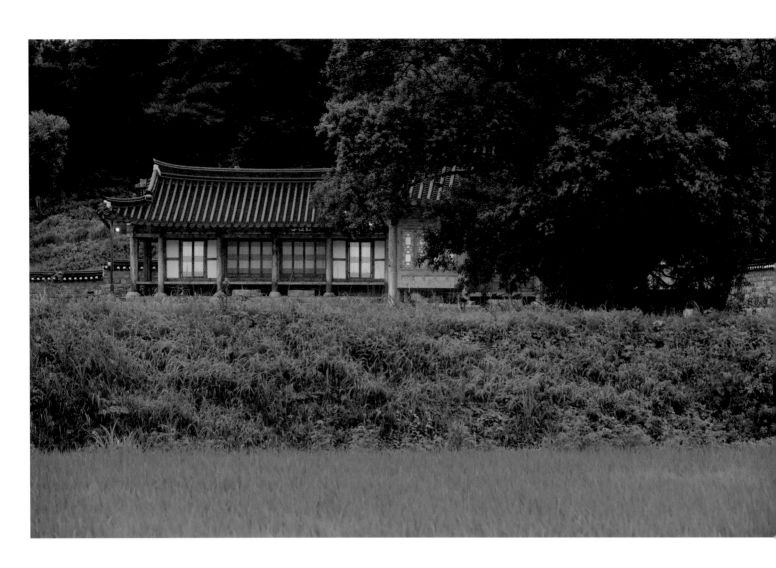

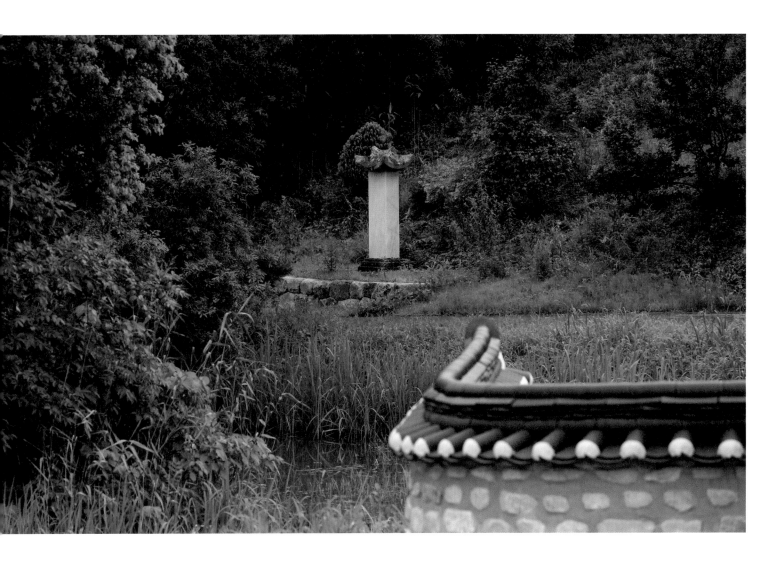

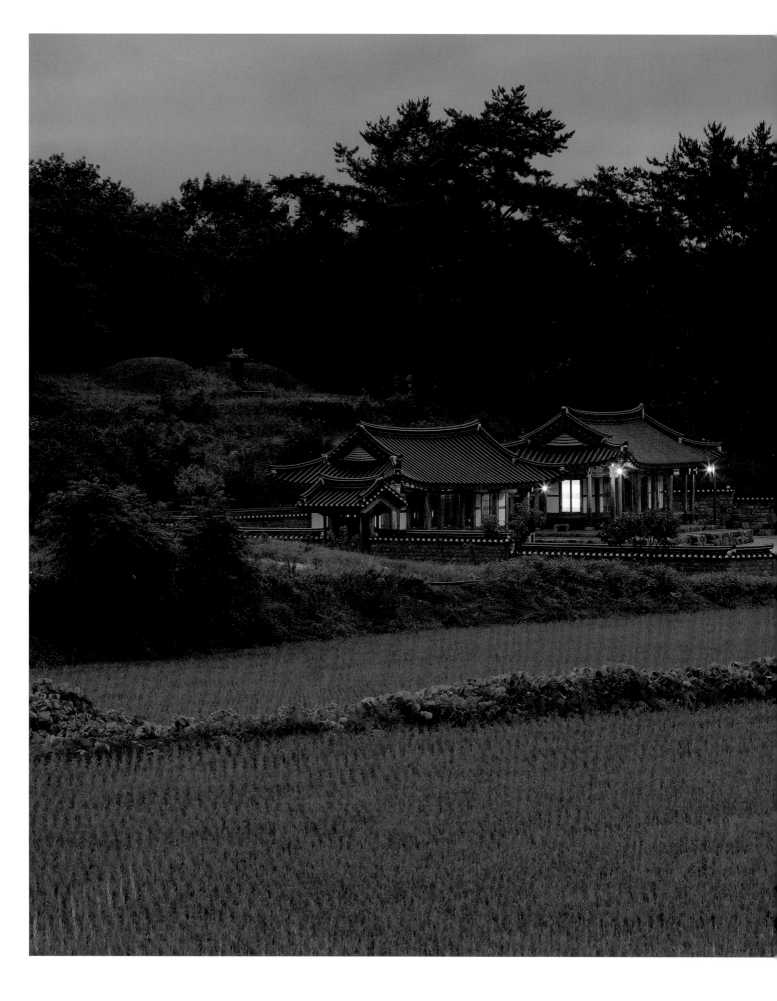

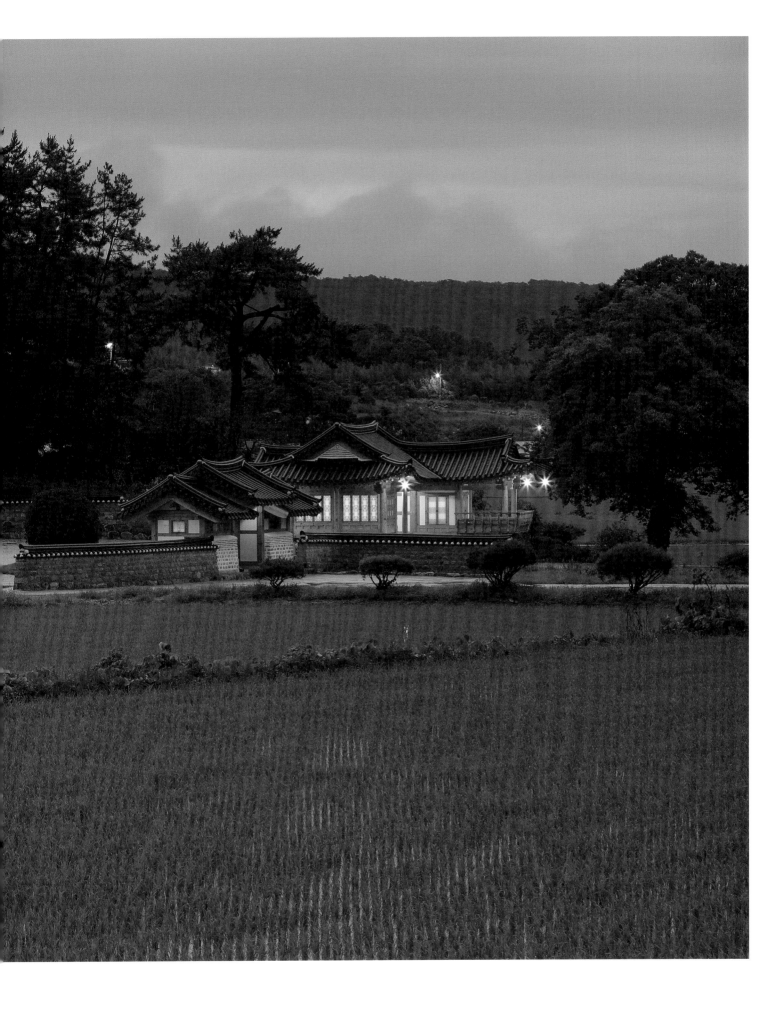

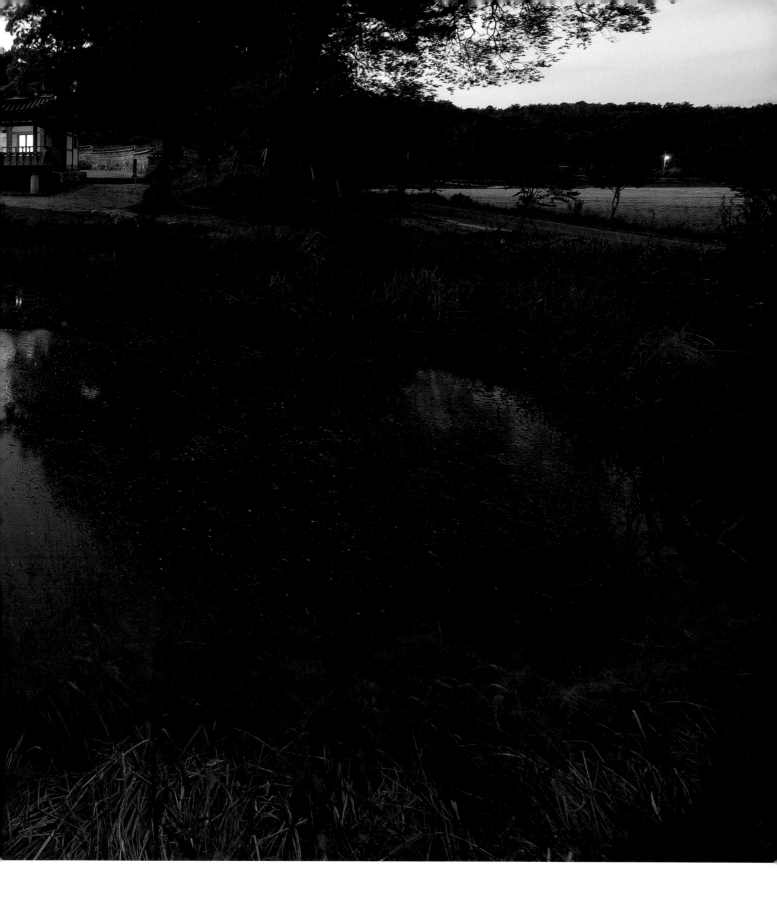

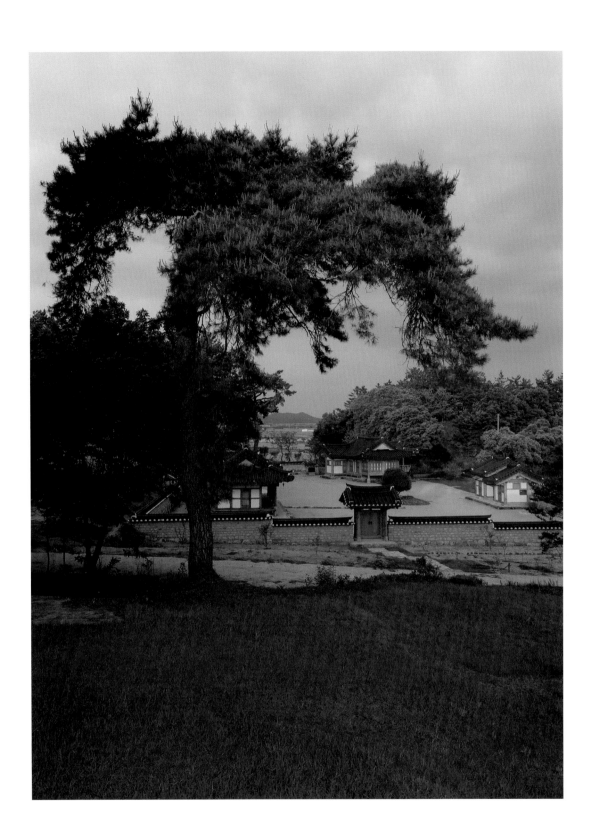

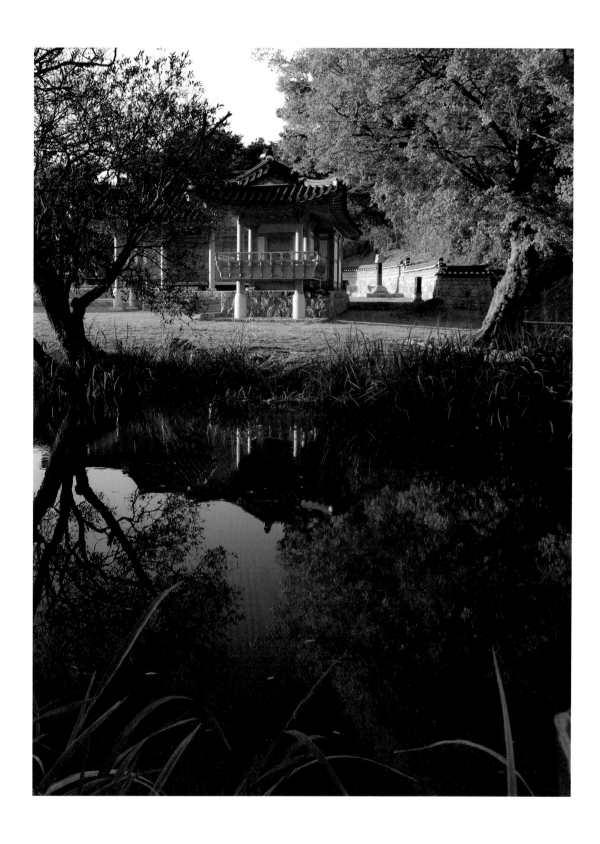

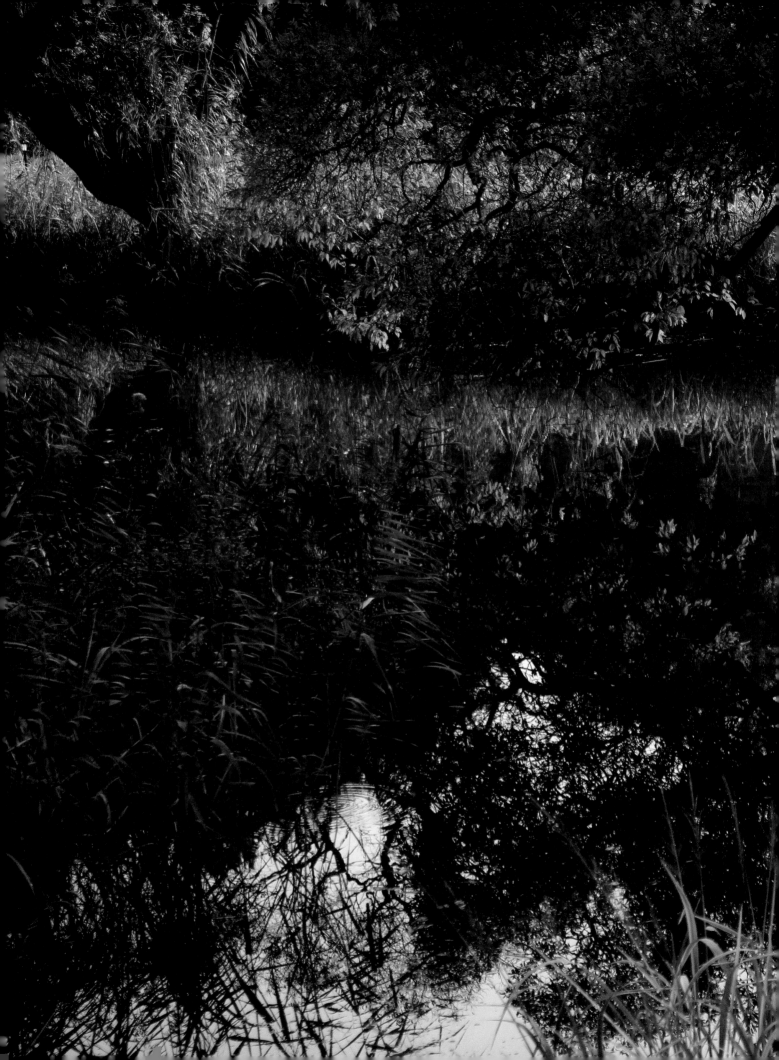

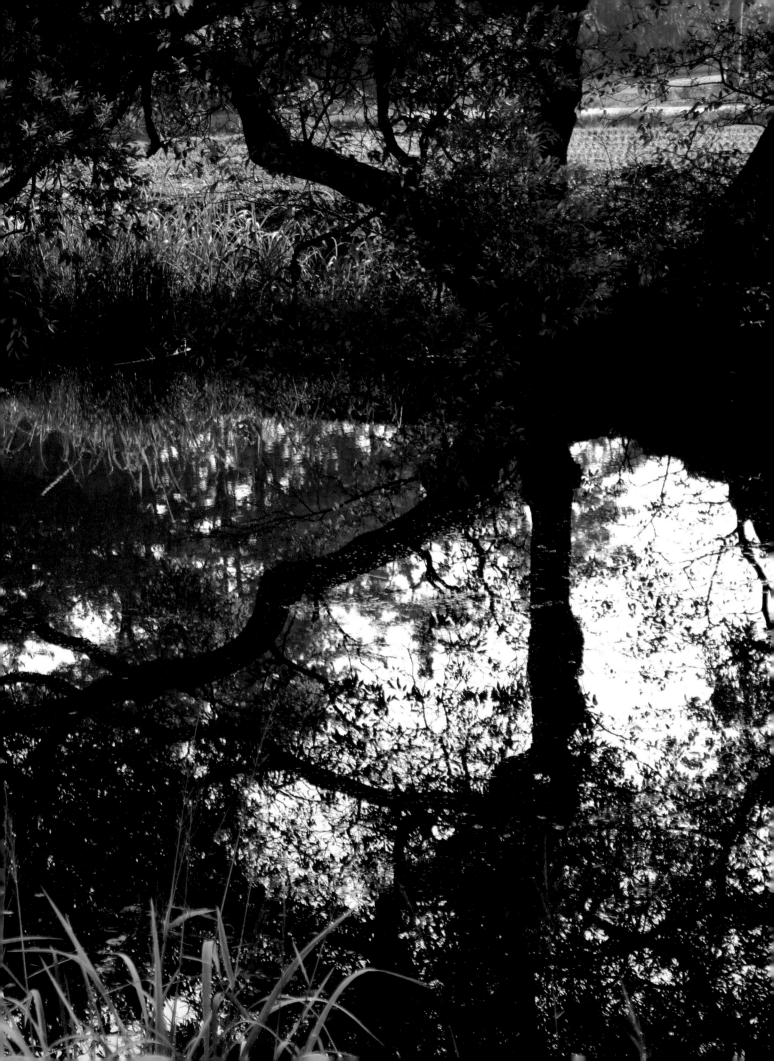

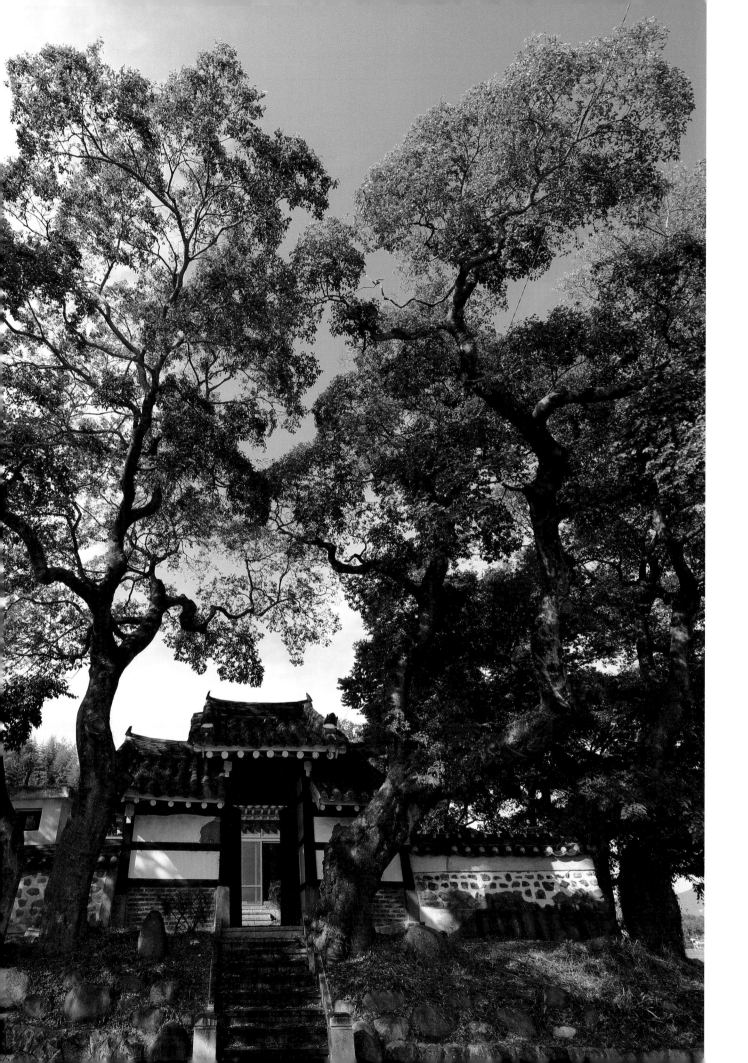

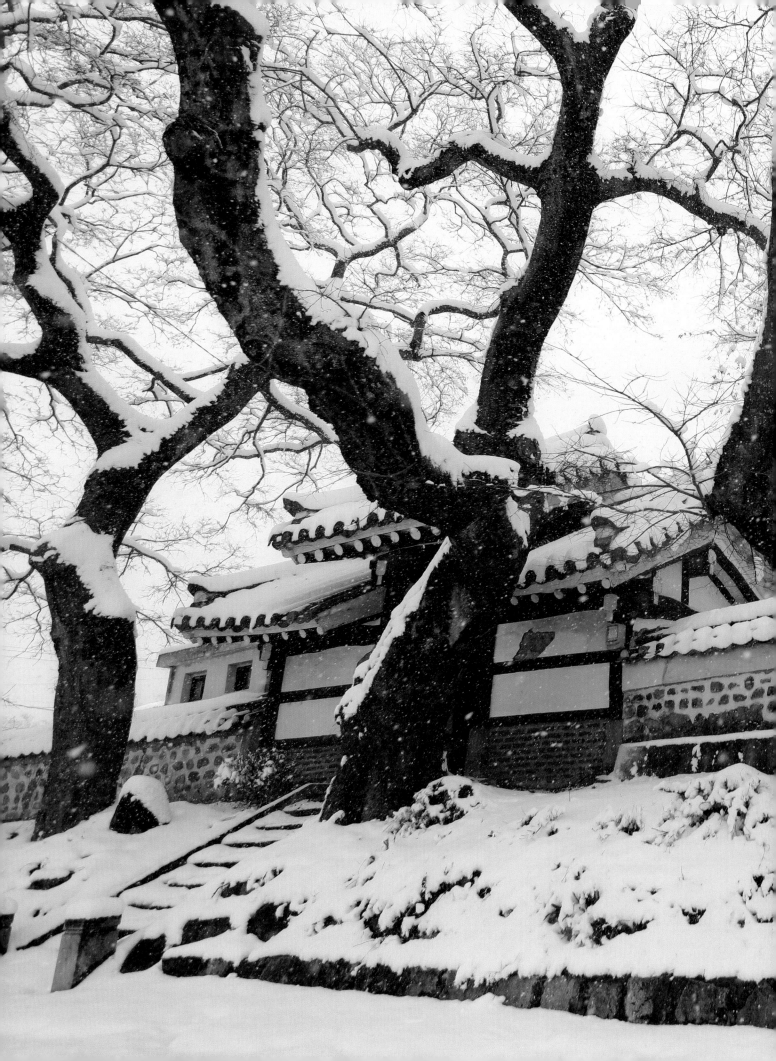

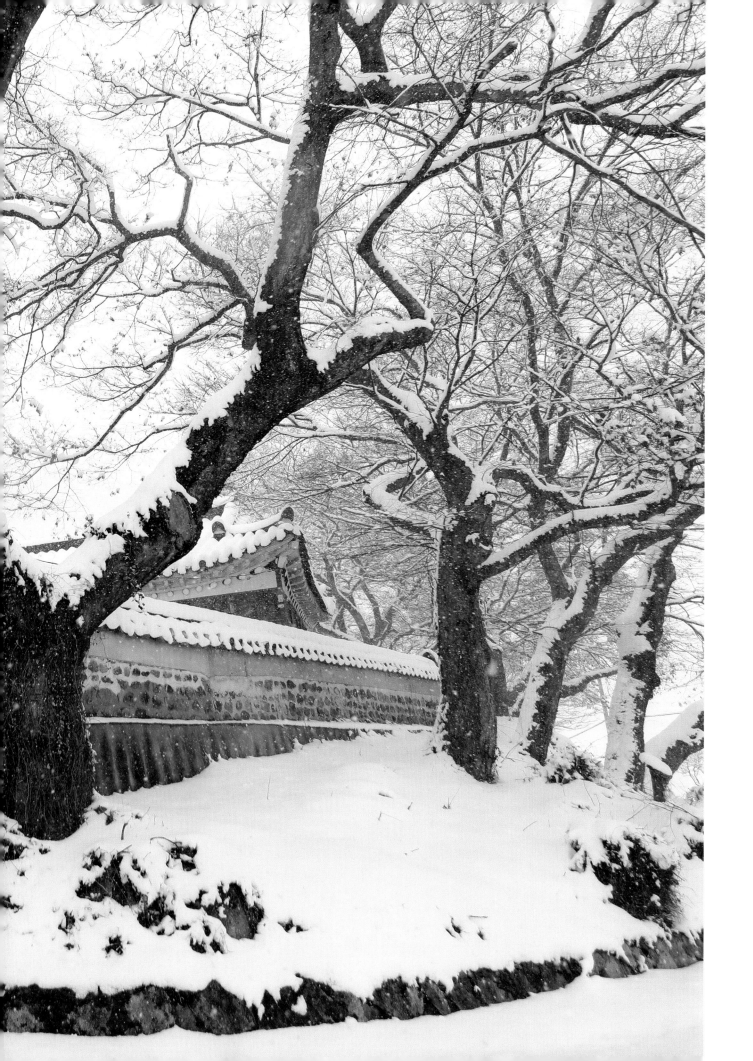

함성군

咸城
君

하남 정충사 일원

精忠祠

정충사는 함평 이씨 시조 11세 적개공신 함성군 이종생(咸城君 李從生, 1423~1495)의 사당으로 주변에 묘역, 유시비 등이 있다.

함성군 이종생은 1460년(세조 6년) 별시 무과에 합격 종5품 창신교위(彰信校尉)에 제수되었다. 같은 해 북정도원수 신숙주의 군관으로 공을 세워 선략장군(宣略將軍)으로, 이듬해인 1461년 5월 도시(都試)에 1등으로 합격하여 선절장군(宣節將軍)에 오르고 보직으로 의흥위대호군(義興衛大護軍)에 올랐다. 1464년 어모장군(禦侮將軍)으로 동관진첨절제사(潼關鎭僉節制使)가 되었고, 1466년 절충장군(折衝將軍)에 올랐다. 1467년 이시애의 난 때 북청 만령에서 위장(衛將)으로서 선봉에서 적을 대파한 공으로 적개공신 2등에 책봉되고 함성군에 봉해졌다. 함성군은 성품이 정직하고 관후(寬厚)하며, 주덕(酒德)을 겸비한 장군으로 평가되었다.

적개공신의 표적이 세워진 입구를 지나면 함성군 이종생의 신위를 모신 사당 정충사가 있으며 그 뒤쪽으로 유시비와 함께 함성군 그리고 정부인 진원(晉原) 박씨의 묘역이 자리하고 있다.

묘역 상단에 먼저 세상을 떠난 박씨의 묘와 묘비, 한 쌍의 문인석이 세워져 있고, 그 아래에 함성군의 묘역이 있다. 함성군의 묘를 중심으로 앞 좌측으로 묘표와 묘비가 세워져 있고 좌우로 문인석이 서 있다. 함성군 묘역 아래로는 그의 애마 무덤인 마총(馬塚)과 유시비가 있으며 좌측으로 정충사 건립 기념비가 세워져 있다. 정충사와 묘역 주변을 소나무가 에워싸고 있다.

정충사 ● 경기도 하남시 감북동 산 120-1 ▌ 향토유적 제14호

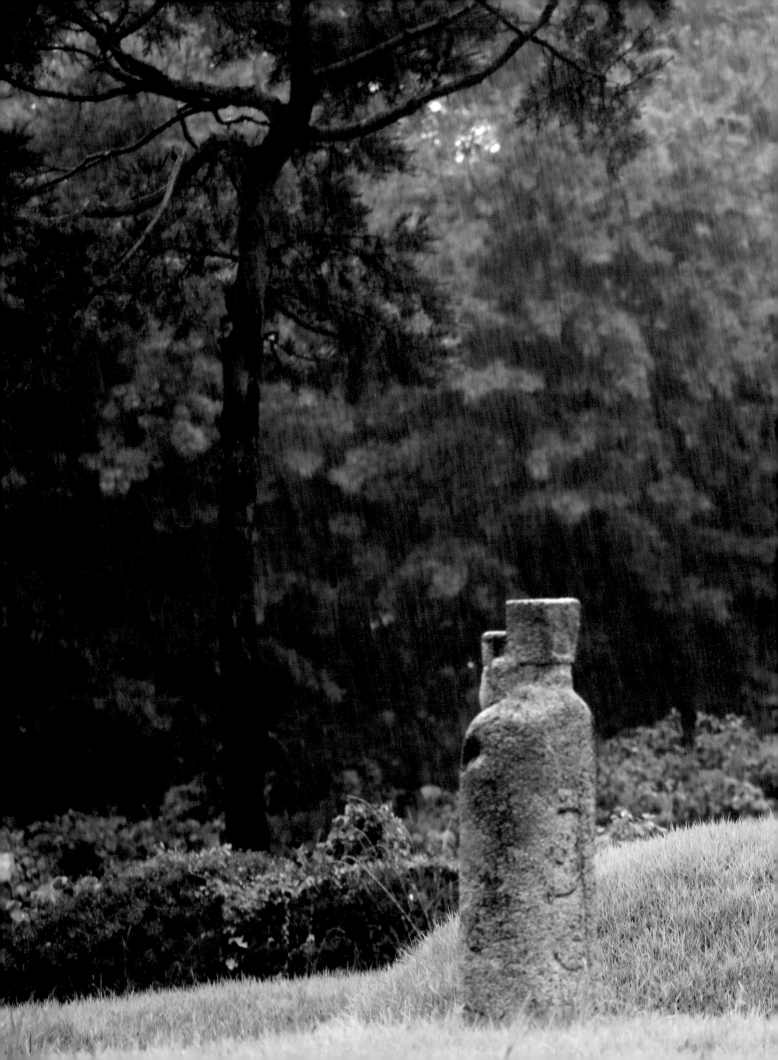

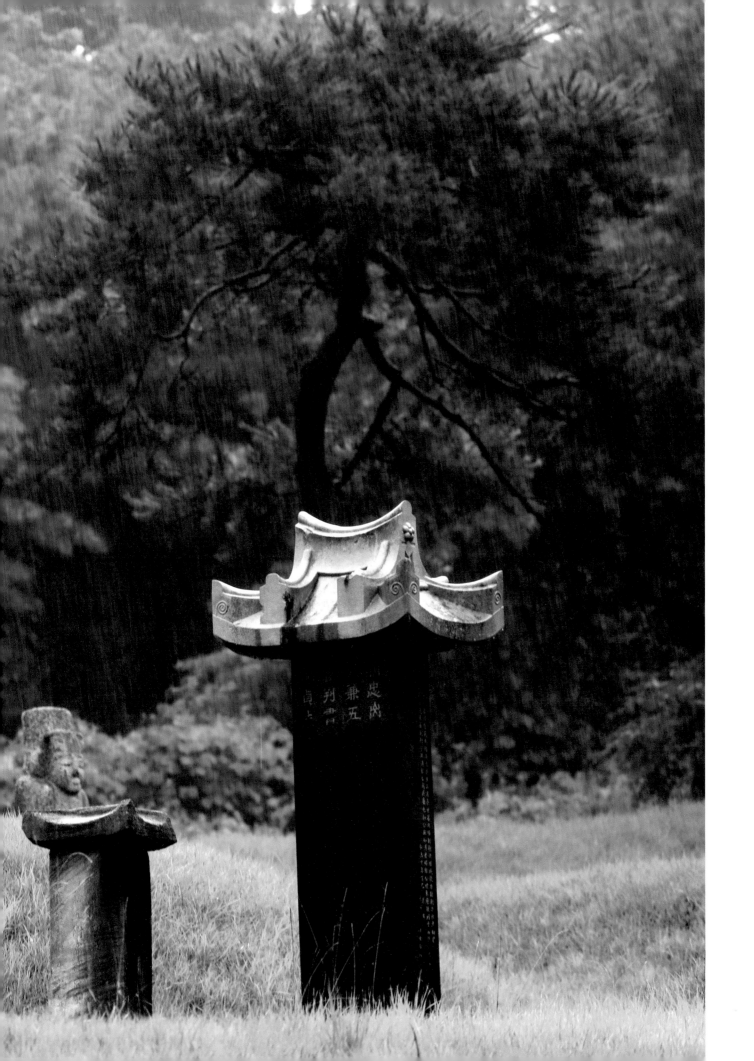

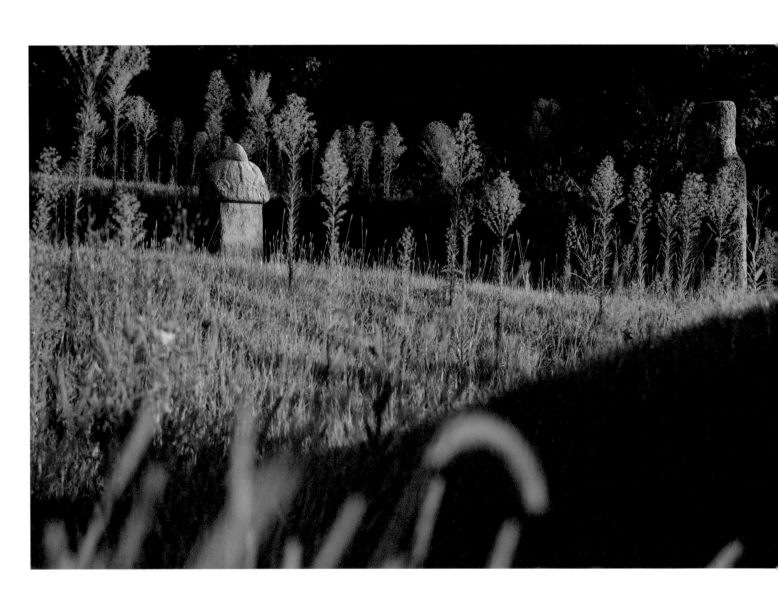

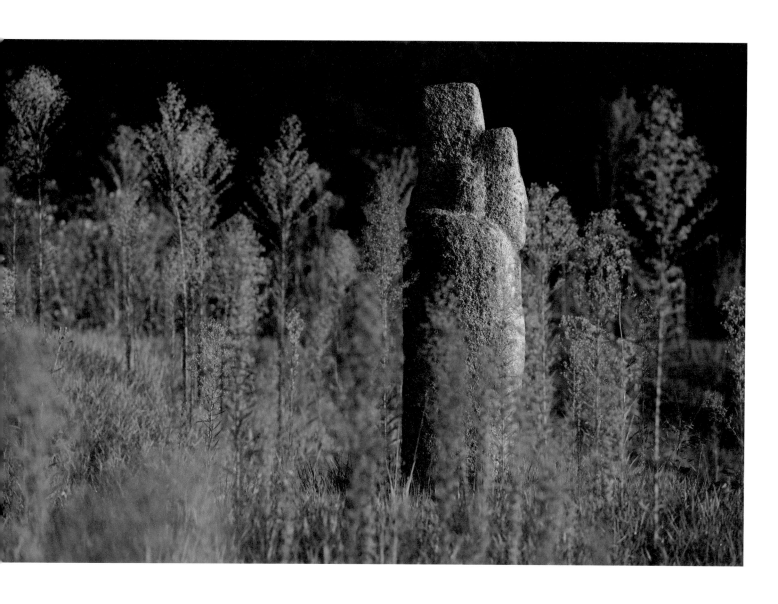

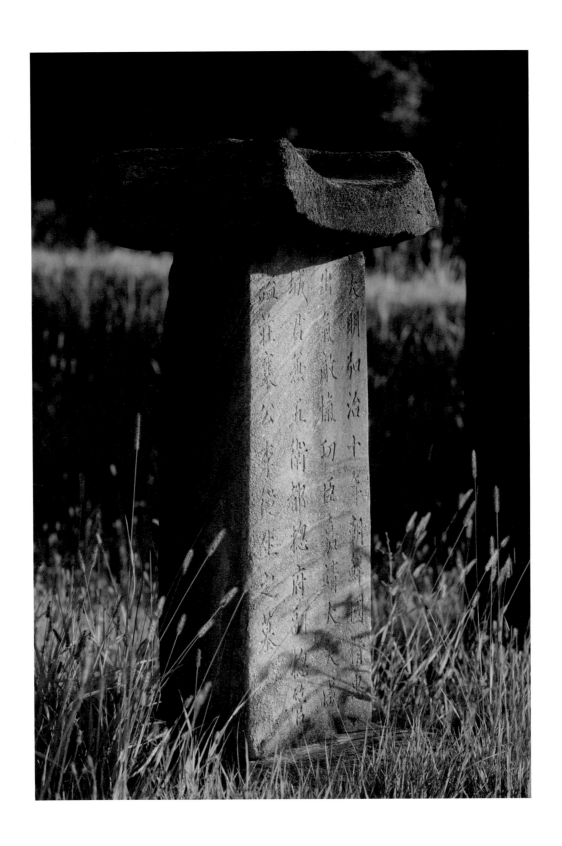

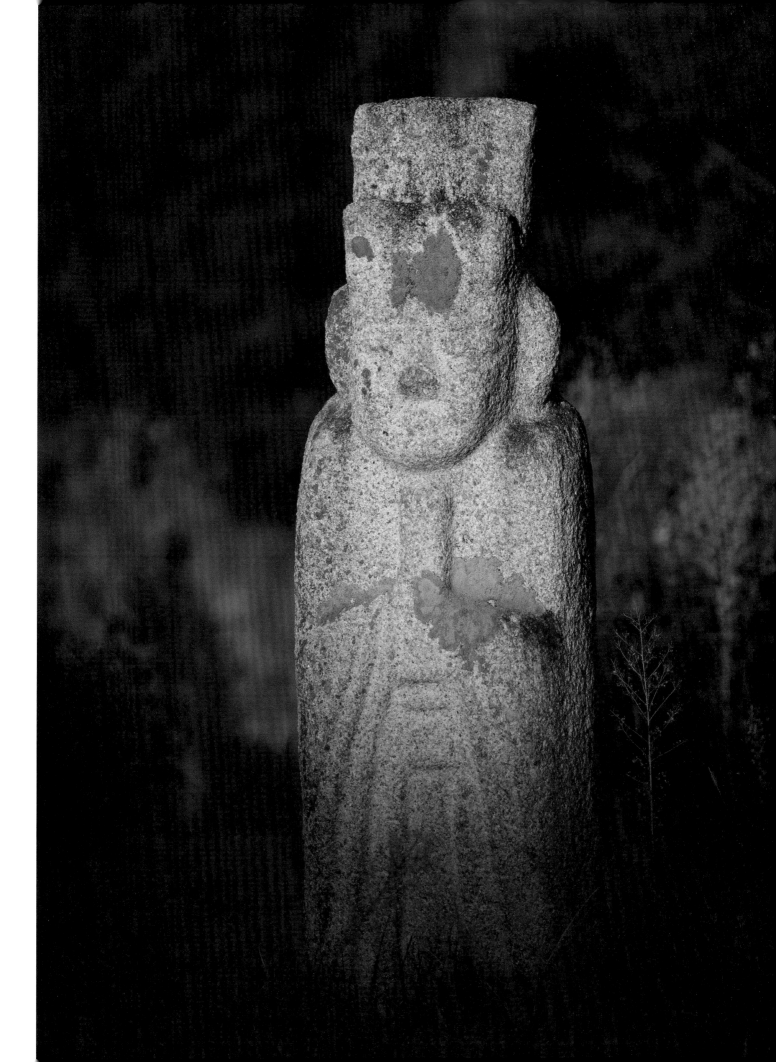

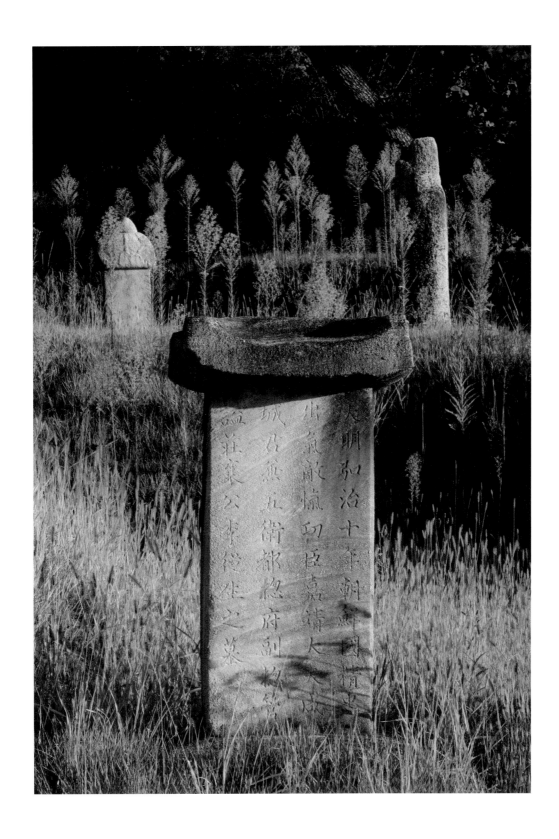

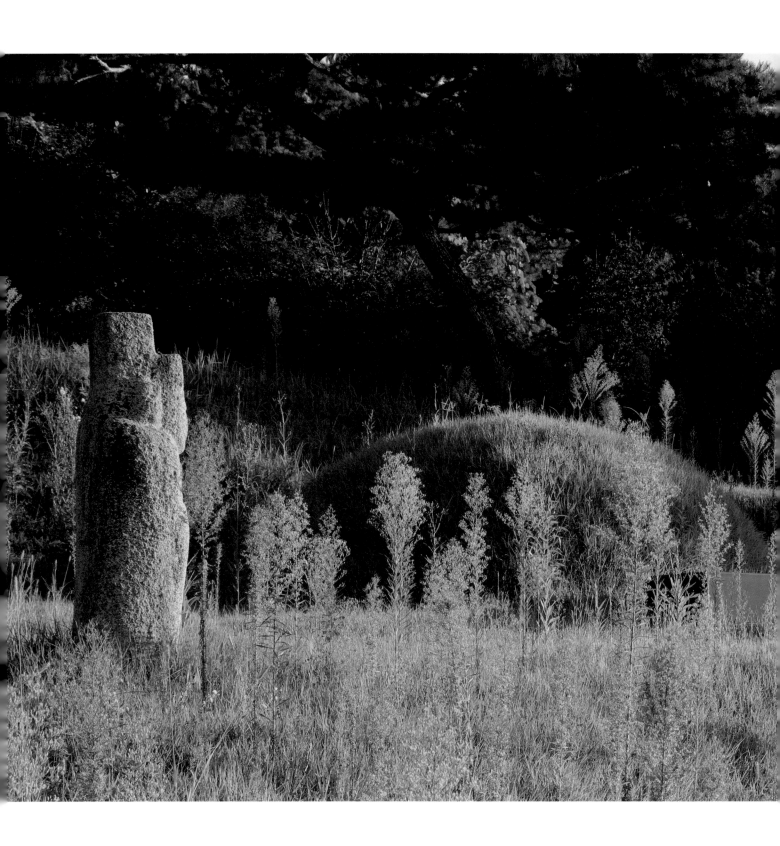

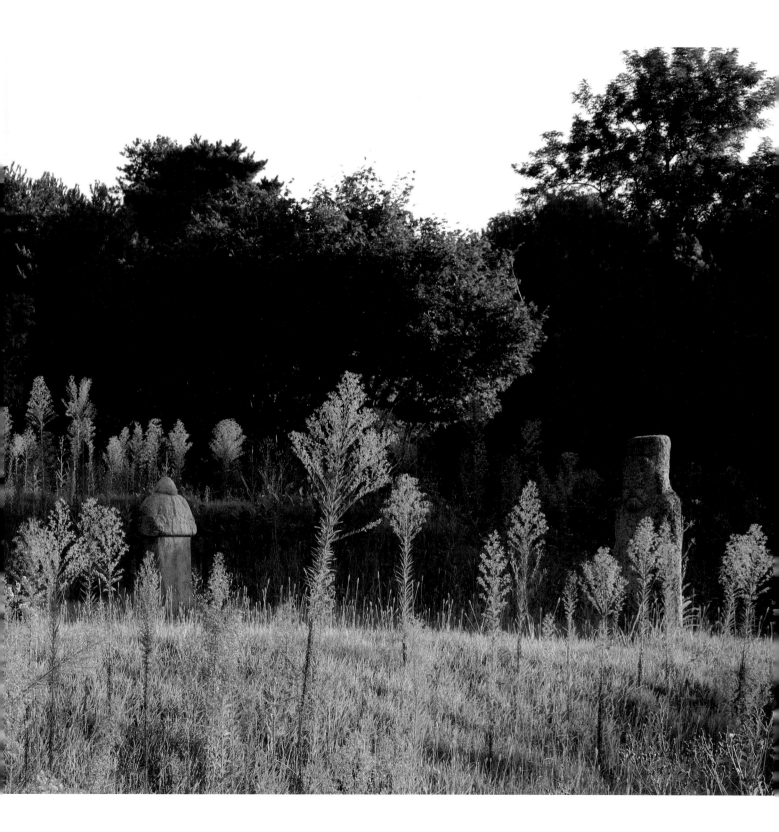

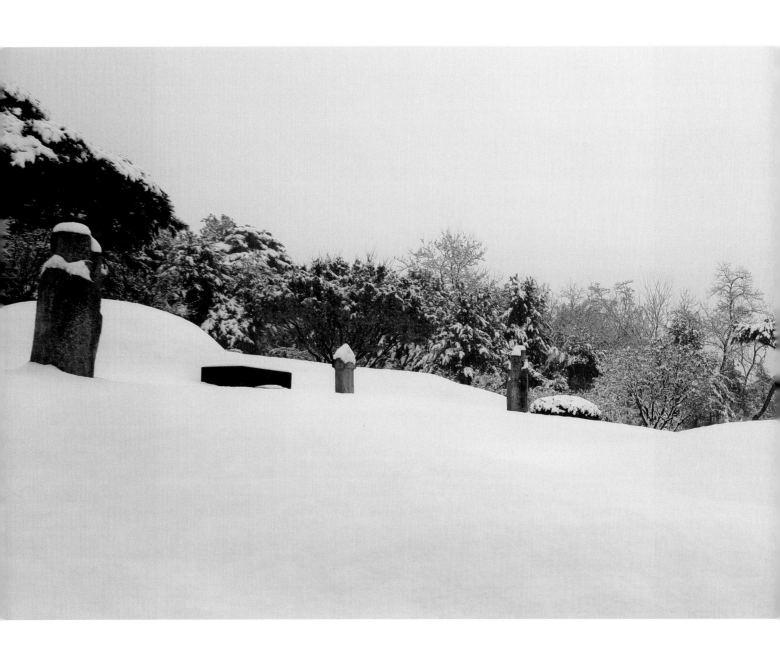

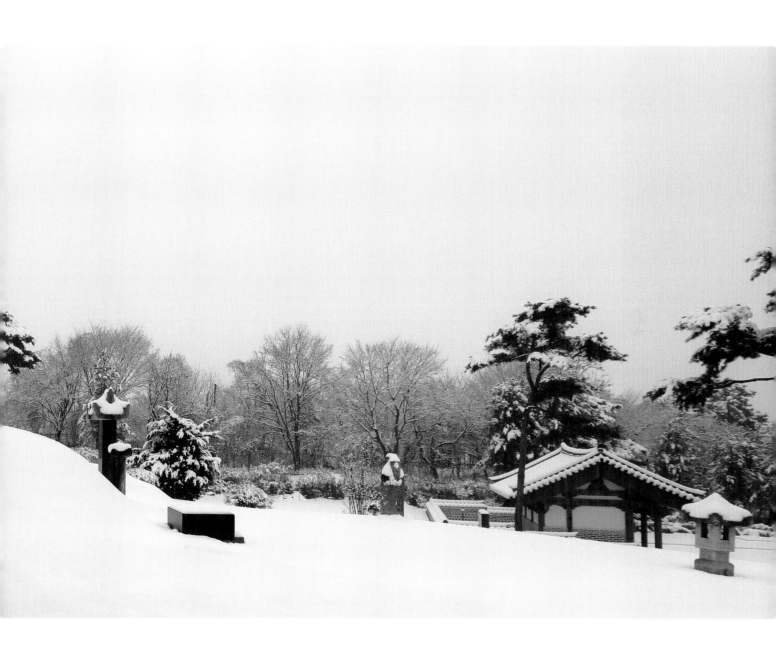

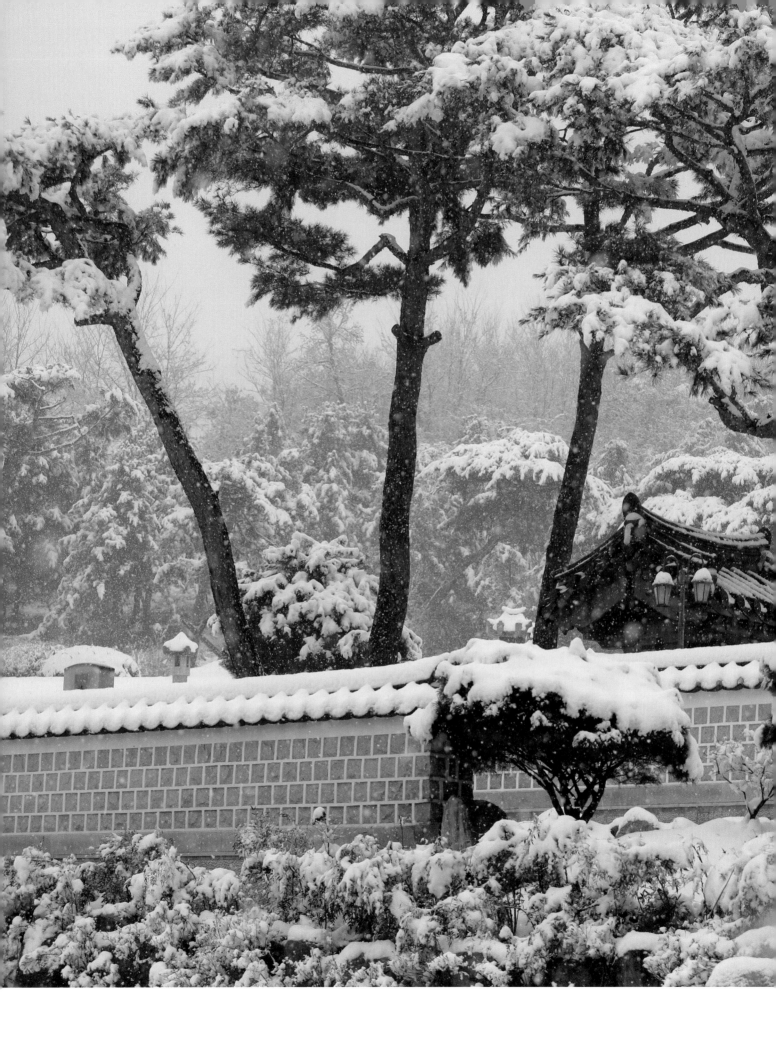

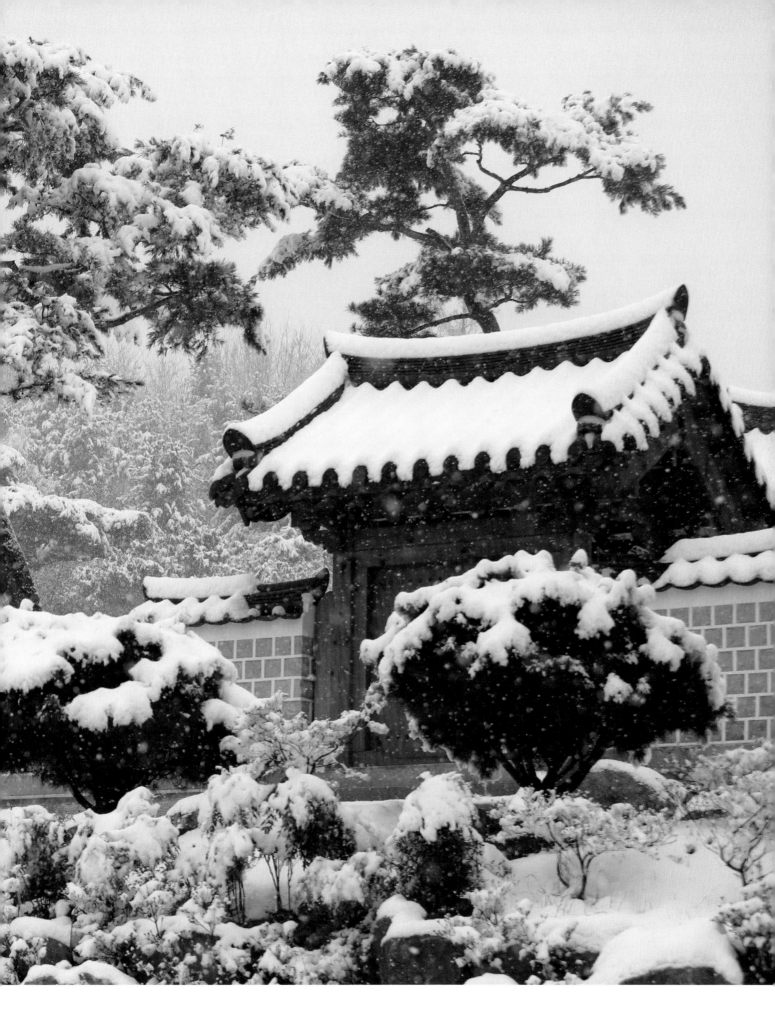

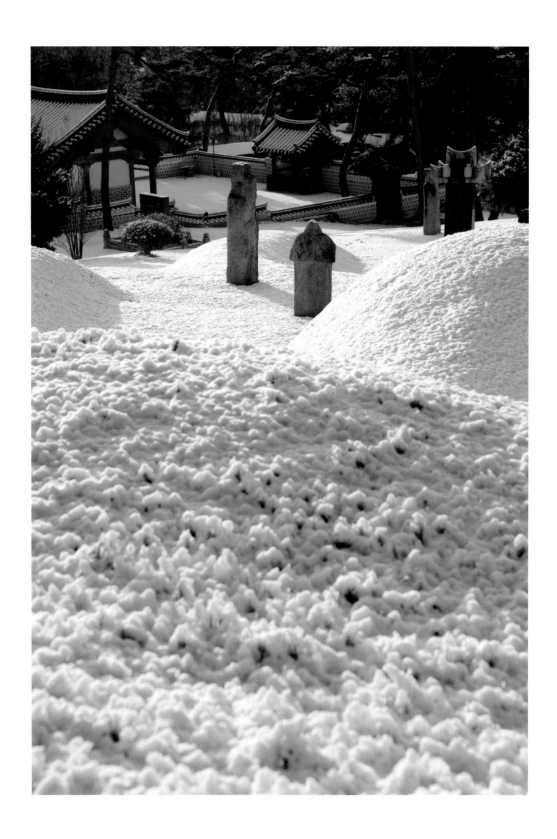

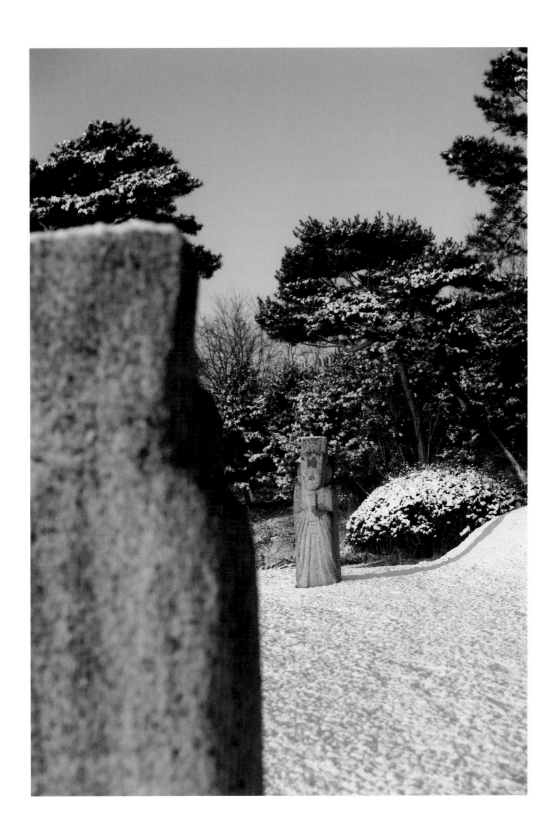

함천군

咸
川
君

화성 성경재 일원

誠
敬
齋

성경재 일원에는 시조 10세 함평군 이극명의
장자 시조 11세 함성군 이종생을 모신 사당
추운사(楸雲祠), 여러 조상의 제사를 거행하는 재실
성경재 그리고 500년에 걸쳐 조성된 60여기에
달하는 묘지와 세거지의 흔적이 고스란히 남아
있다.

성경재와 묘역 주변 풍광이 내려다보이는 동산
중턱에 세워진 추운사는 시조 11세 함성군
이종생의 불천위신위(不遷位神位)와 영정을
모셔둔 사당이다.

추운사 아래 자리한 성경재는 이종생의 장자 시조
12세 함천군 이량(咸川君 李良, 1446~1511)부터
13세 김해공(金海公) 이세번(李世蕃),
14세 함산부원군(咸山府院君) 이윤실(李允實),
20세 함인군(咸仁君) 이경규(李景奎),
21세 함평군(咸平君) 이수구(李壽龜),
22세 함춘군(咸春君) 이창운(李昌運),
24세 함안군(咸安君) 이익서(李益緖),
25세 함능군(咸陵君) 이민교(李敏教),
26세 함의군(咸義君) 이규헌(李圭憲),
27세 함선군(咸善君) 이계흥(李啓興) 등 직계
28위를 모시고 제례의식을 실행하는 재실이다.

성경재 일원에는 12세 함천군 이량과 13세 김해공
이세번, 14세 함산부원군 이윤실을 필두로 함인군
이경규, 함춘군 이창운 외 직계와 방계 묘역
60여기가 모여 있다. 현존하는 60여기의 묘역
중 일부는 후에 개발로 인하여 이장과 합장을
하기도 했지만 대부분 원래 모습 그대로 보존되어
있다. 500년에 걸쳐 조성된 안식처에는 12세부터
31세까지 잠들어 있으며, 이토록 많은 직계와
방계의 묘역이 원래 상태로 보존된 사례는 쉽게
찾아볼 수 없다.

성경재 ♥ 경기도 화성시 봉담읍 분천길118번길 57-35

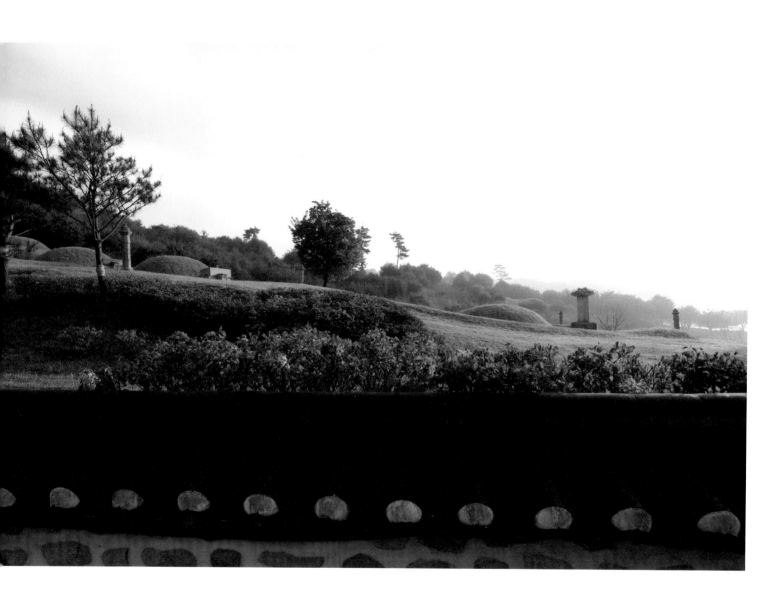

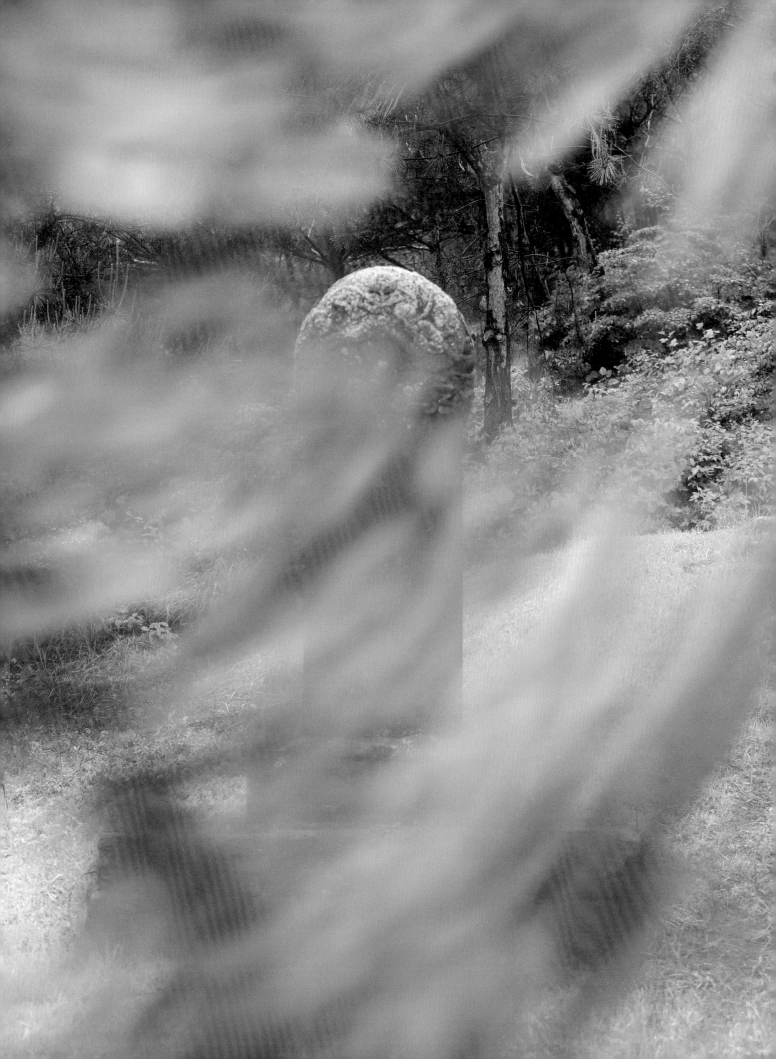

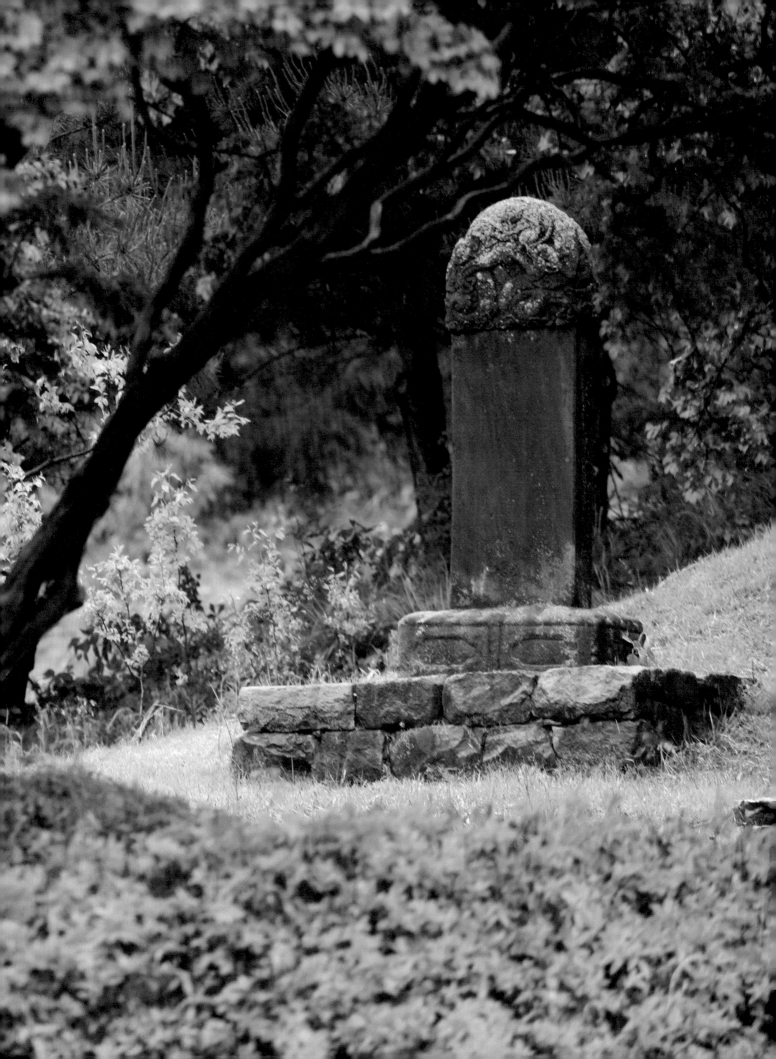

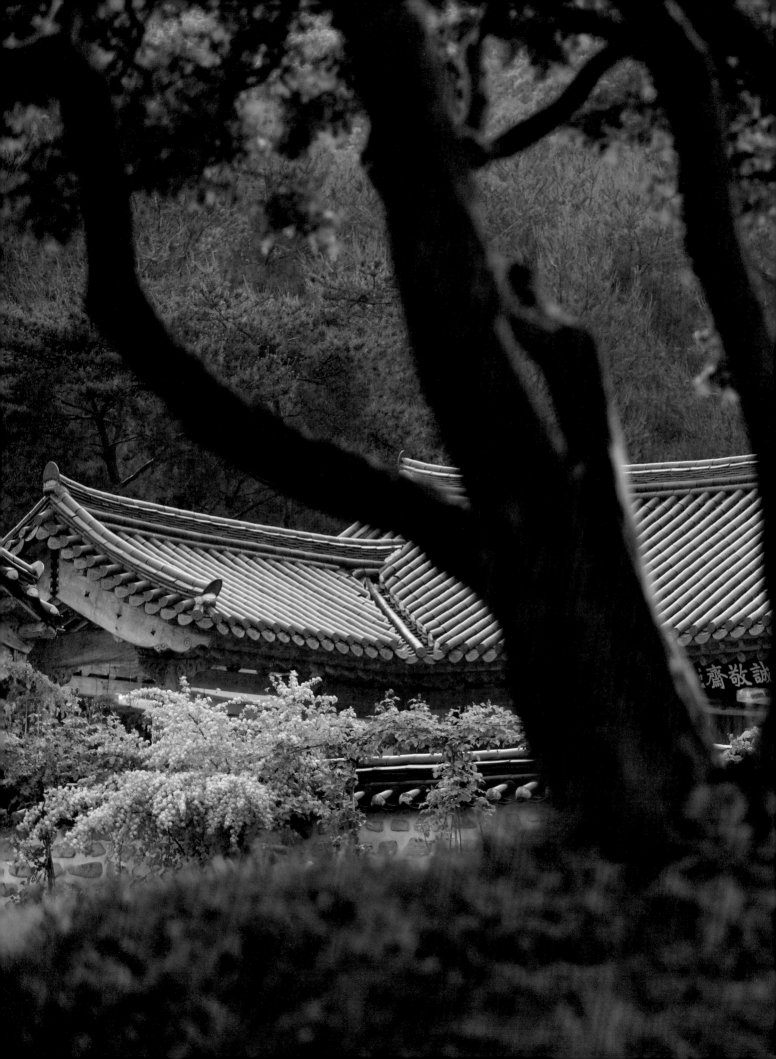

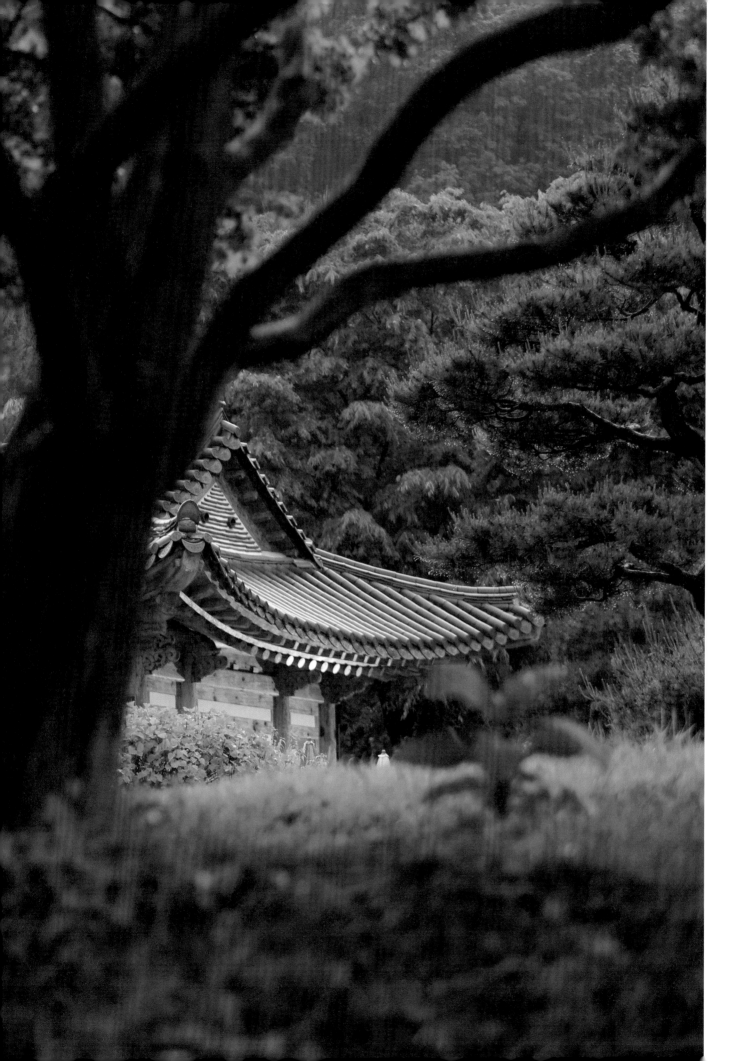

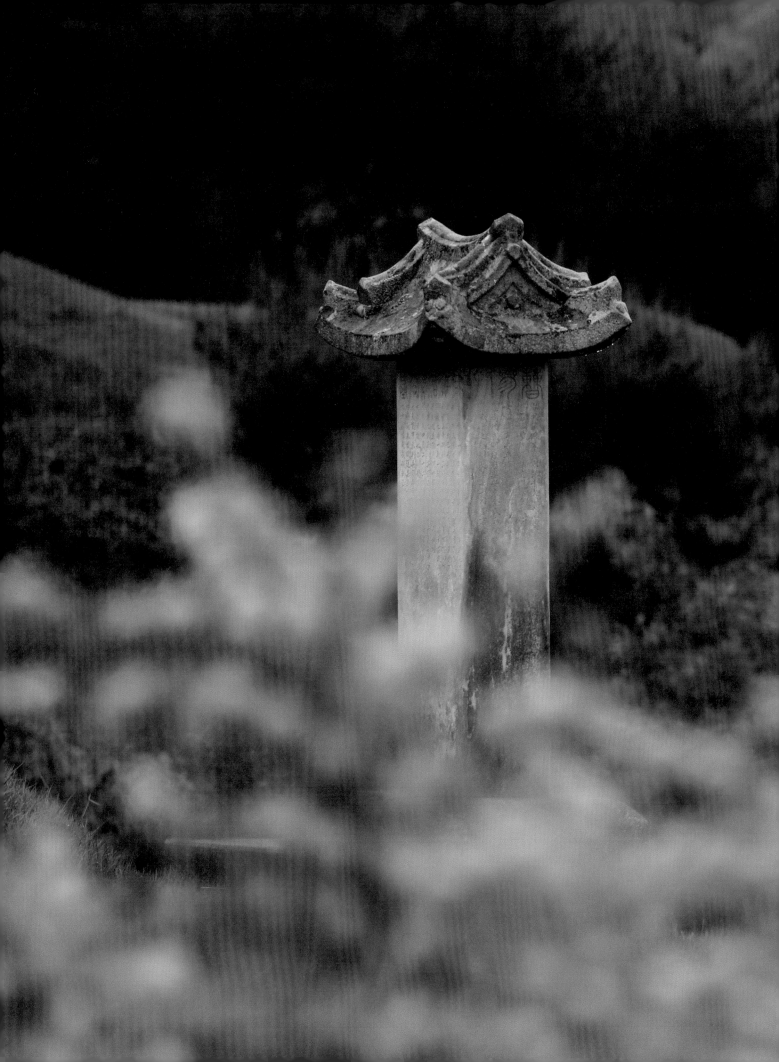

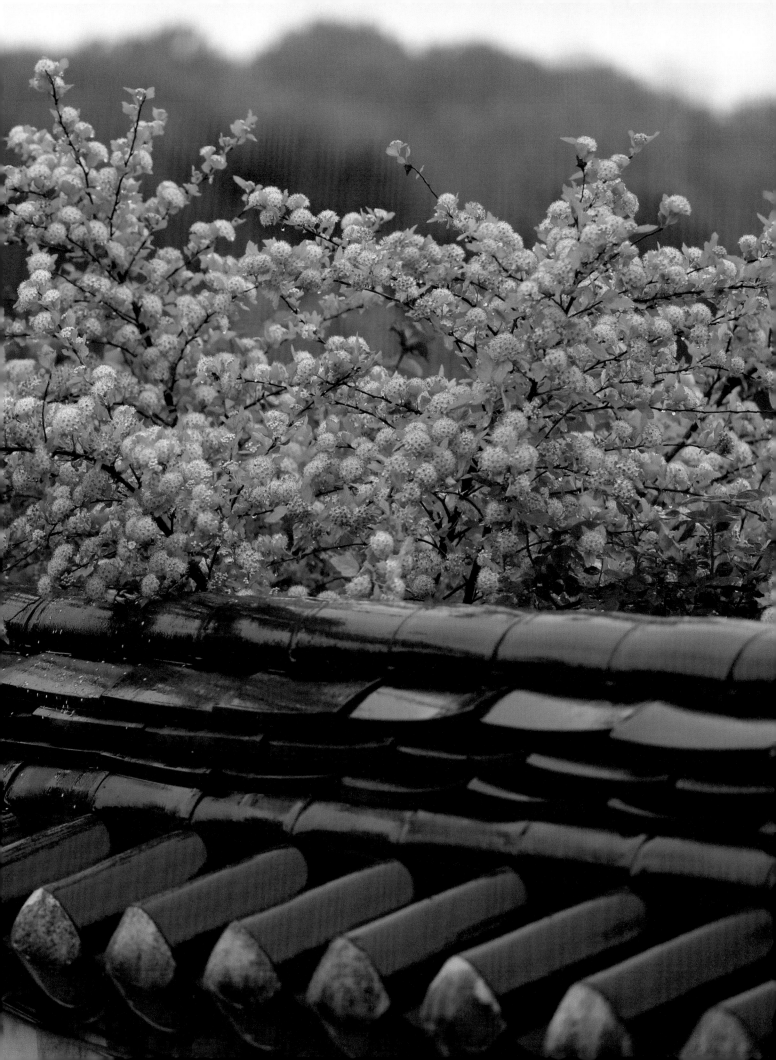

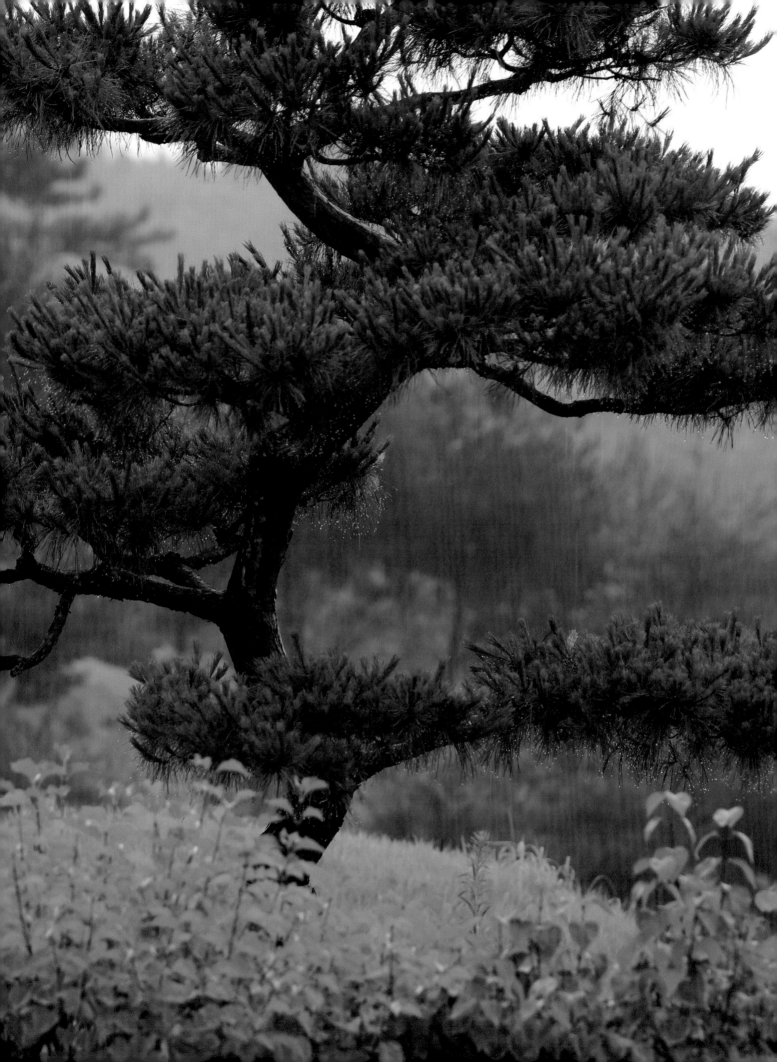

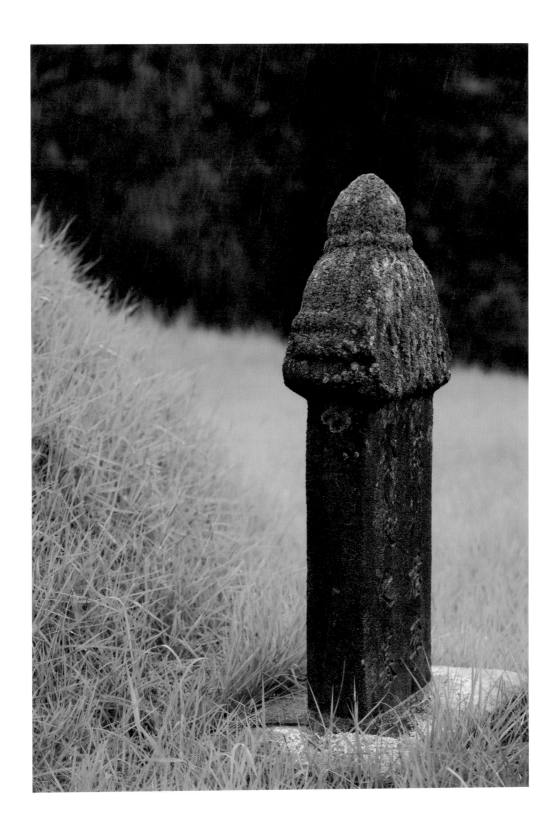

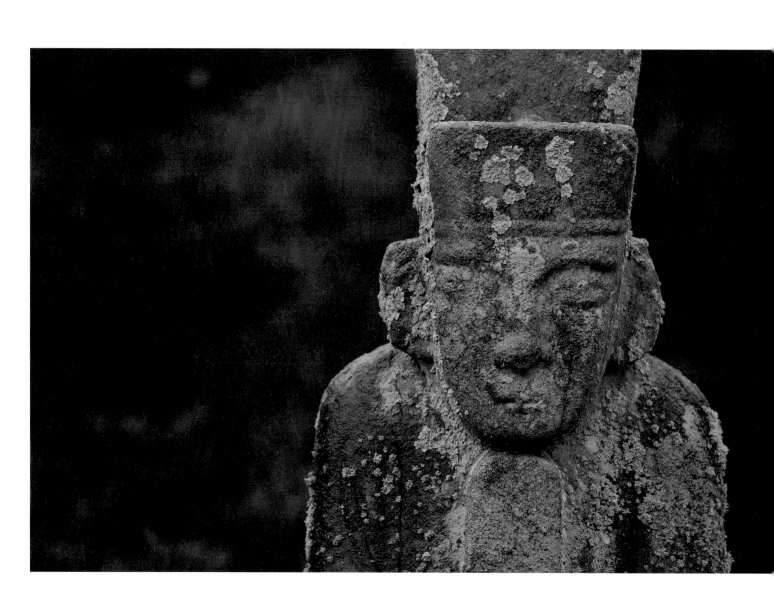

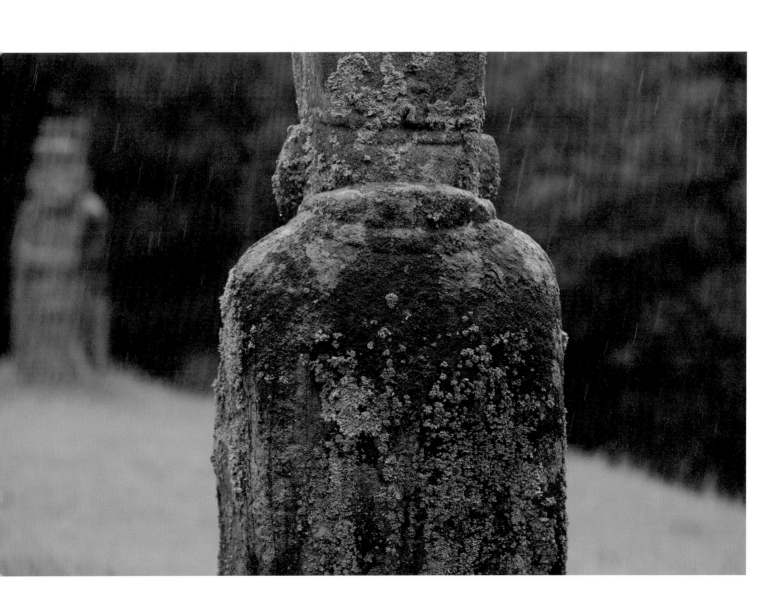

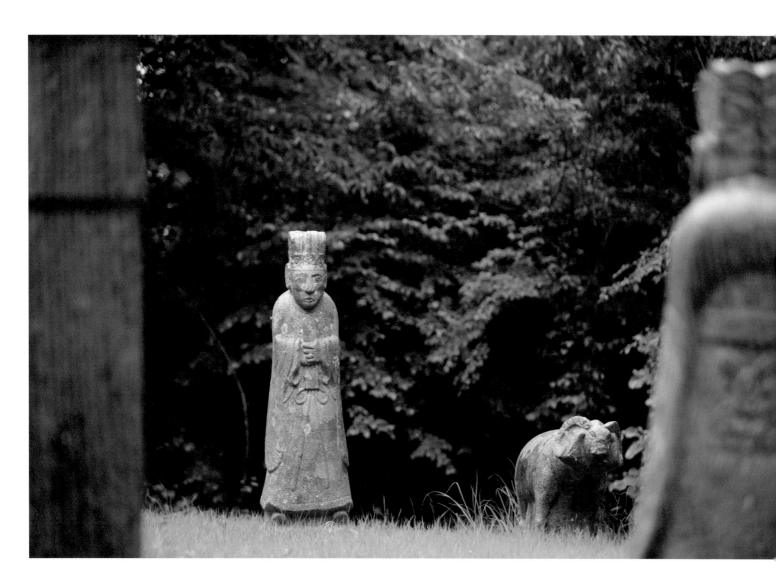

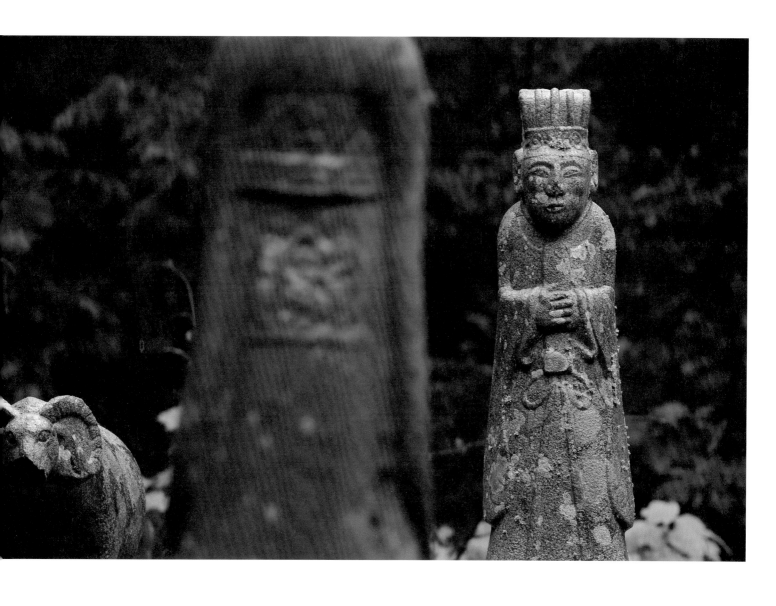

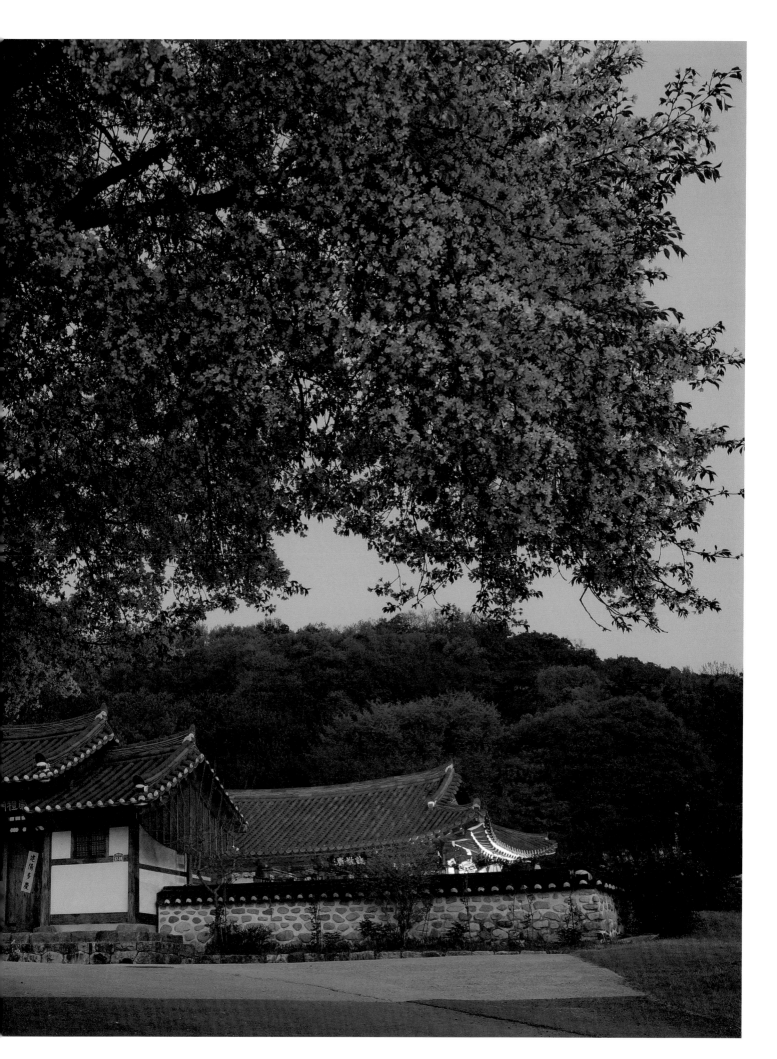

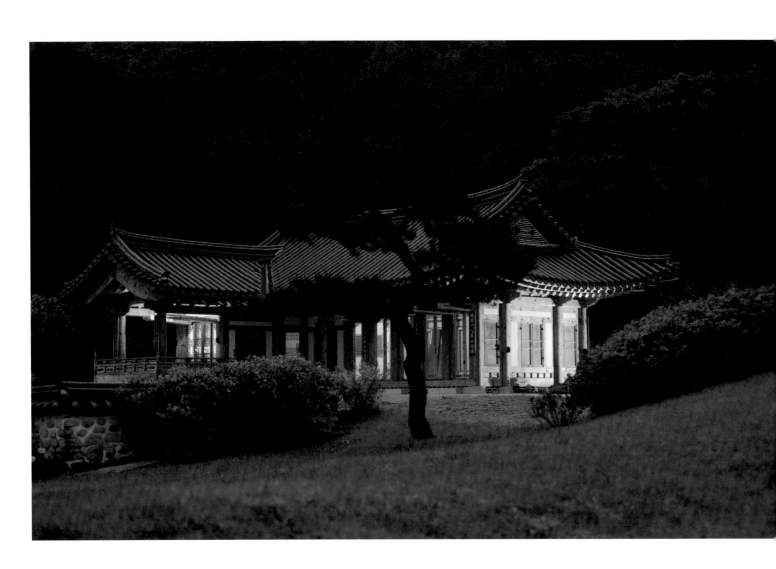

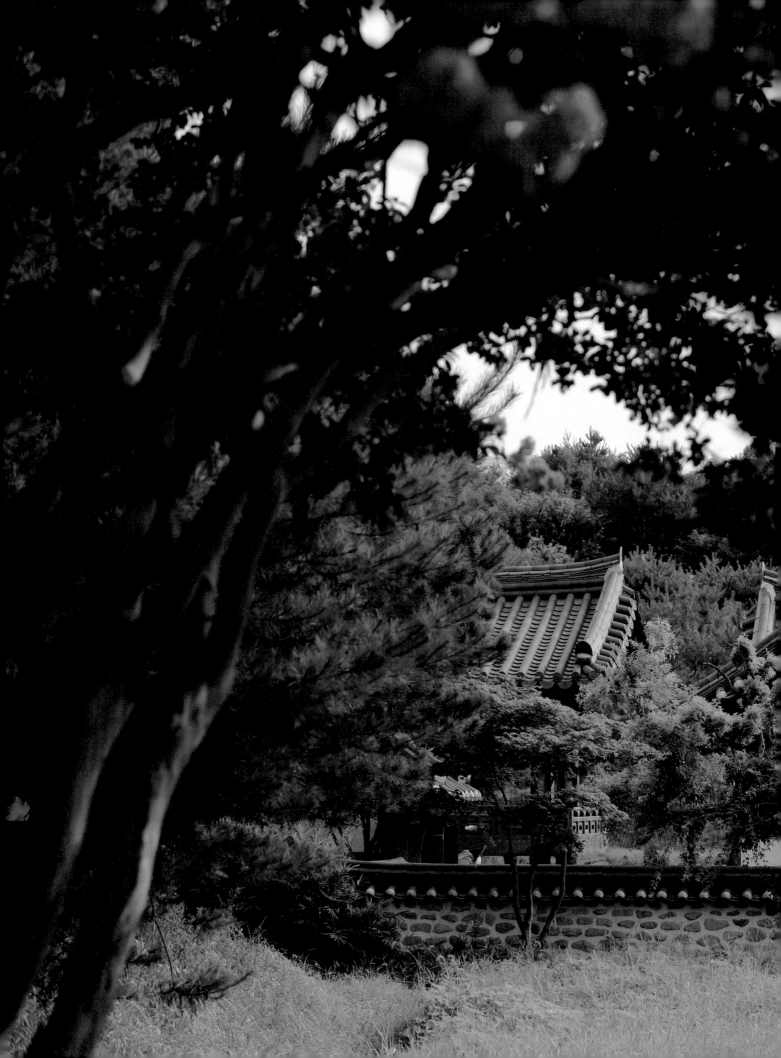

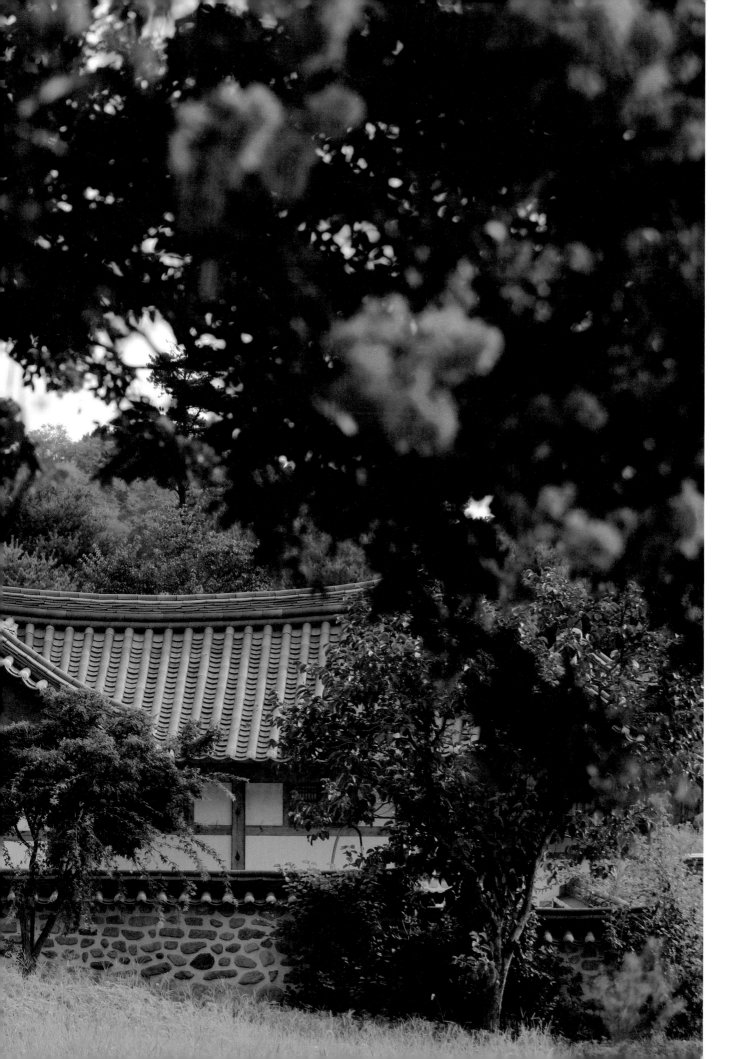

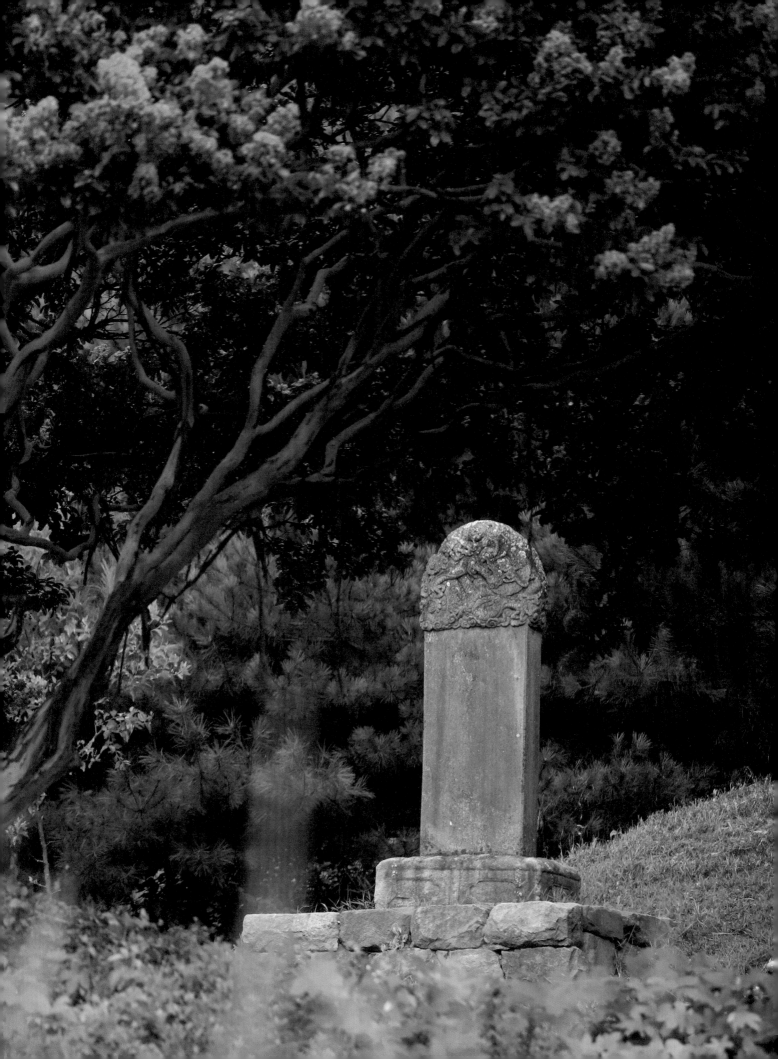

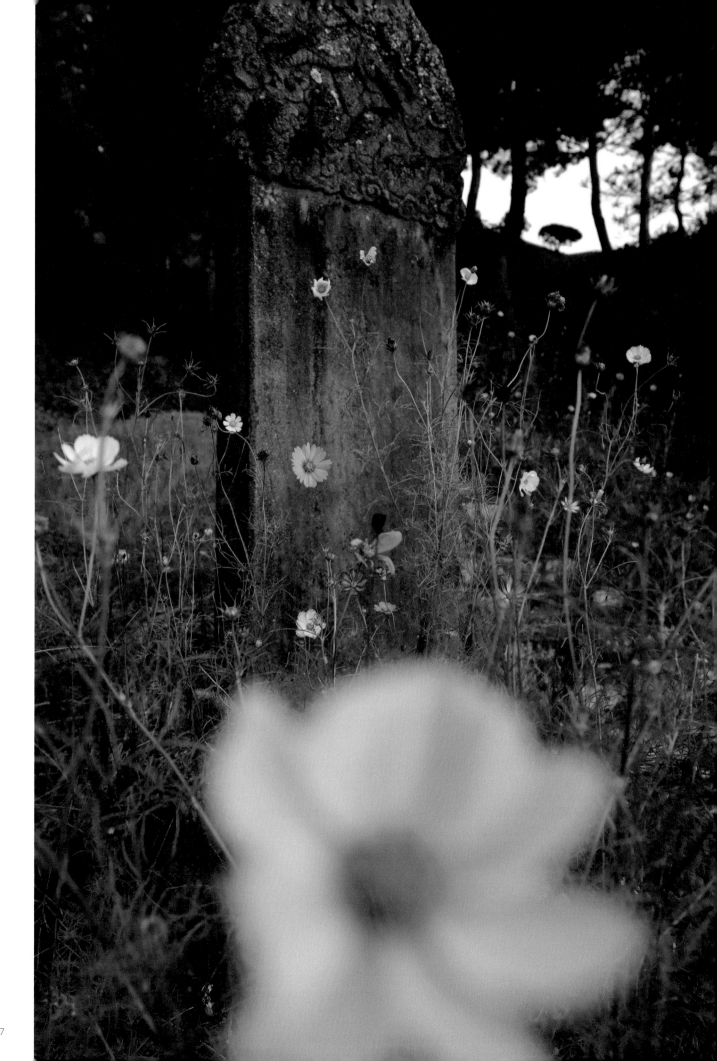

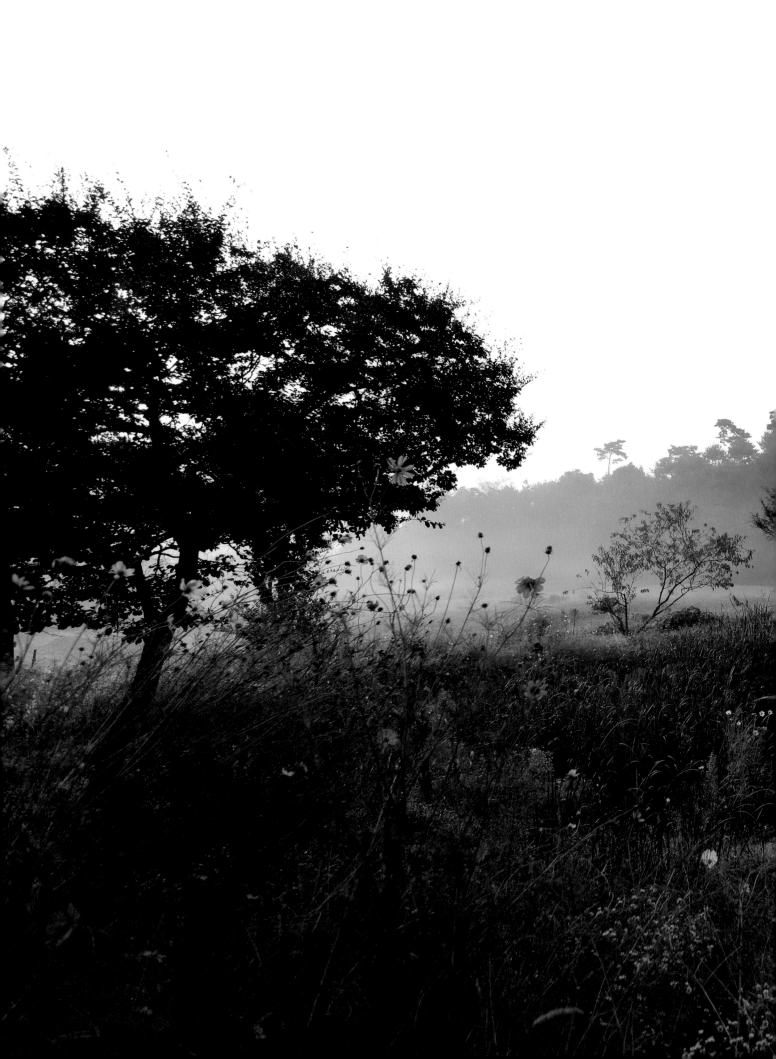

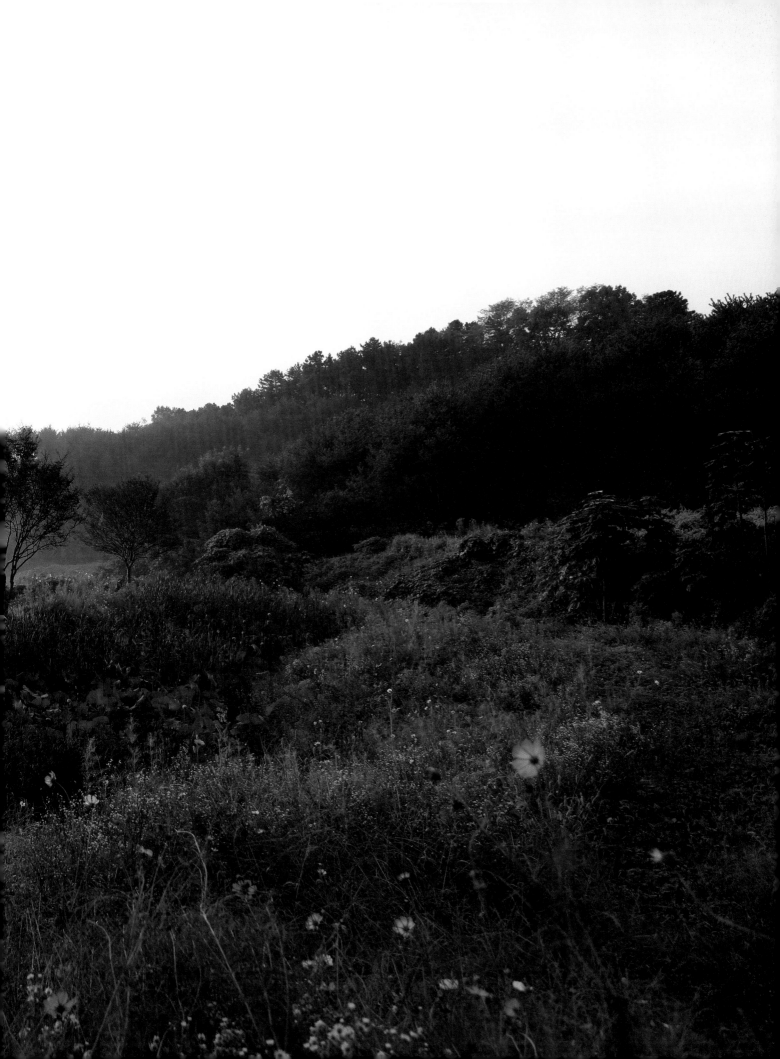

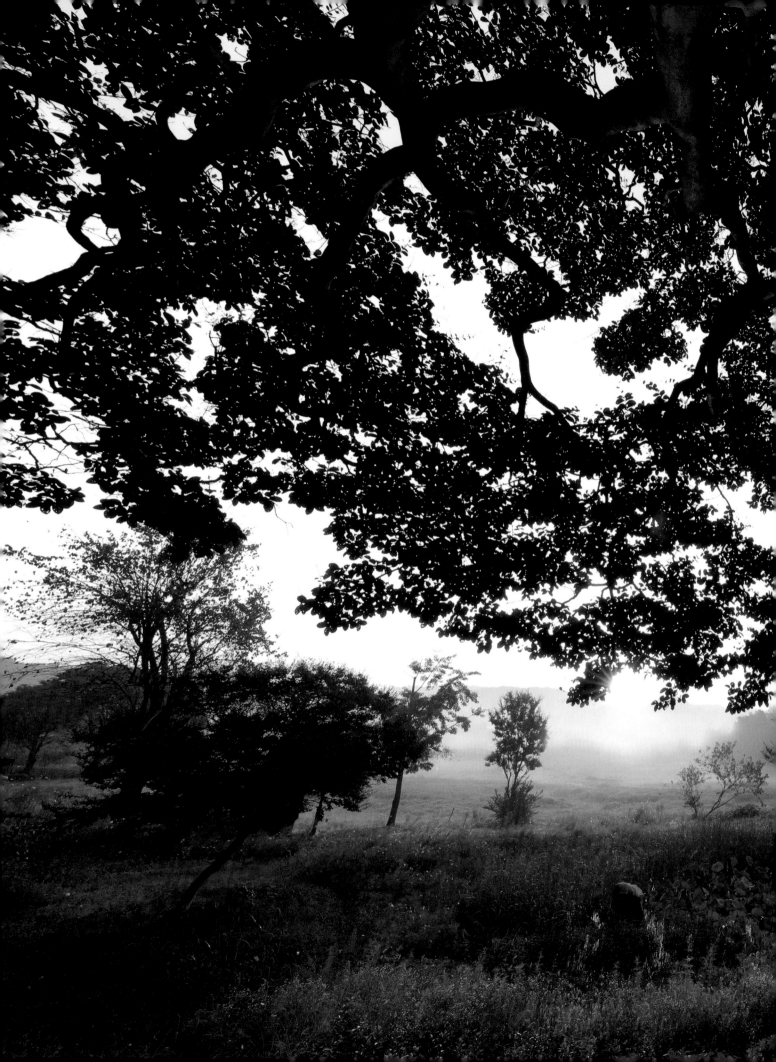

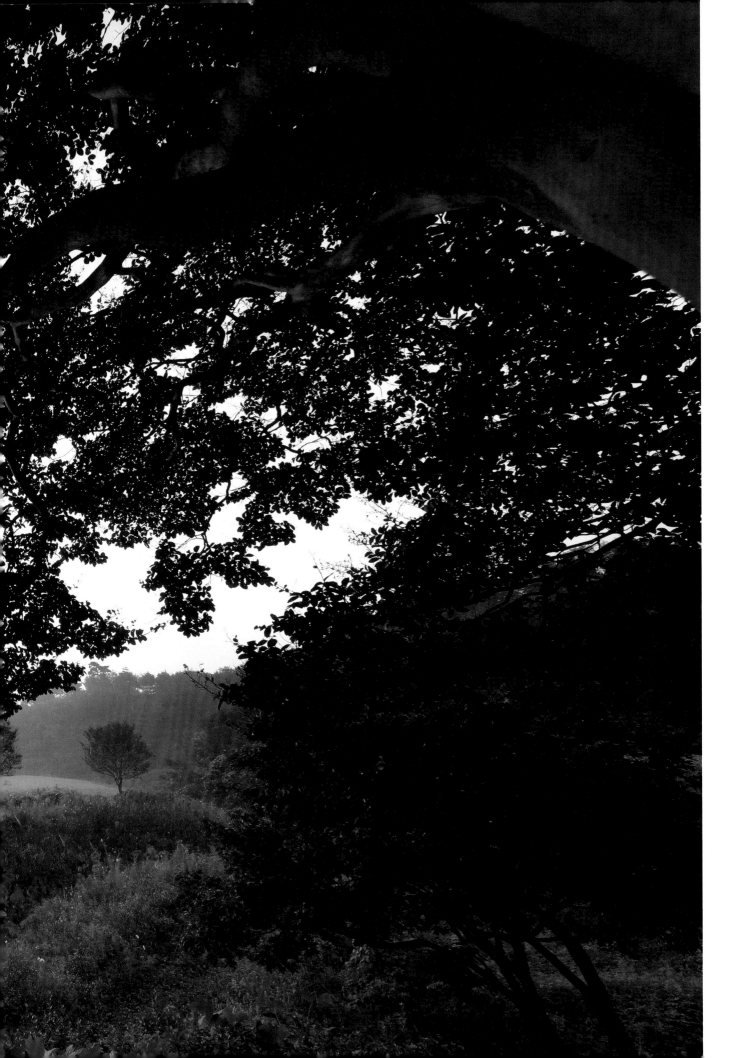

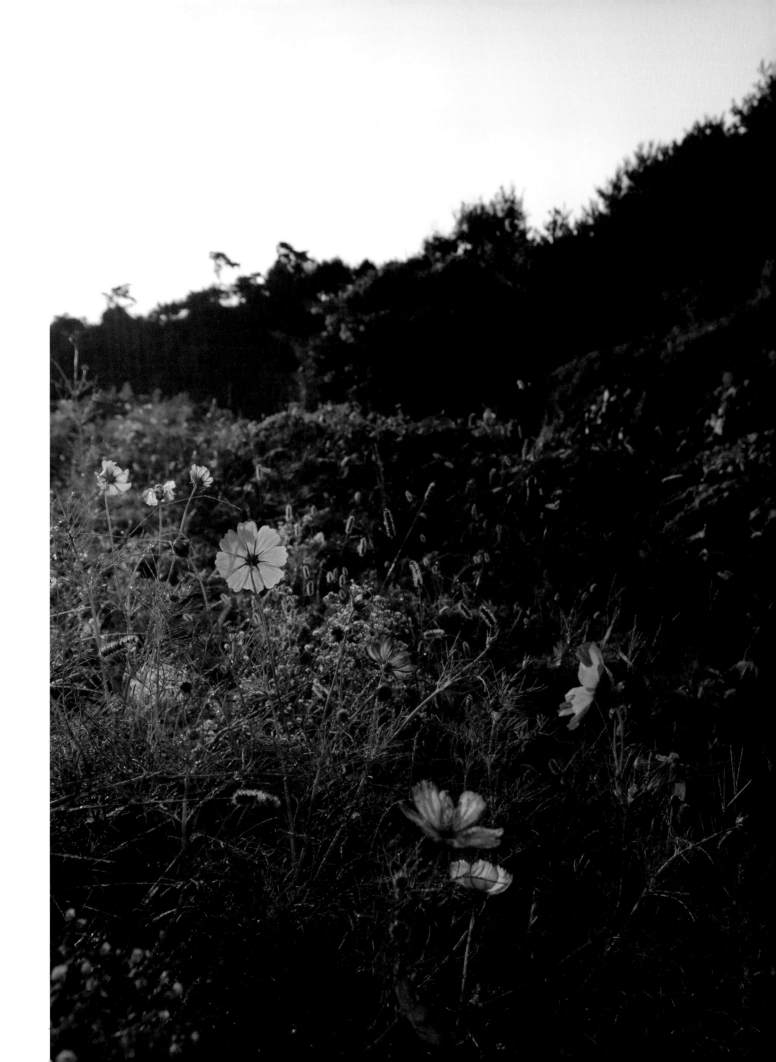

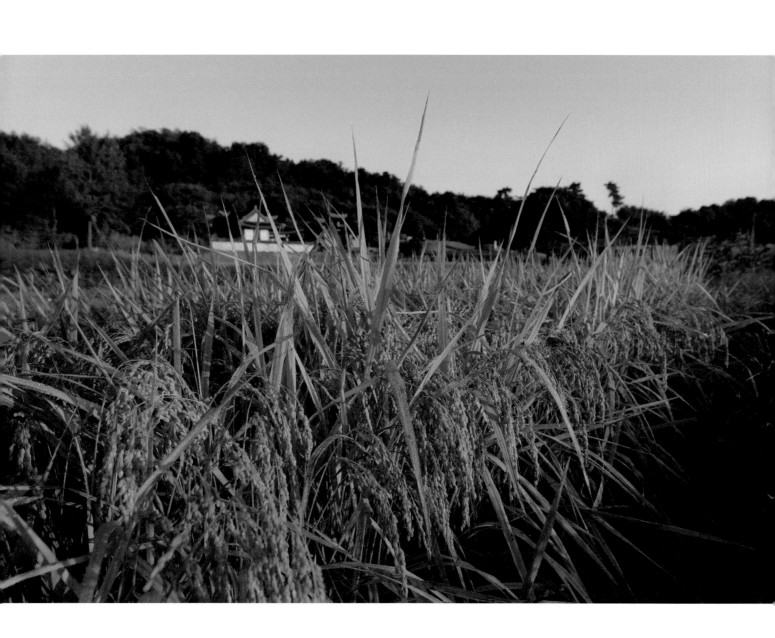

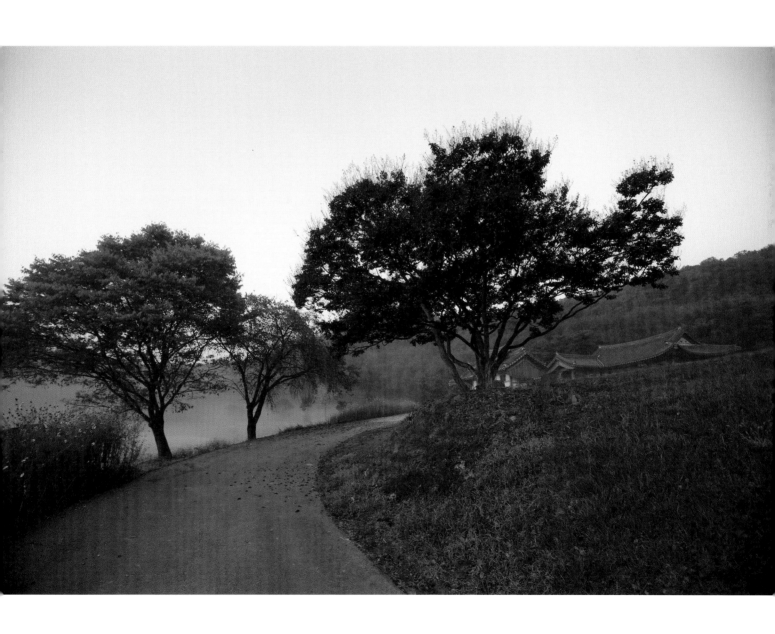

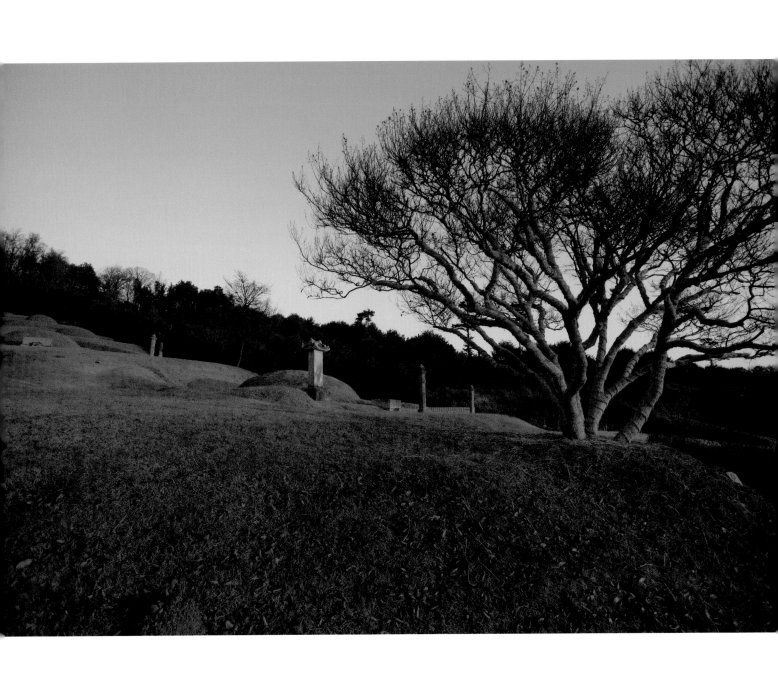

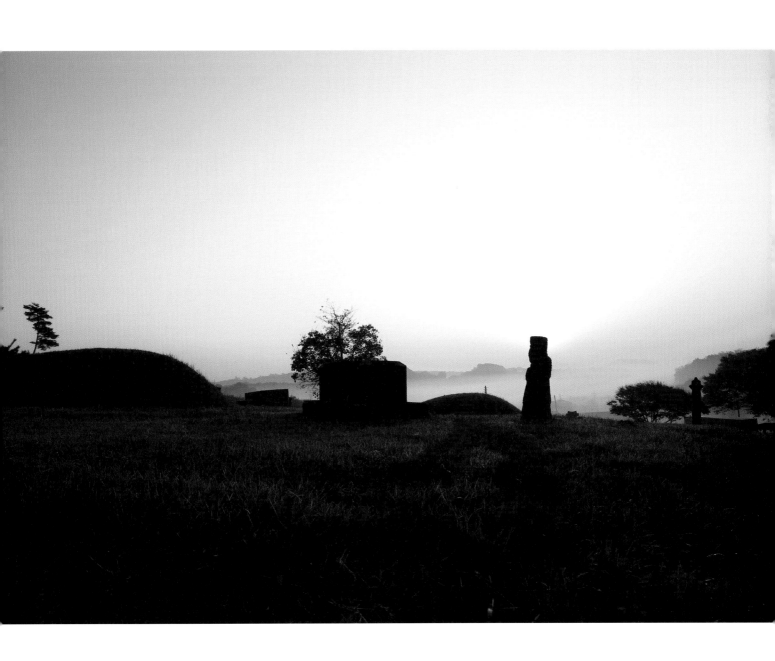

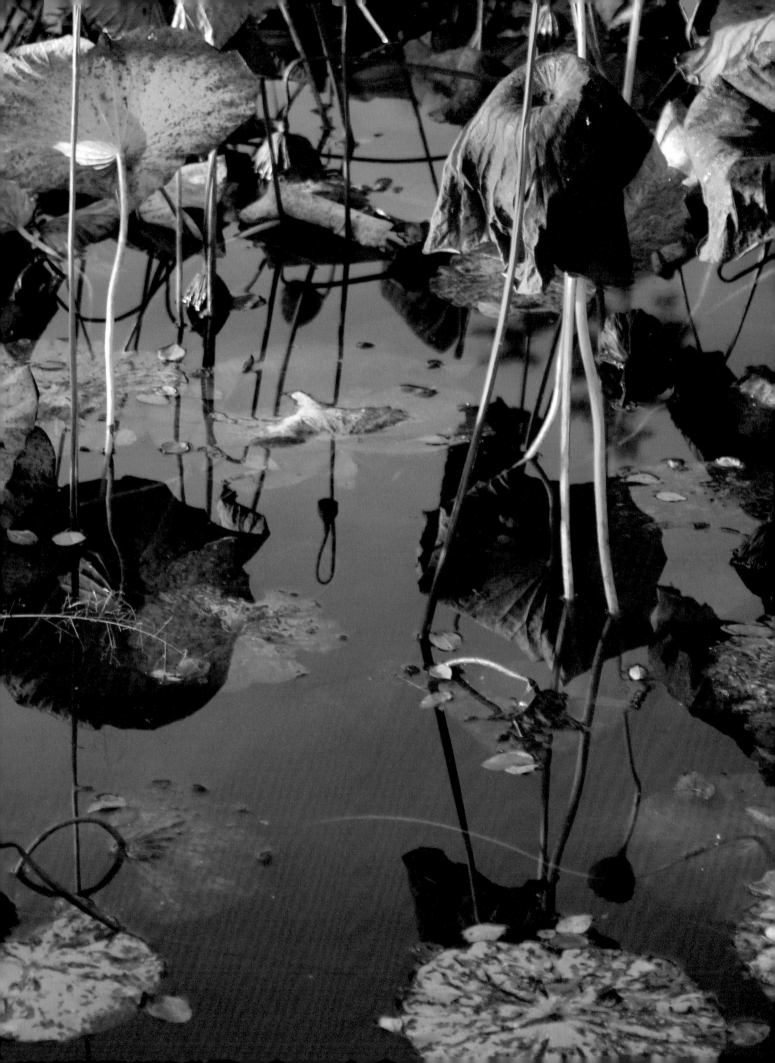

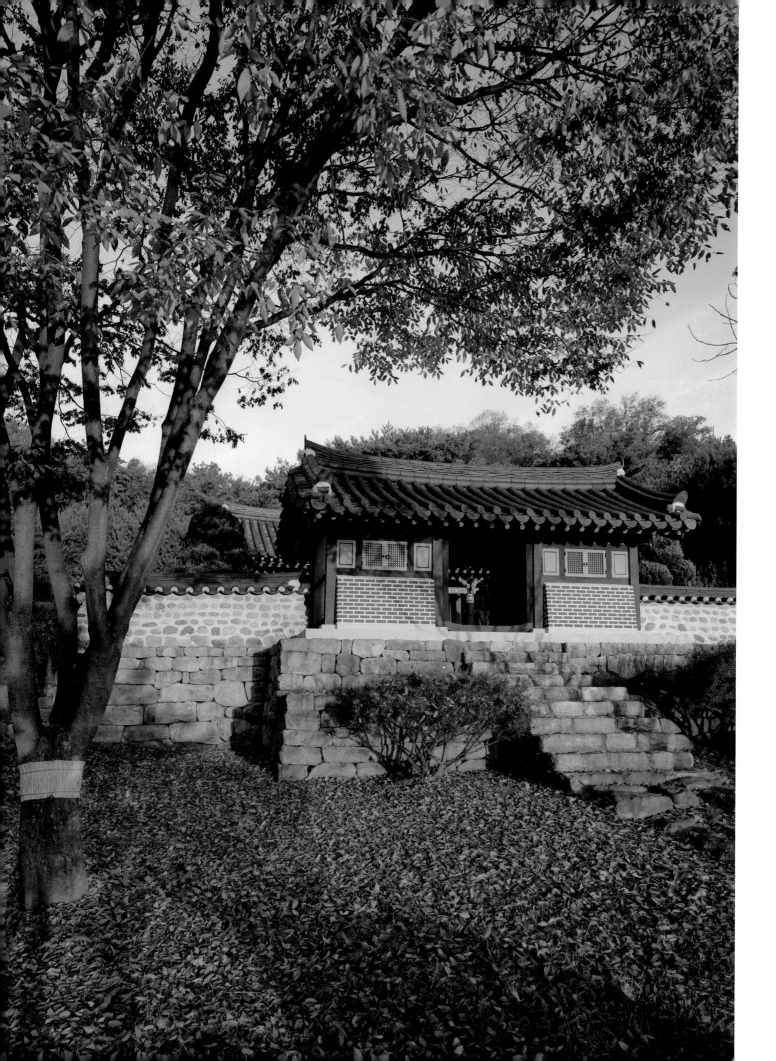

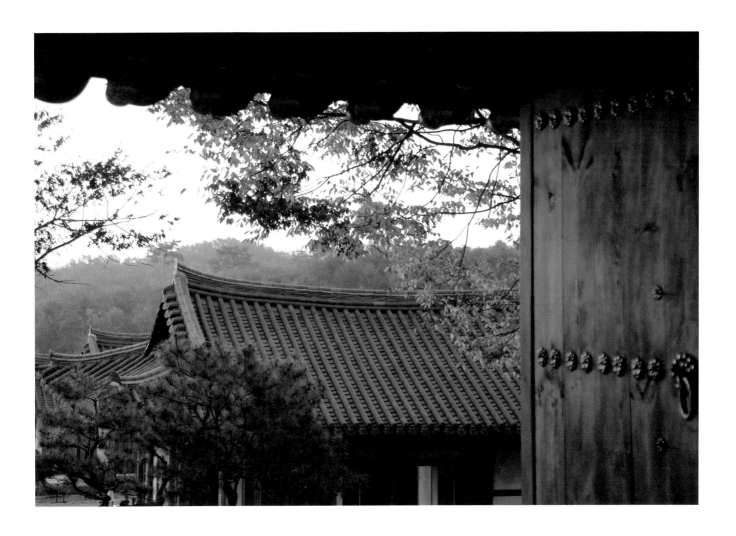

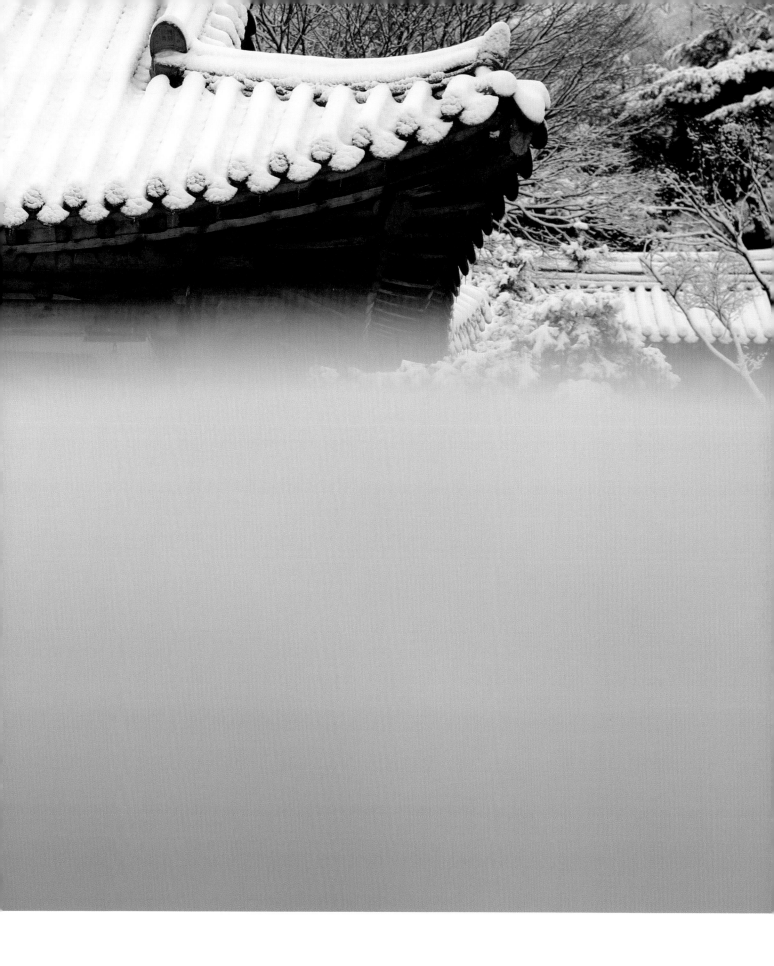

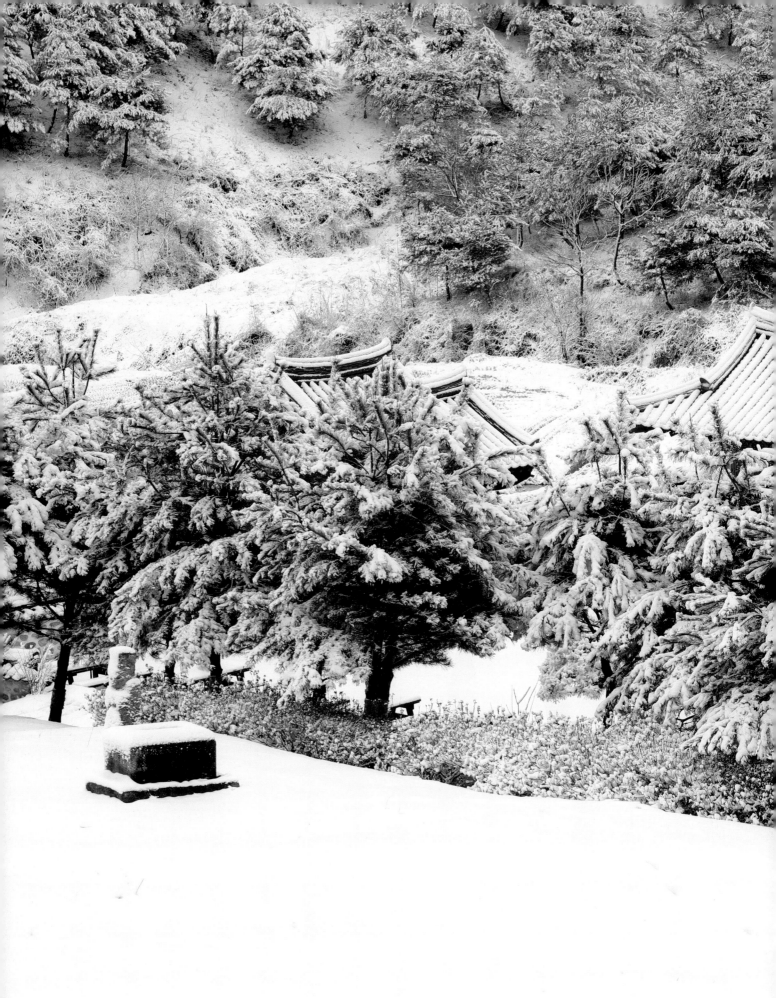

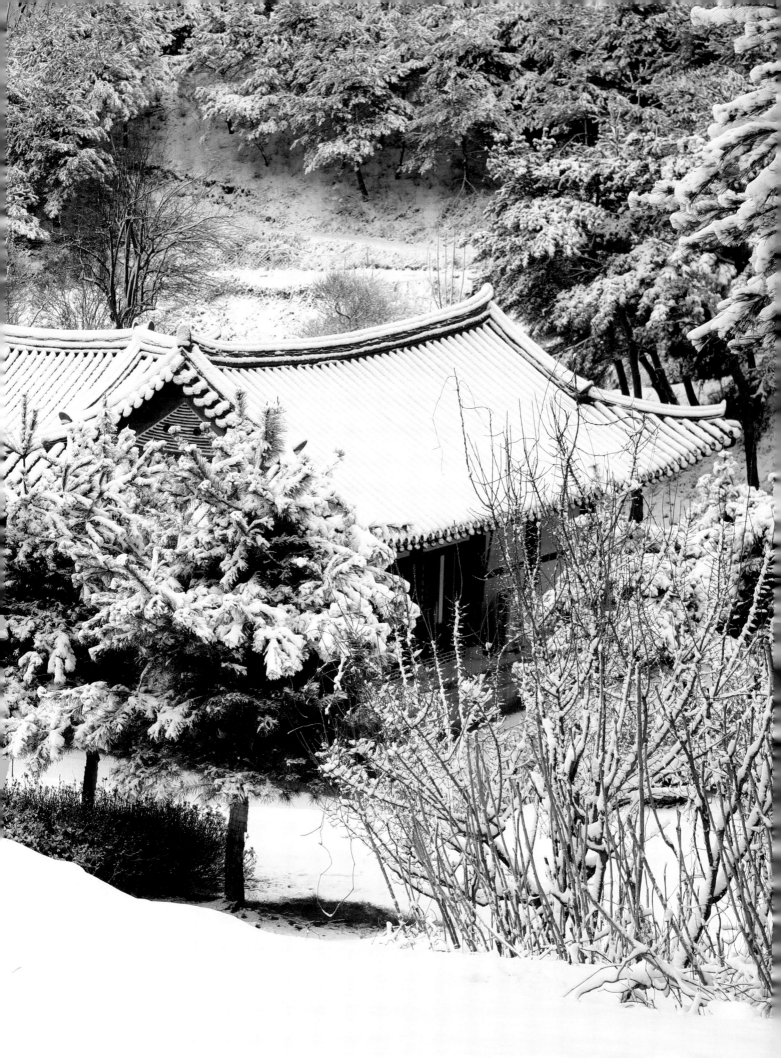

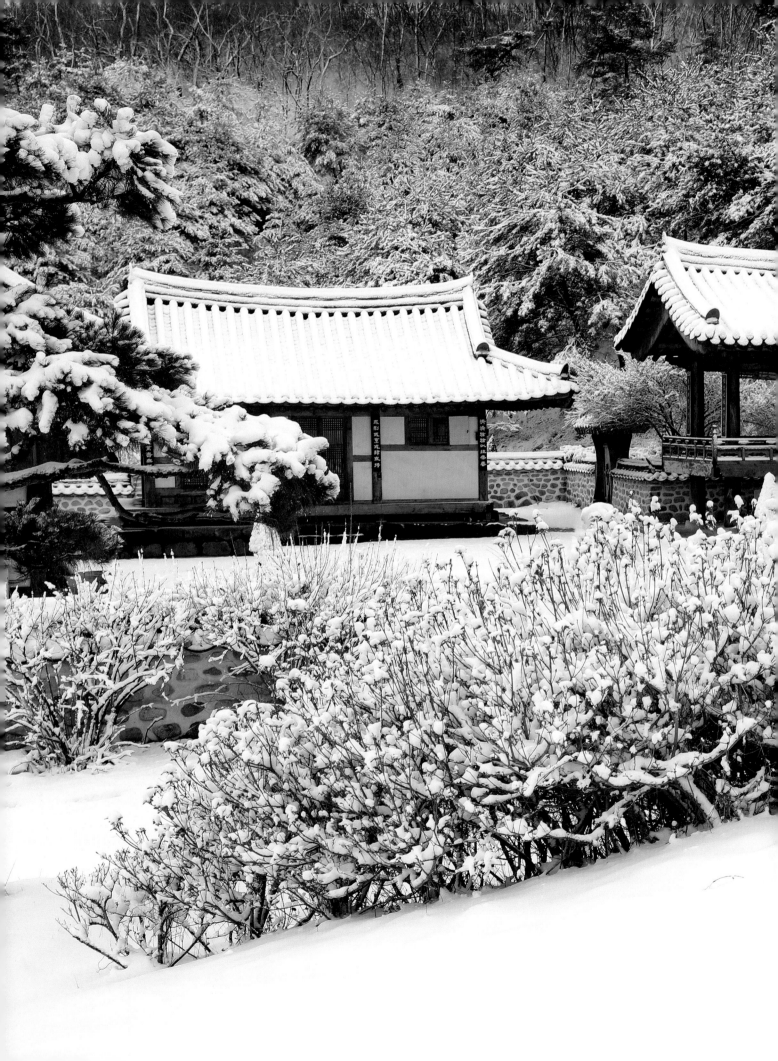

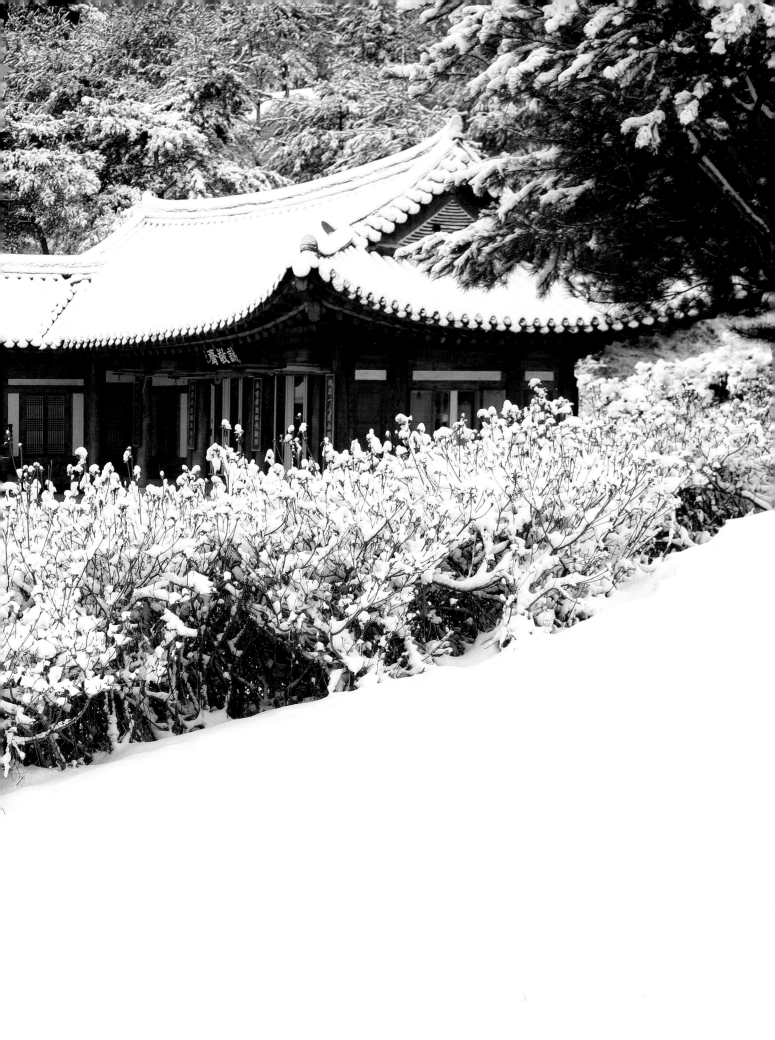

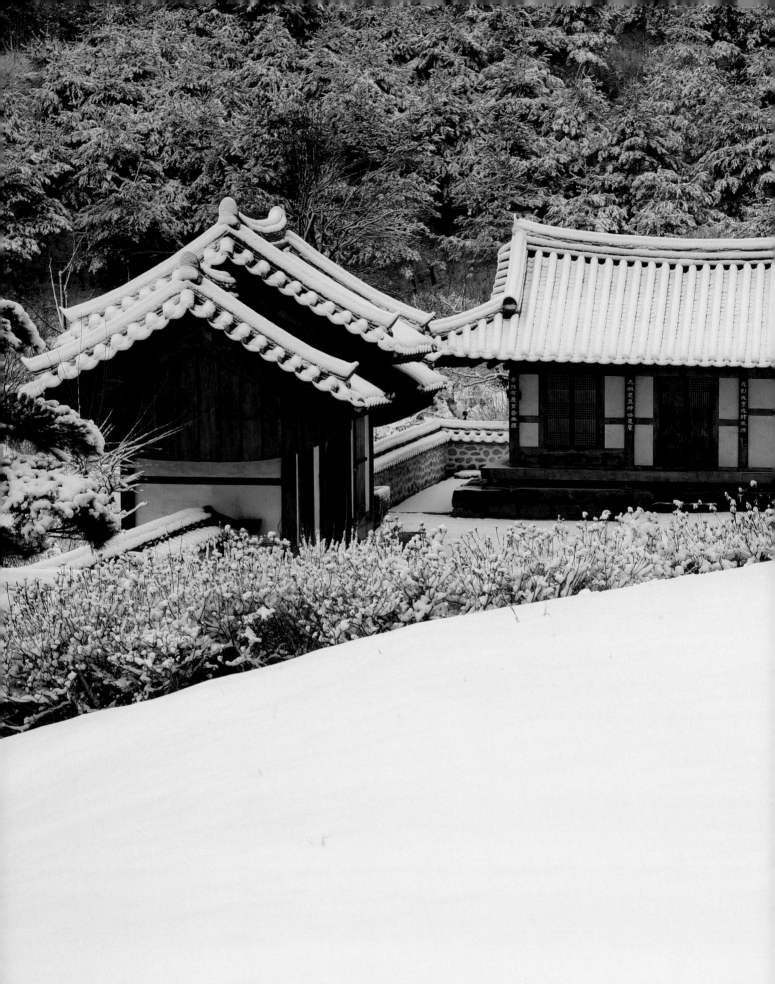

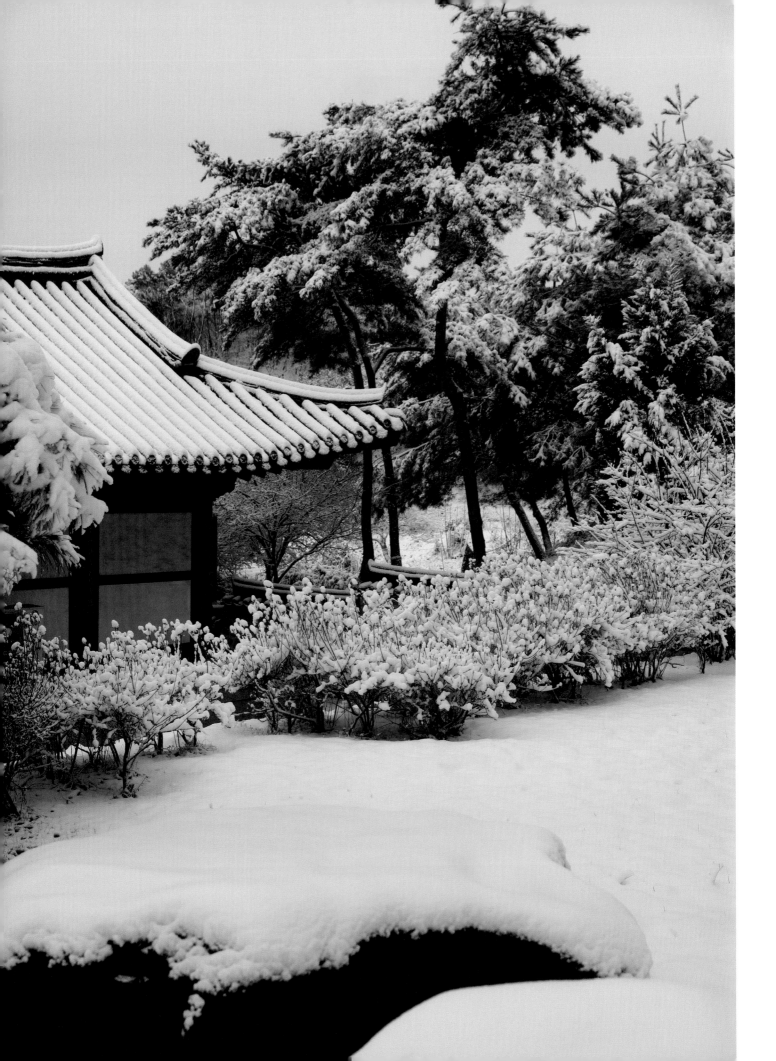

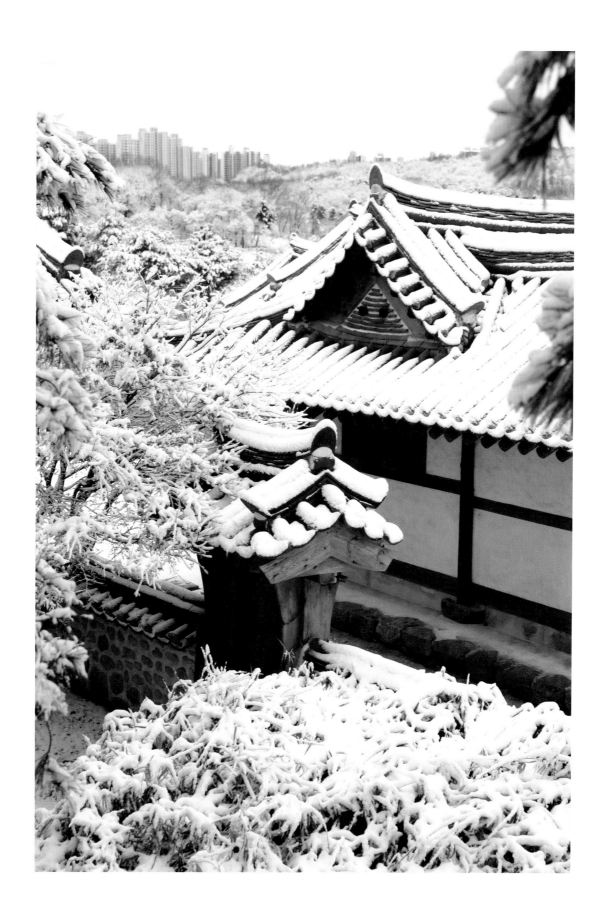

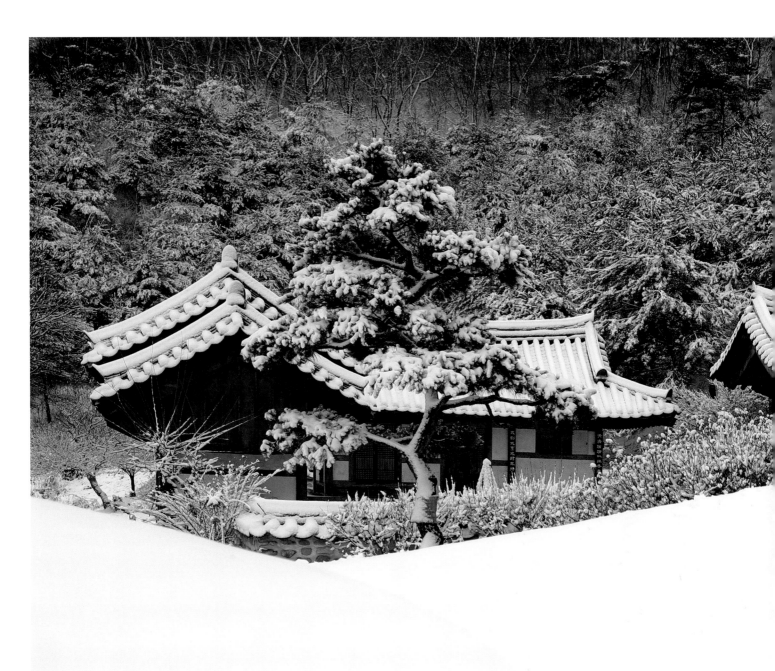

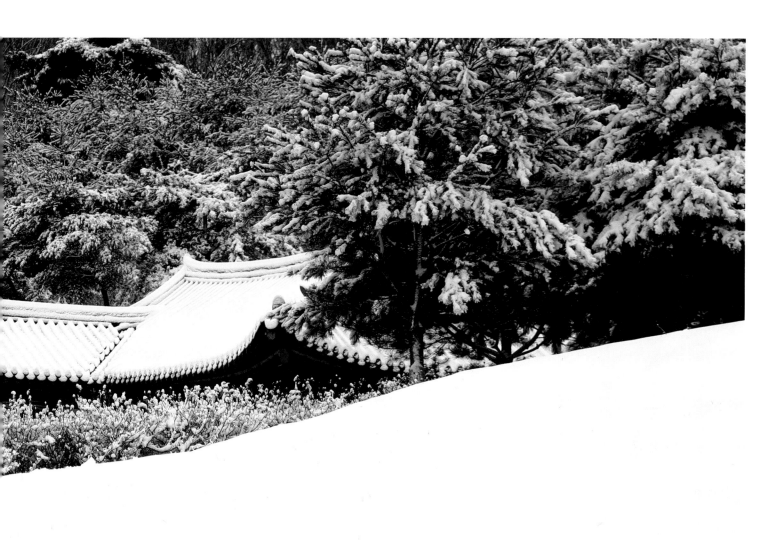

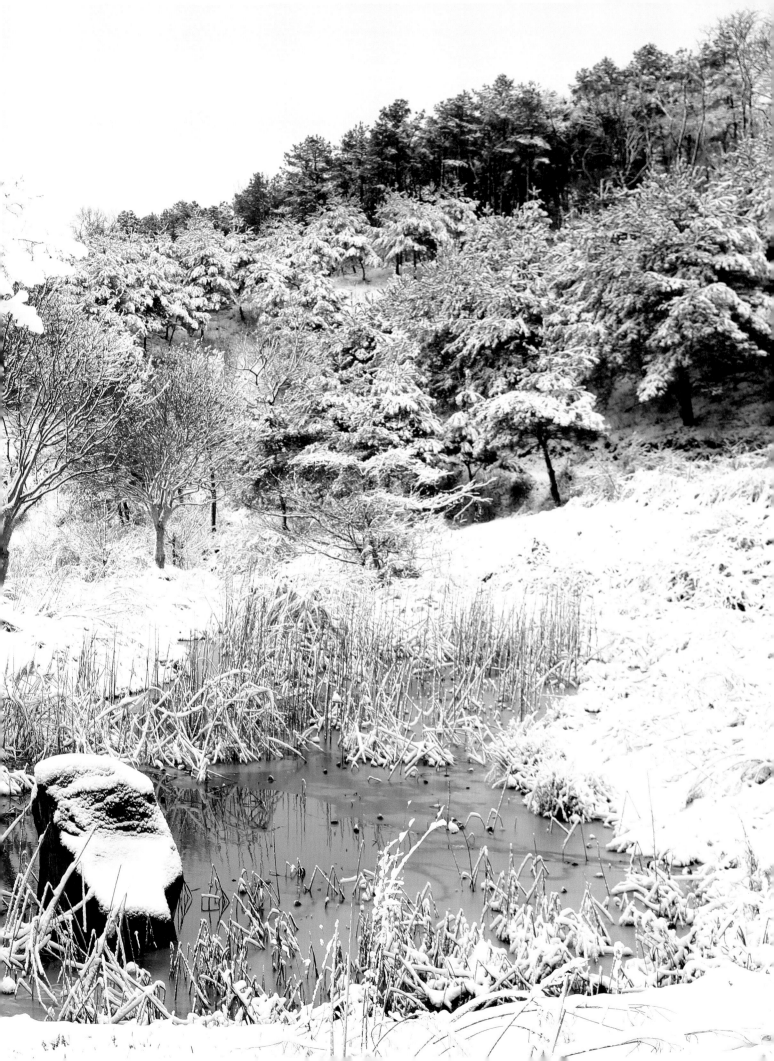

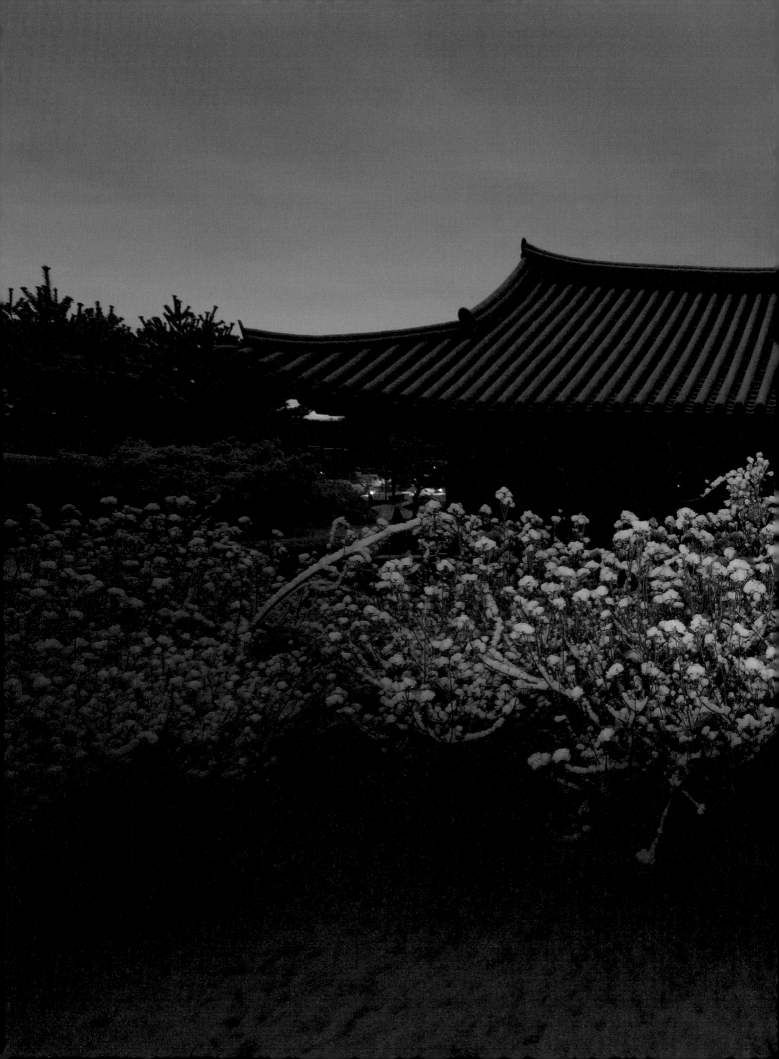

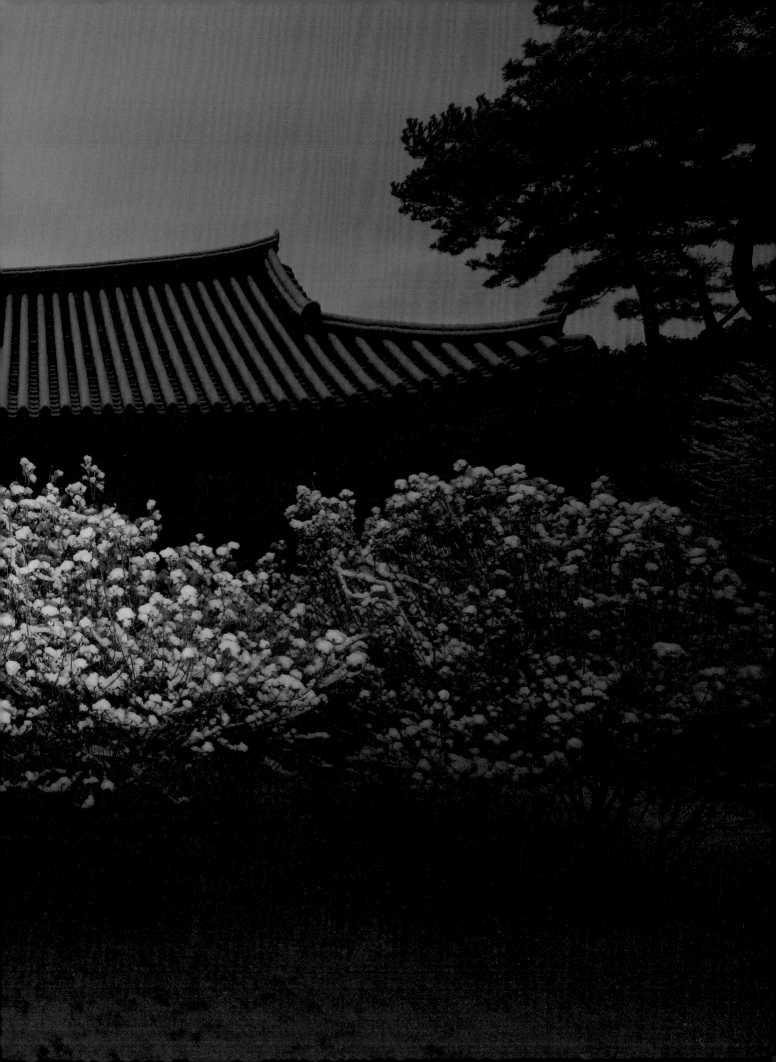

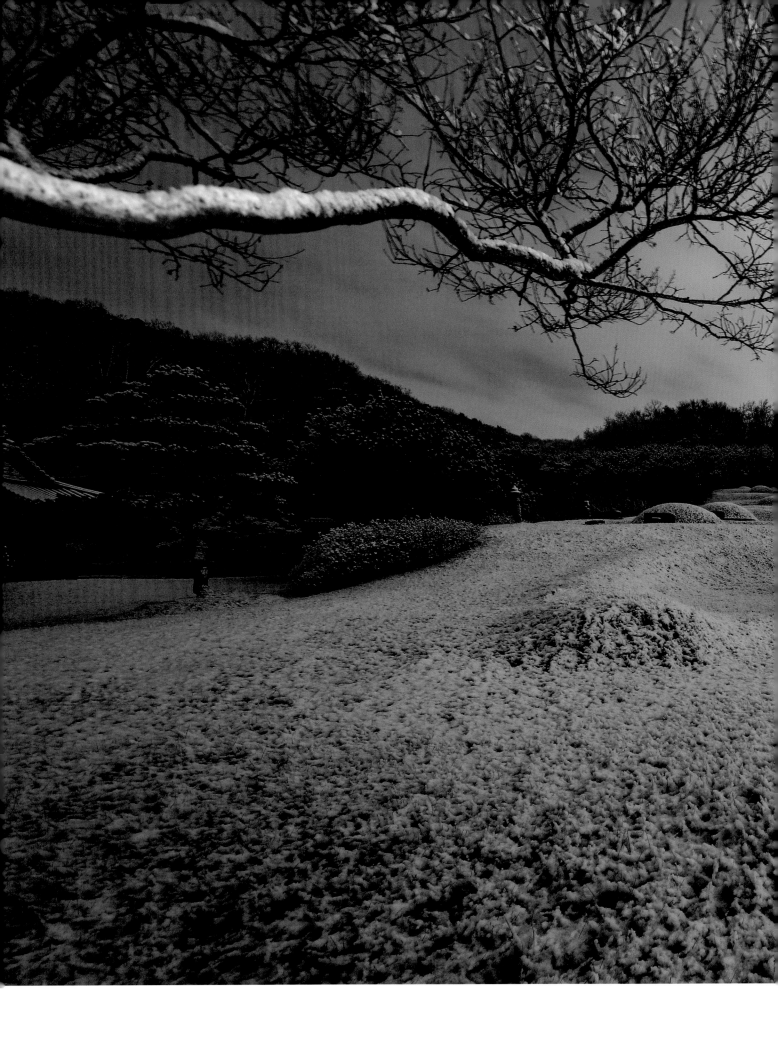

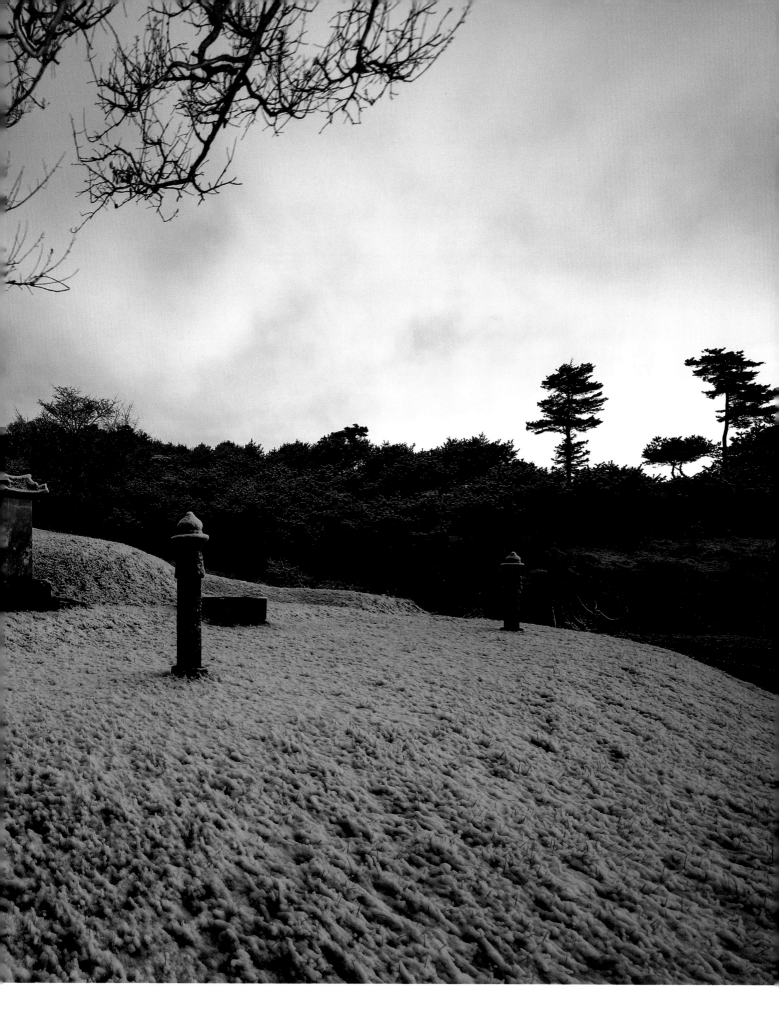

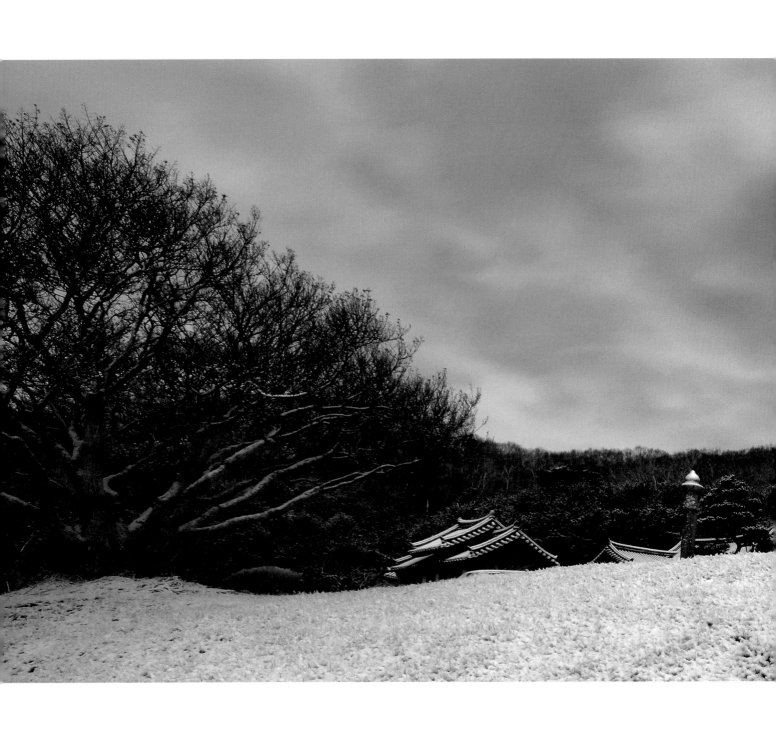

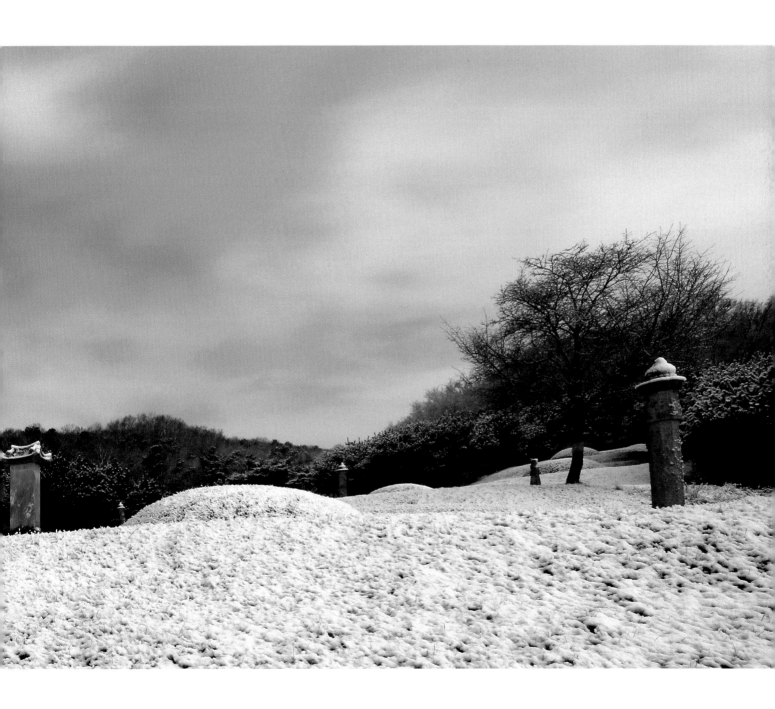

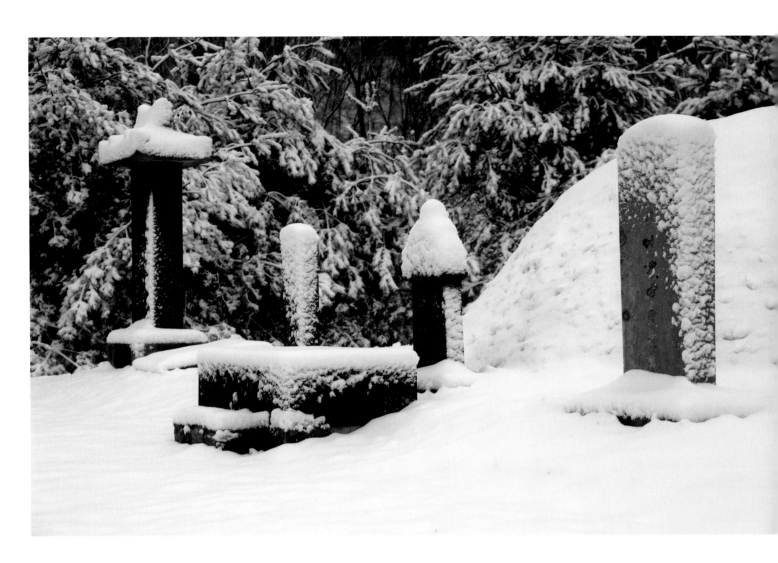

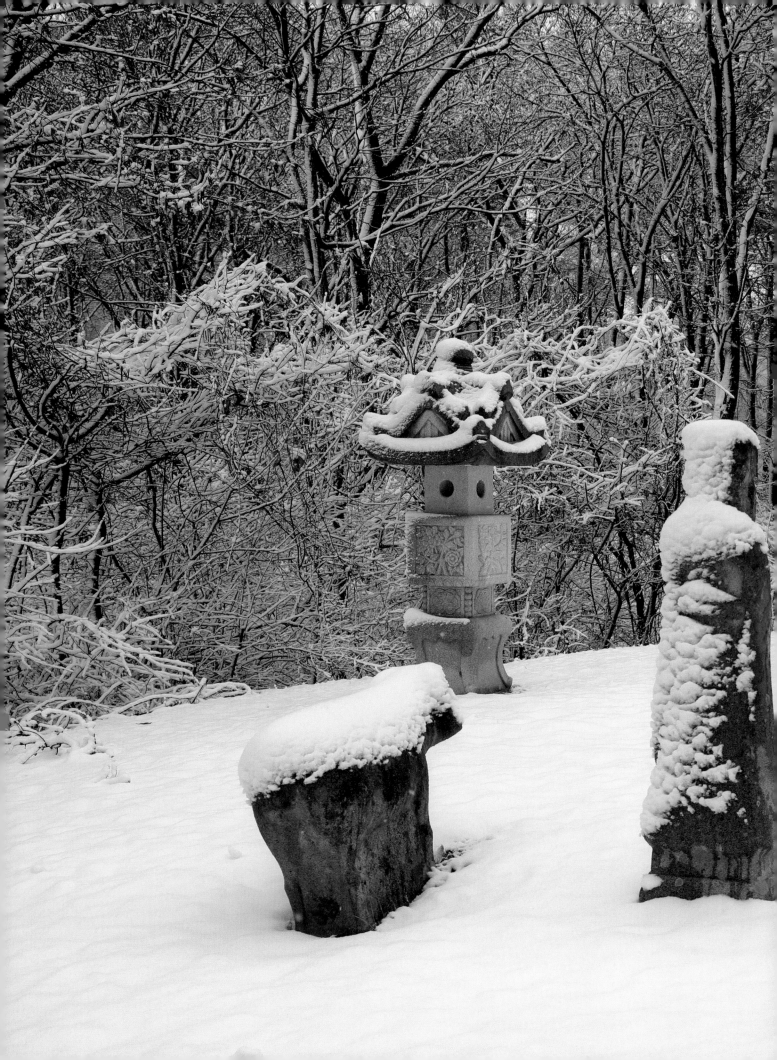

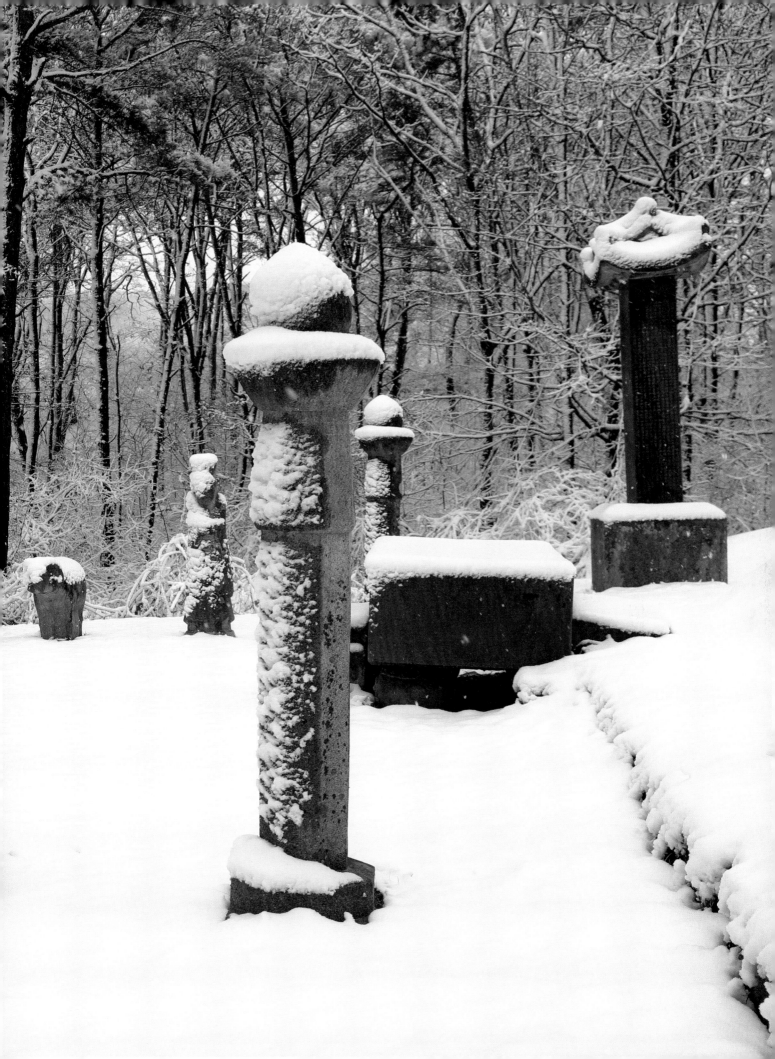

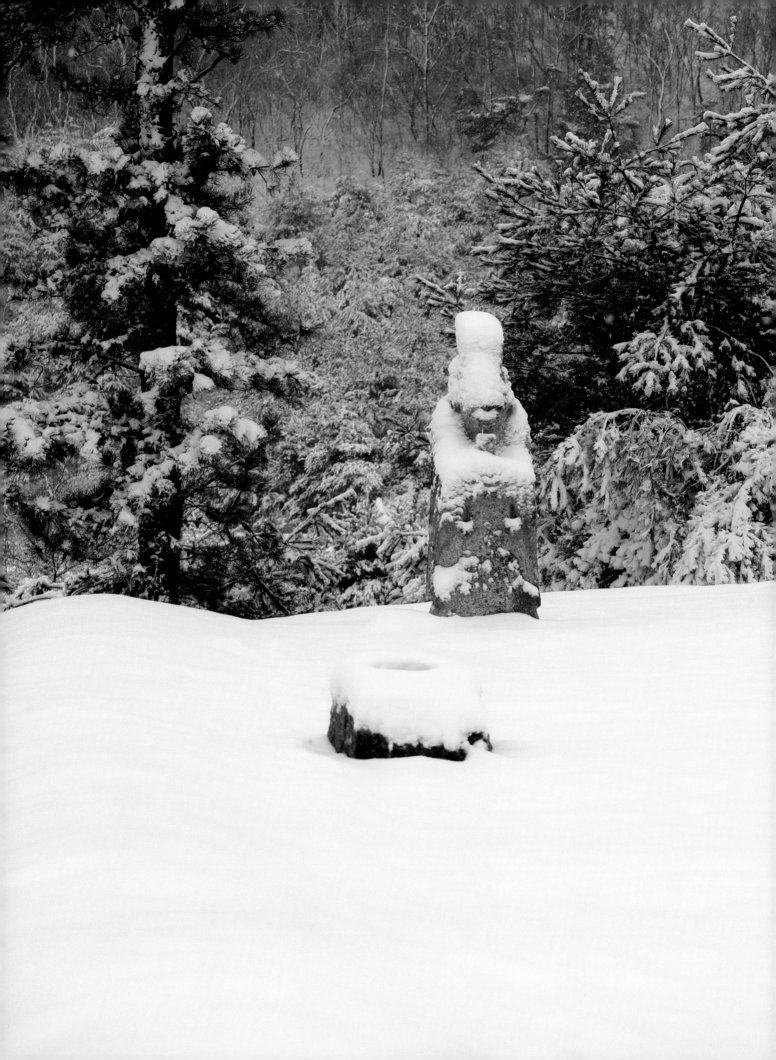

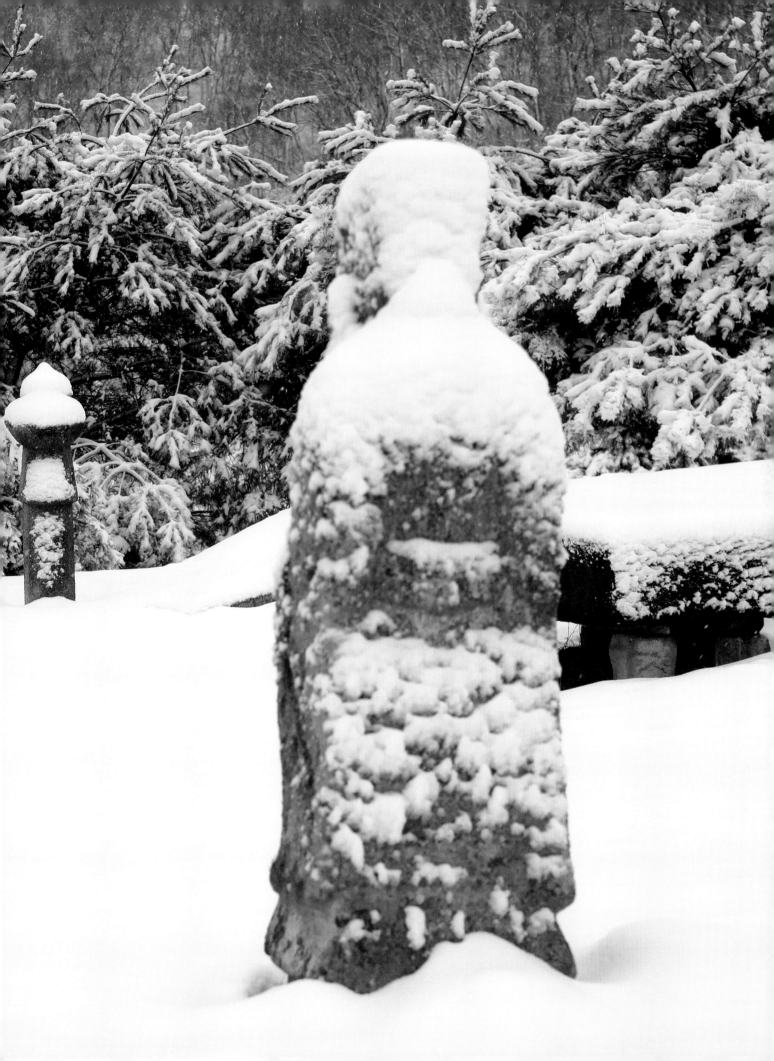

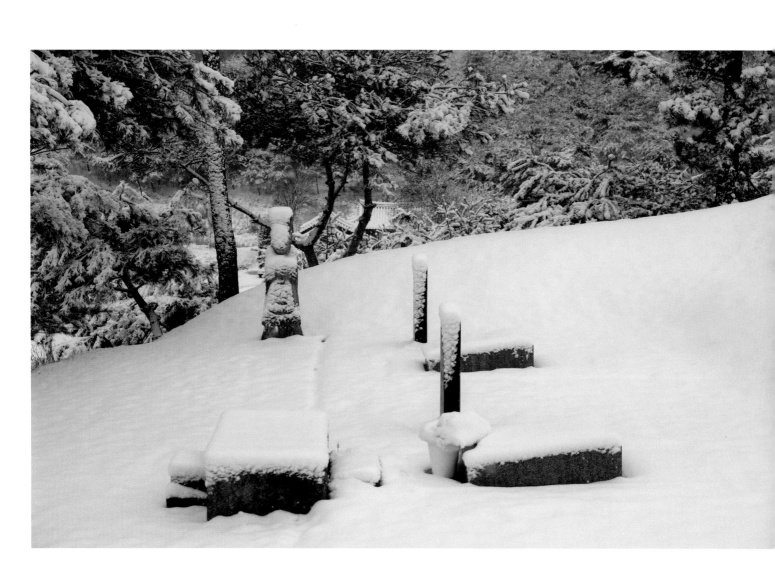

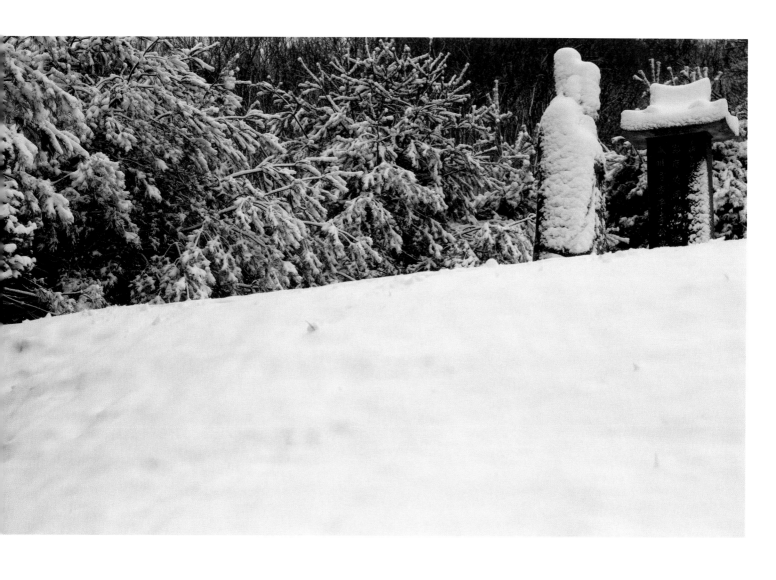

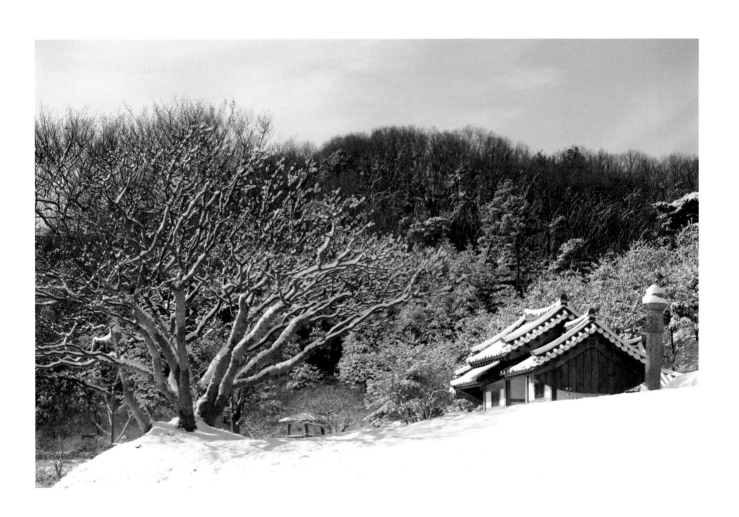

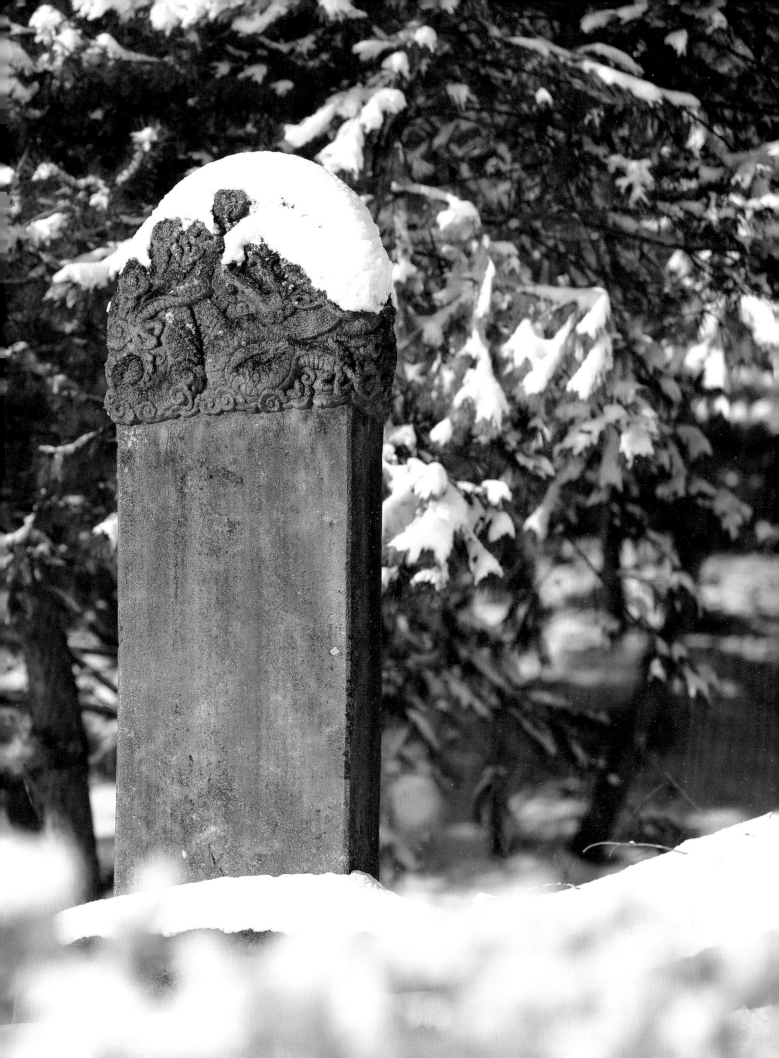

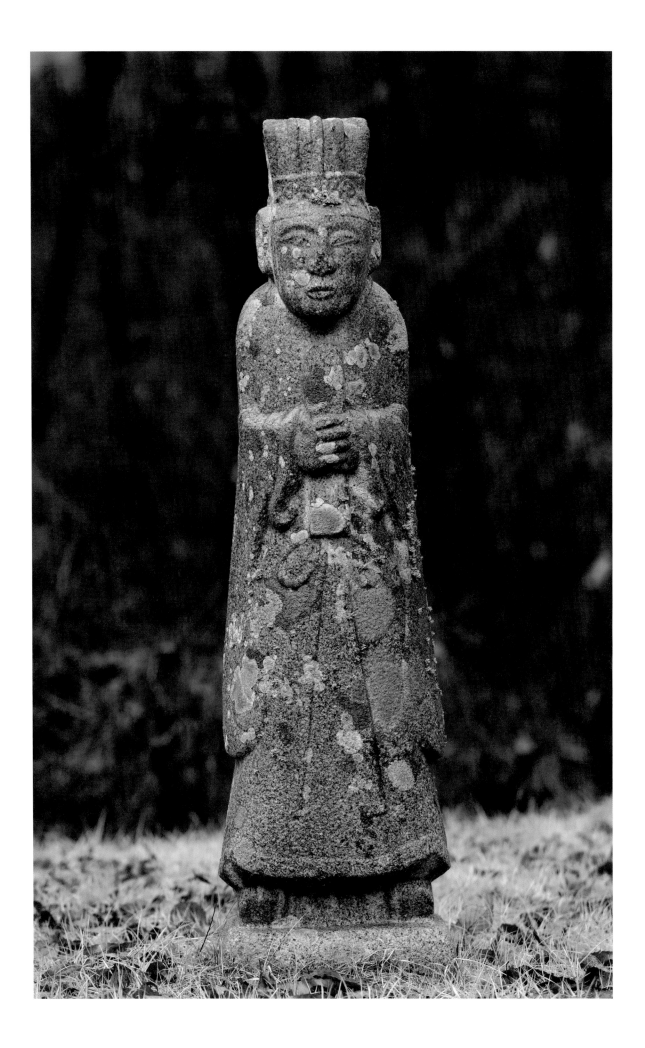

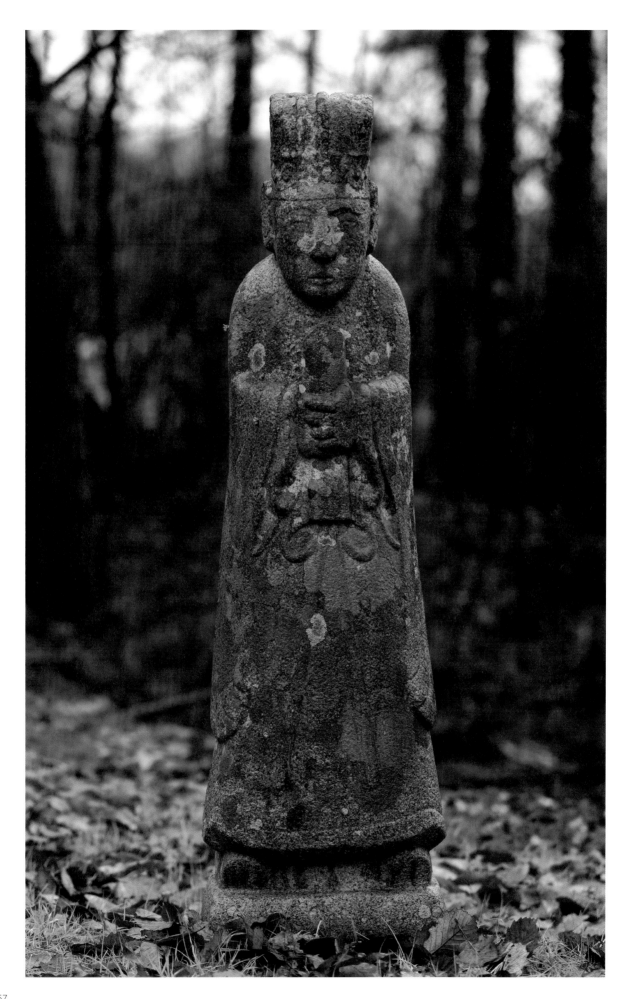

여수 장군도

將軍島

돌산도 앞에 위치한 장군도는 면적 약 59,000m²,
둘레 600m에 불과한 작은 섬이다. 규모는 작지만
조선시대 중요 군사요충지로 사용되었고 현재
여수의 명소로 자리하고 있다.

돌산도와 장군도 사이에는 함천군 이량(咸川君
李良)이 해저에 건설한 군사시설인 수중석성
유적이 남아 있다. 우리나라 유일의 이 수중석성은
돌산도와 장군도 사이의 해로를 차단해 왜구의
침입을 방어하는데 크게 기여하였다. 훗날
돌산도와 수중석성으로 연결된 장군도에
이량장군방왜축제비(李良將軍防倭築堤碑)가
세워지면서 자연스럽게 장군도로 불리게 되었다.

최초 방왜축제비는 1516년(중종 11년) 수군절도사
여윤철(呂允哲)과 보성군수 안흠선(安欽善)에
의하여 세워졌다. 이 최초 방왜축제비는 왜군에
의해 절단되어 하단 부분은 사라지고 상단부만
남겨졌다. 현존 최초 방왜축제비는 이량장군의
17대 종손 시조 29세 이재기(李載驥)에 의하여
1965년 바위 위에 복원되었다.

장군도 안에는 이량장군방왜축제비와 함께
장군성비(將軍城碑)가 남아 있다. 장군도
해안 동쪽에 서 있는 장군성비는 이량장군이
방왜축제로 왜구의 침략을 막아내자, 평화로운
생활을 누리게 된 여수와 남부지방 백성들이
장군의 업적을 기리기 위해 건립했으며 원래 모습
그대로 보존되어 있다.

장군도 📍 전라남도 여수시 중앙동 산 1번지

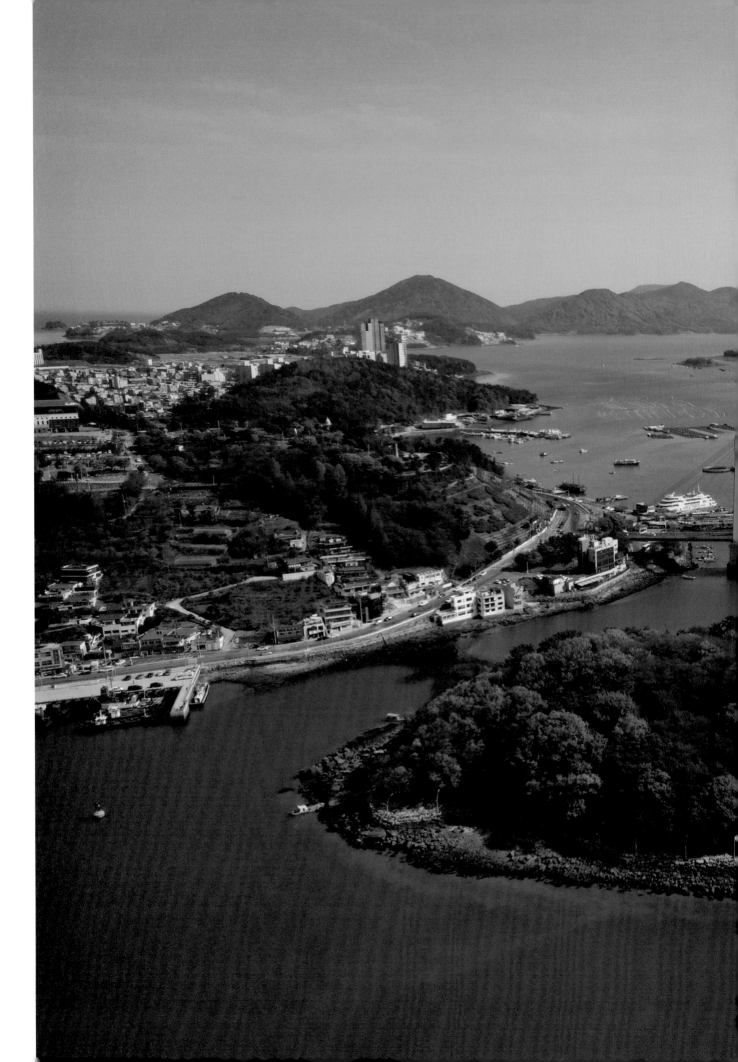

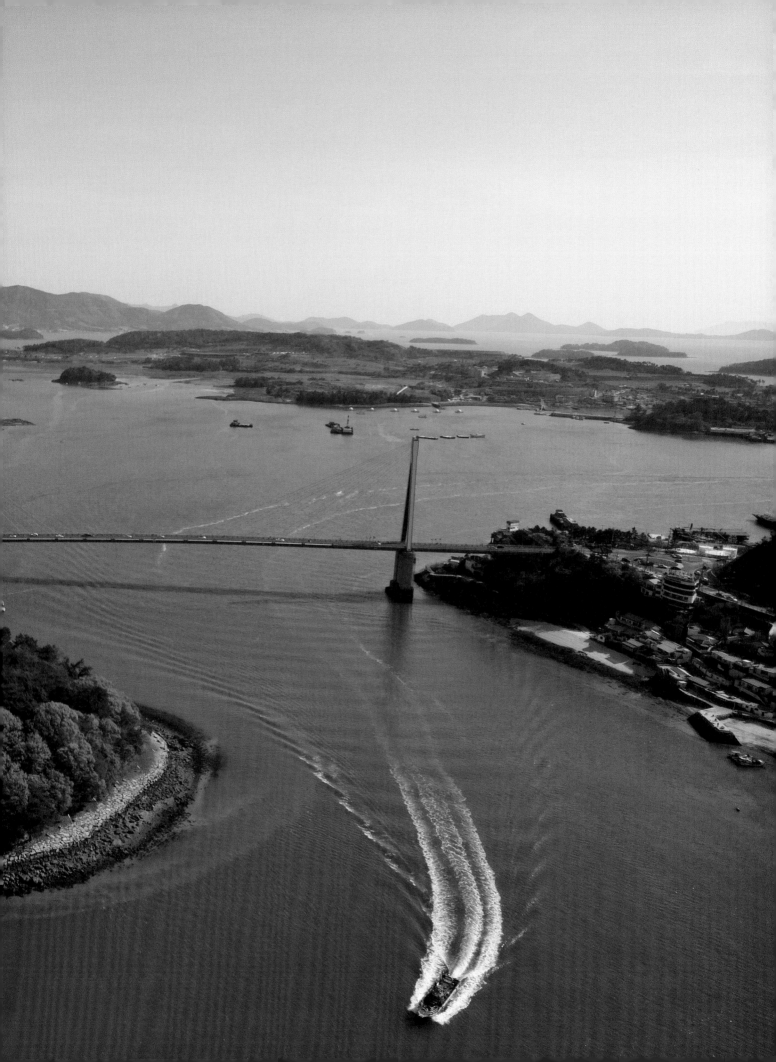

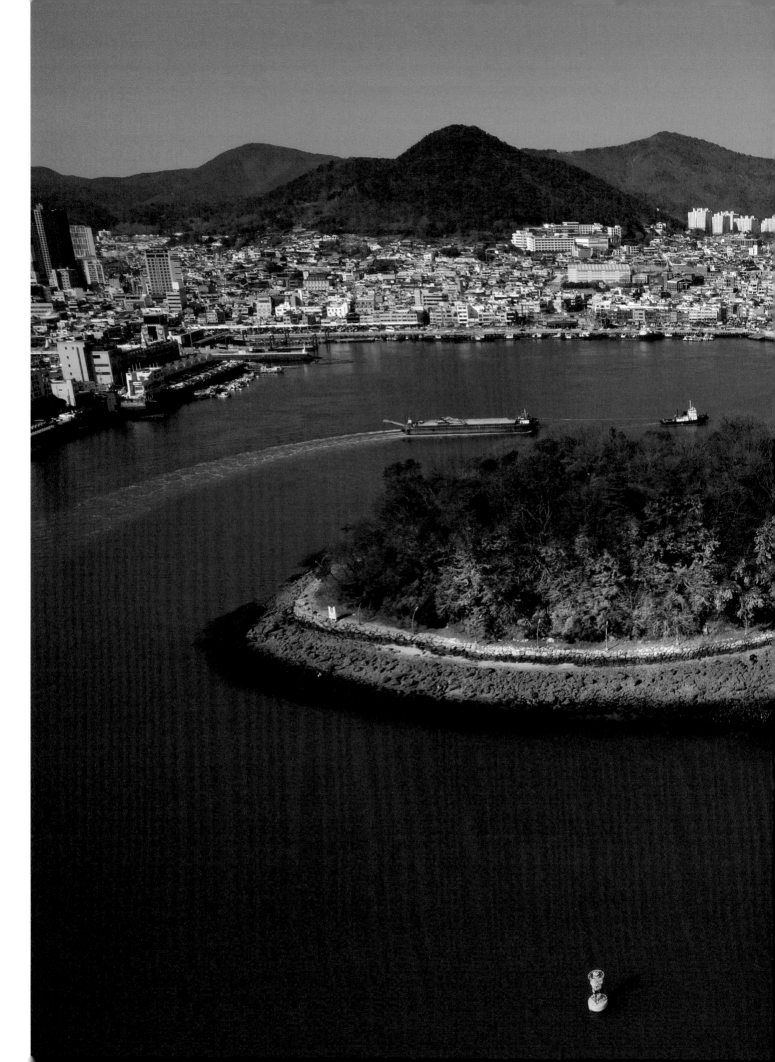

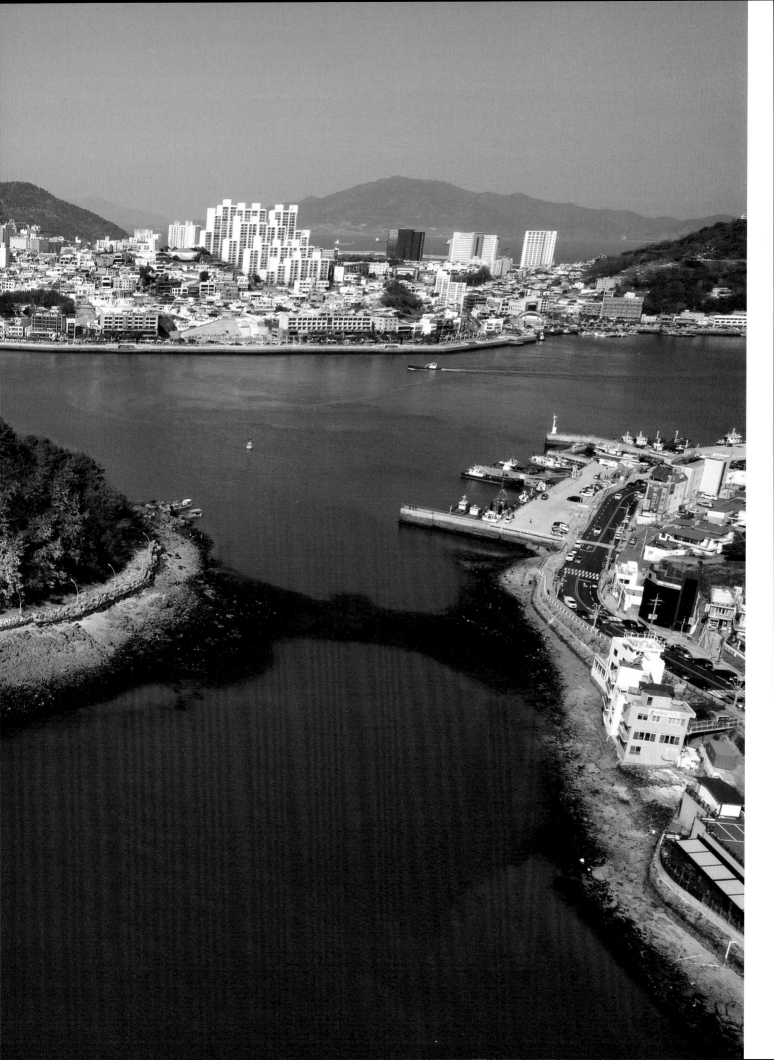

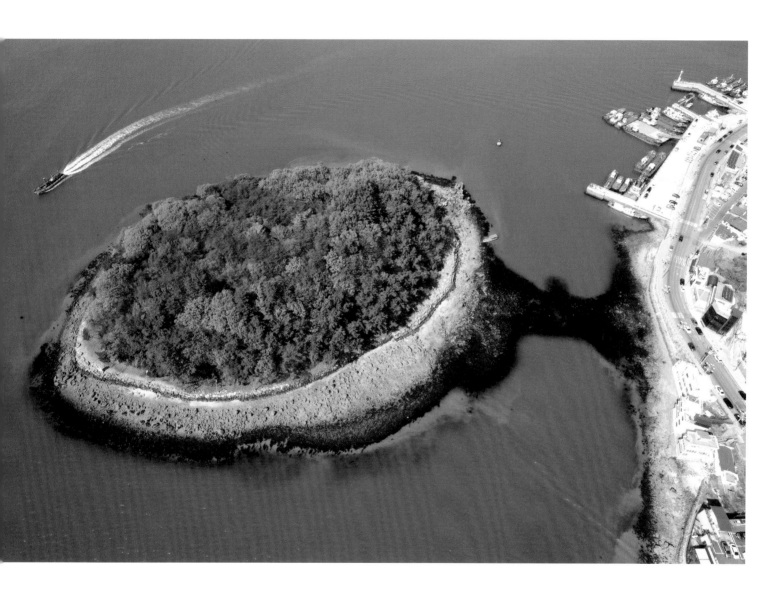

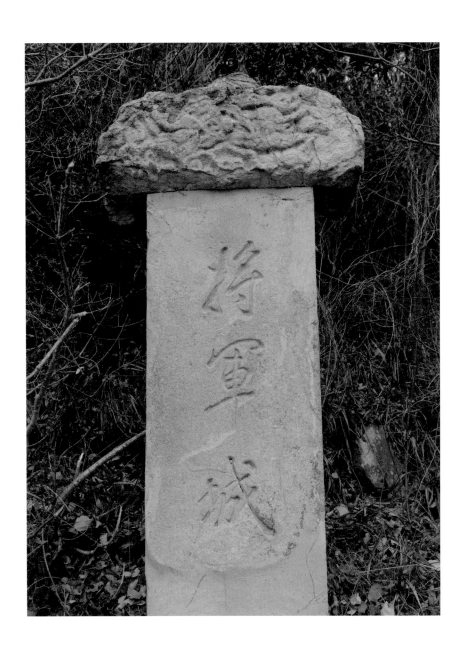

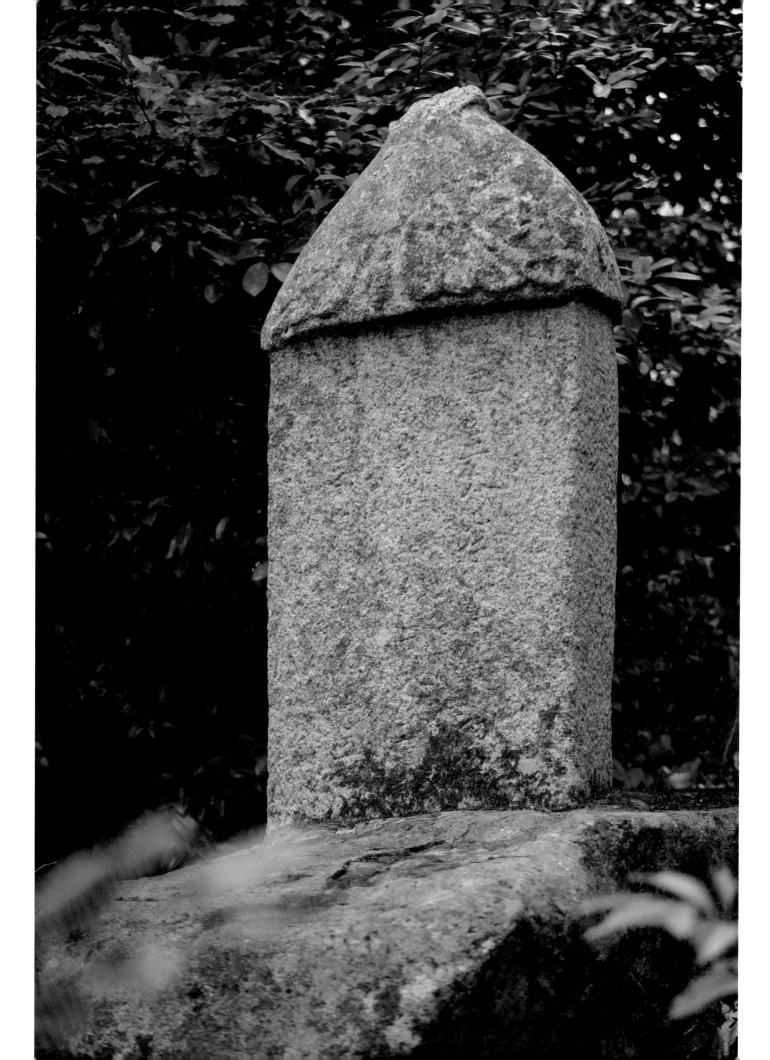

보령 영보정

永保亭

서해바다와 오천항을 바라보고 서 있는
영보정(永保亭)은 오랜 세월 옛 시인들이 즐겨
찾았던 정자다. 영보정은 1468년 우의정 강순의
정원에 정자로 세워졌으나, 강순이 남이가
주도한 역적모의에 가담했다는 누명을 쓰고
처형되자 폐허에 가깝게 훼손되었다. 훗날 함천군
이량이 충청도 수군절도사로 부임하면서 같은
곳에 새로운 정자를 세우고 영보정이란 현판을
내걸었다. 1504년 새 모습을 드러낸 영보정은
조선시대 수백 개의 정자 가운데 아름다운 풍광을
감상할 수 있는 최고의 정자 중 하나로 명성을
떨쳤다. 이를 증명하듯 영보정을 담아낸 시는
200수가 넘는다. 조선시대 정자 가운데 200편이
넘는 시의 주제로 등장한 정자는 영보정이
유일하며 그 신비롭고 아름다운 정취는 이돈중의
작품 영보정에 담겨 있다.

충청수군 영내에 건립된 영보정은
군사시설임에도 불구하고 개방된 공간이었다.
누구나 자유롭게 둘러볼 수 있었던 영보정에는 수
많은 예술인들이 찾아와 글과 그림을 남겼다. 다산
정약용과 백사 이항복은 영보정을 조선 최고의
정자로 꼽았다. 현존하는 영보정은 1901년 소실된
것을 2015년 복원한 것이다.

영보정 📍 충청남도 보령시 오천면 소성리 660-2 ▌사적 제501호

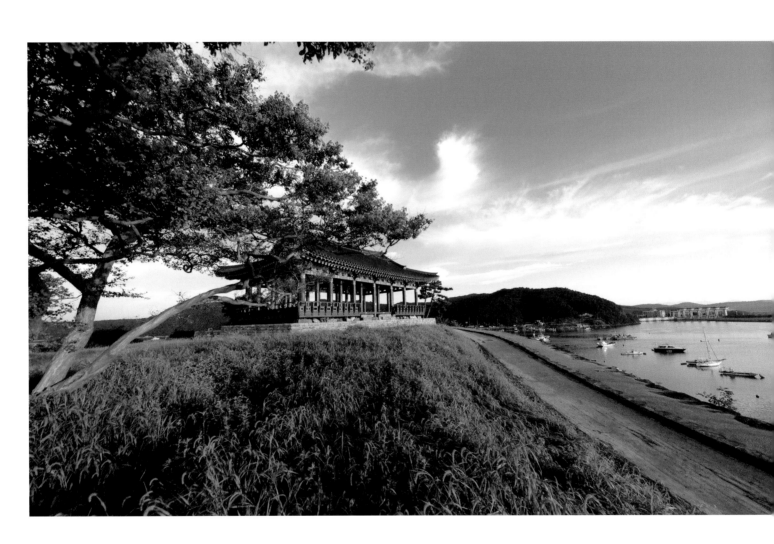

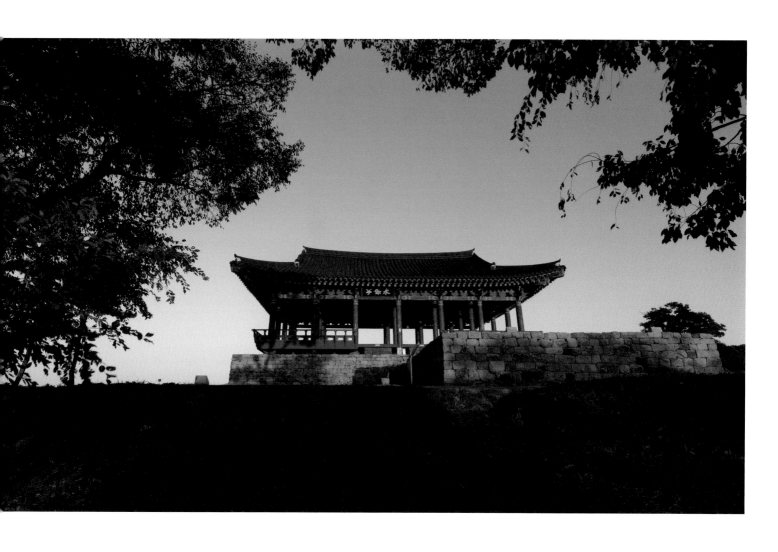

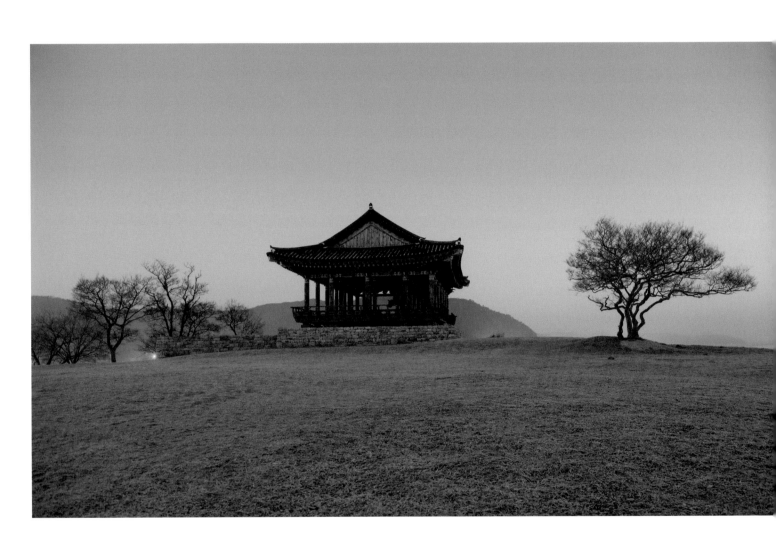

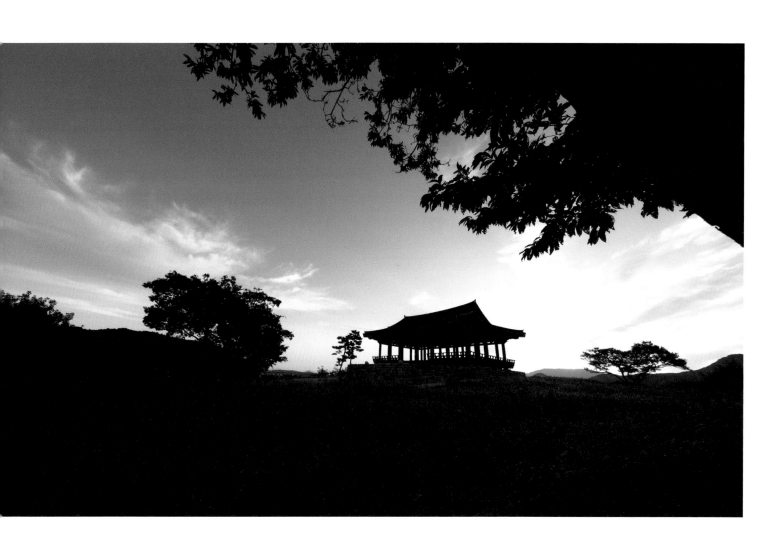

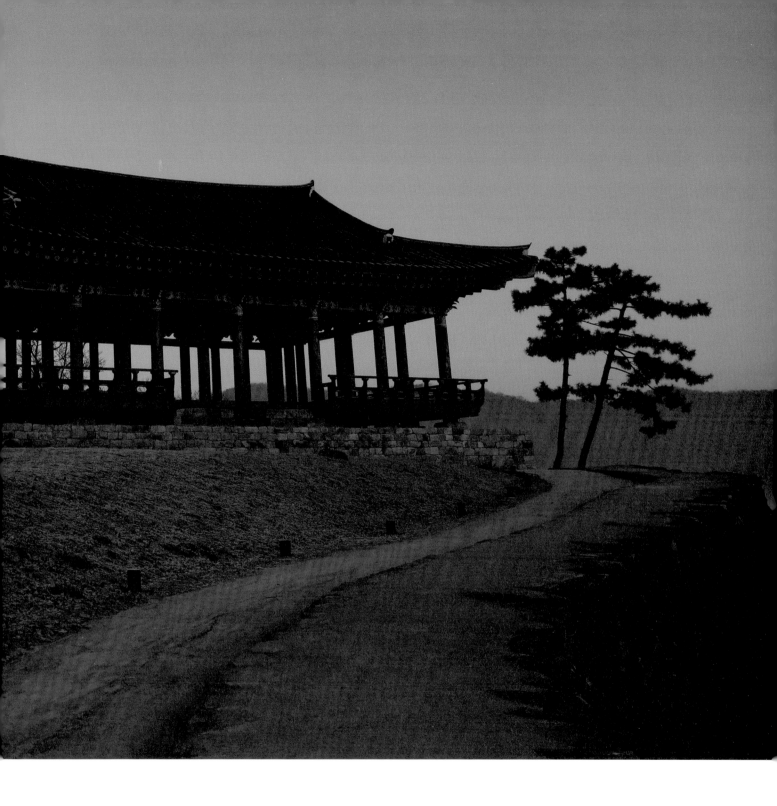

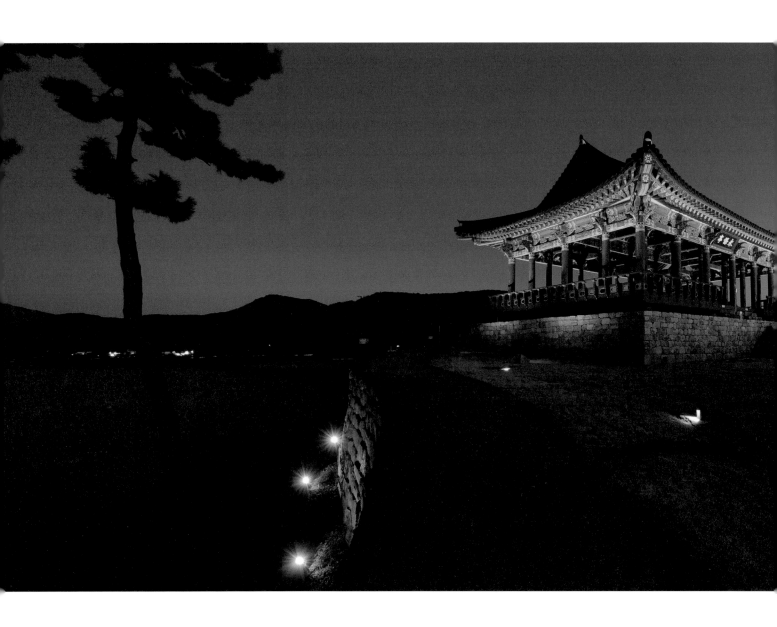

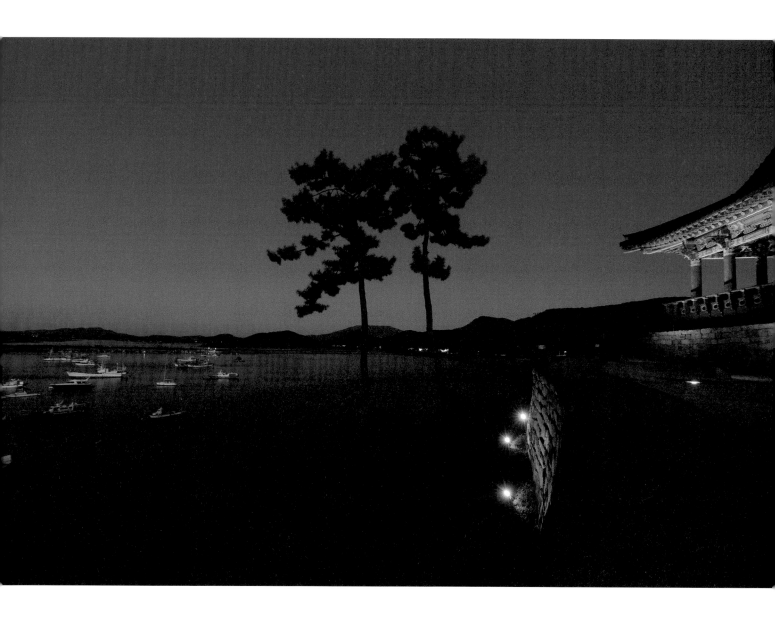

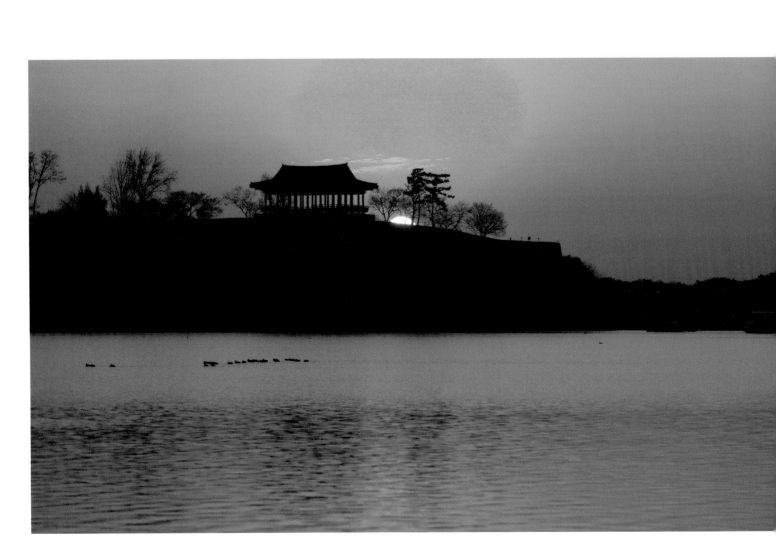

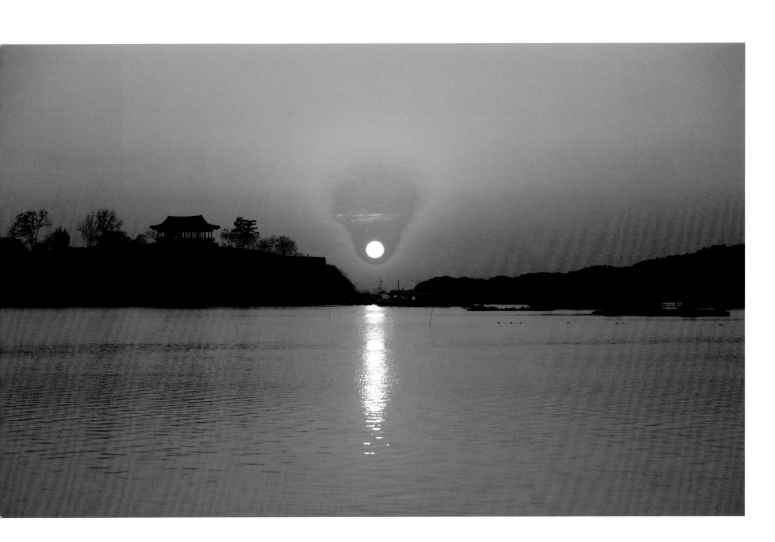

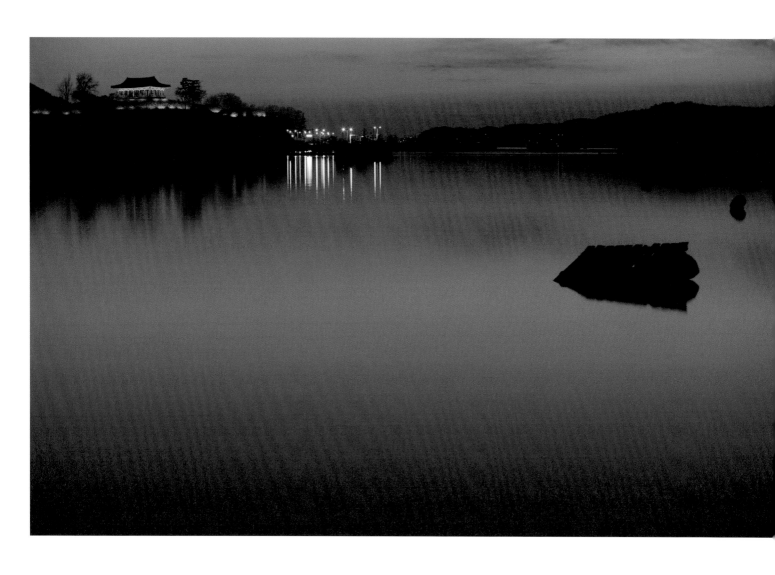

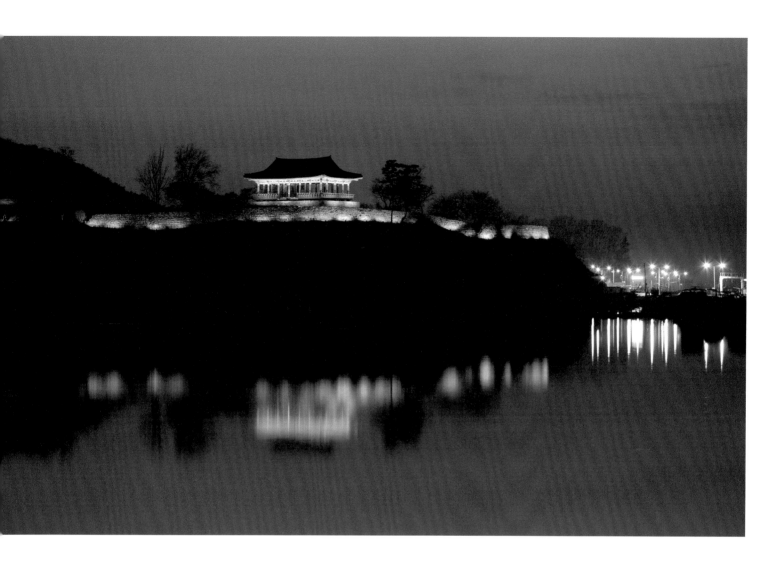

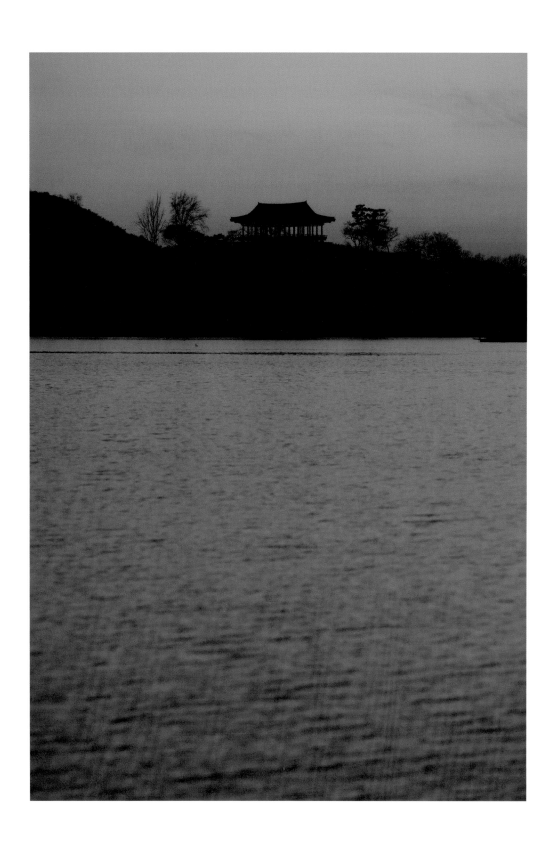

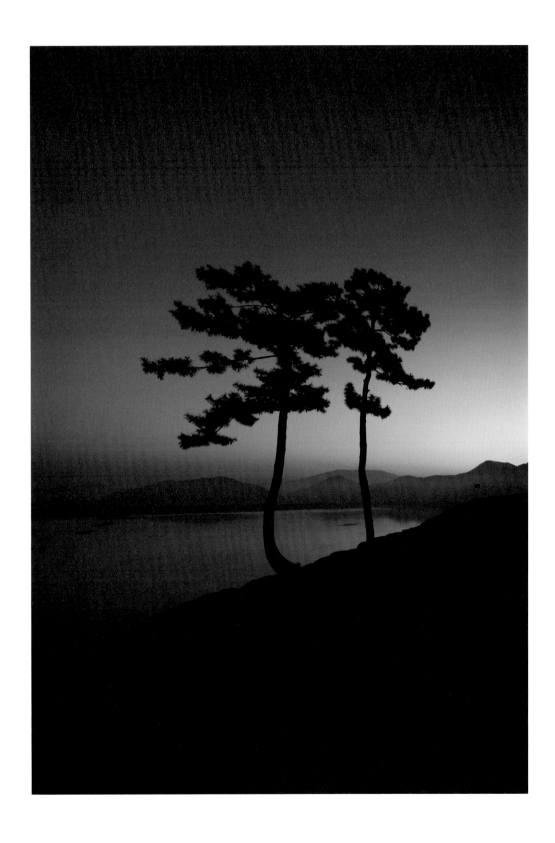

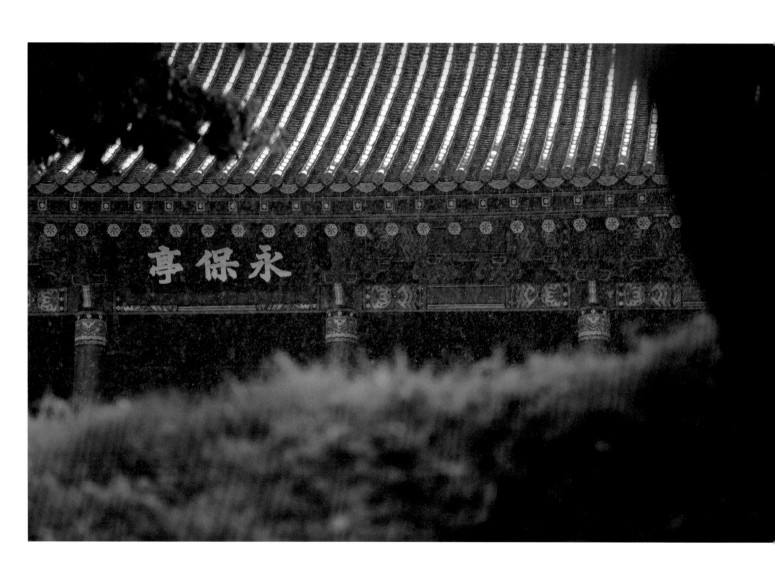

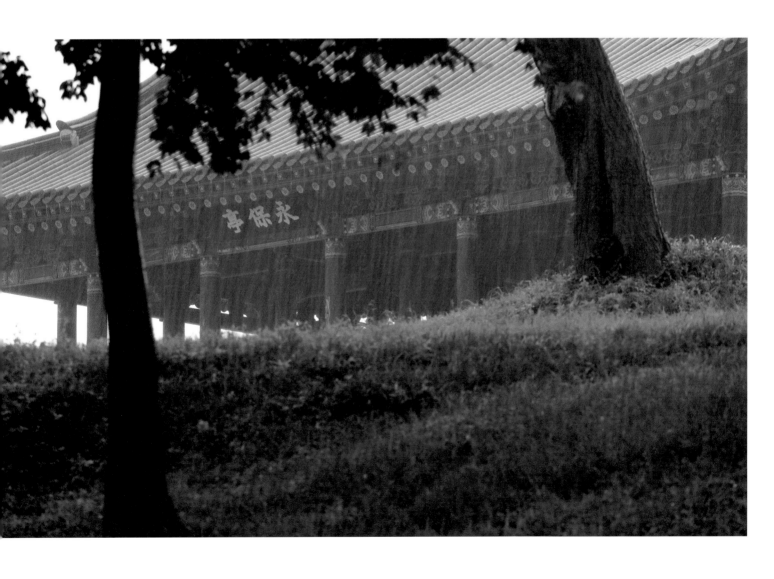

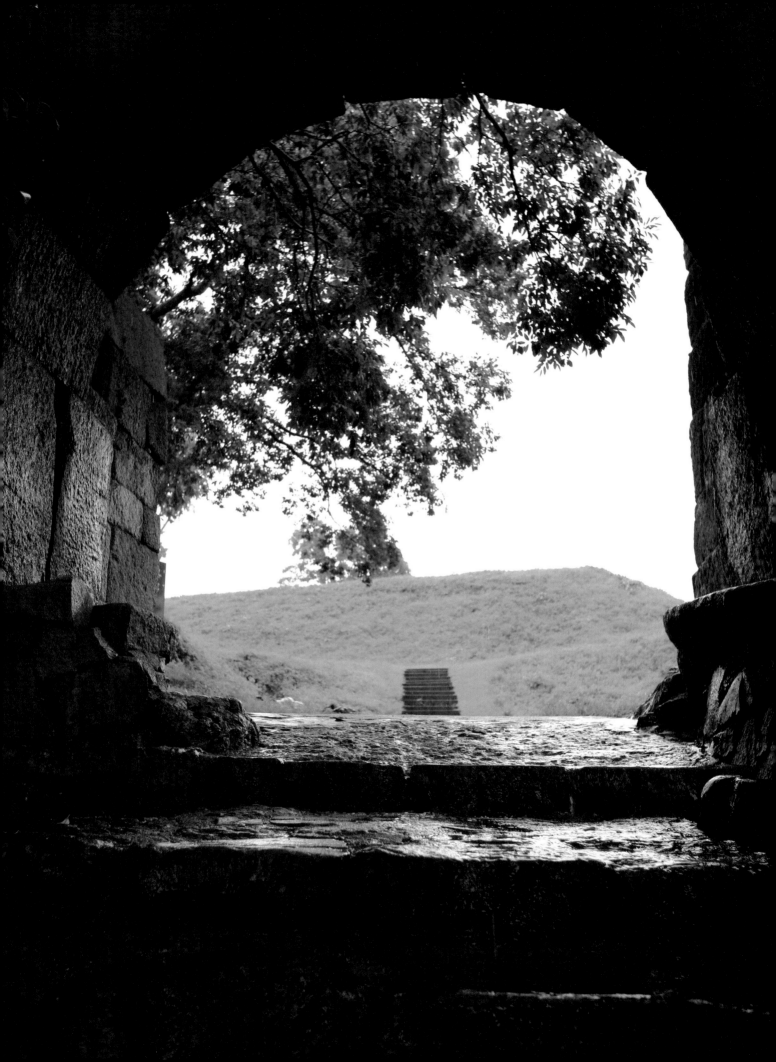

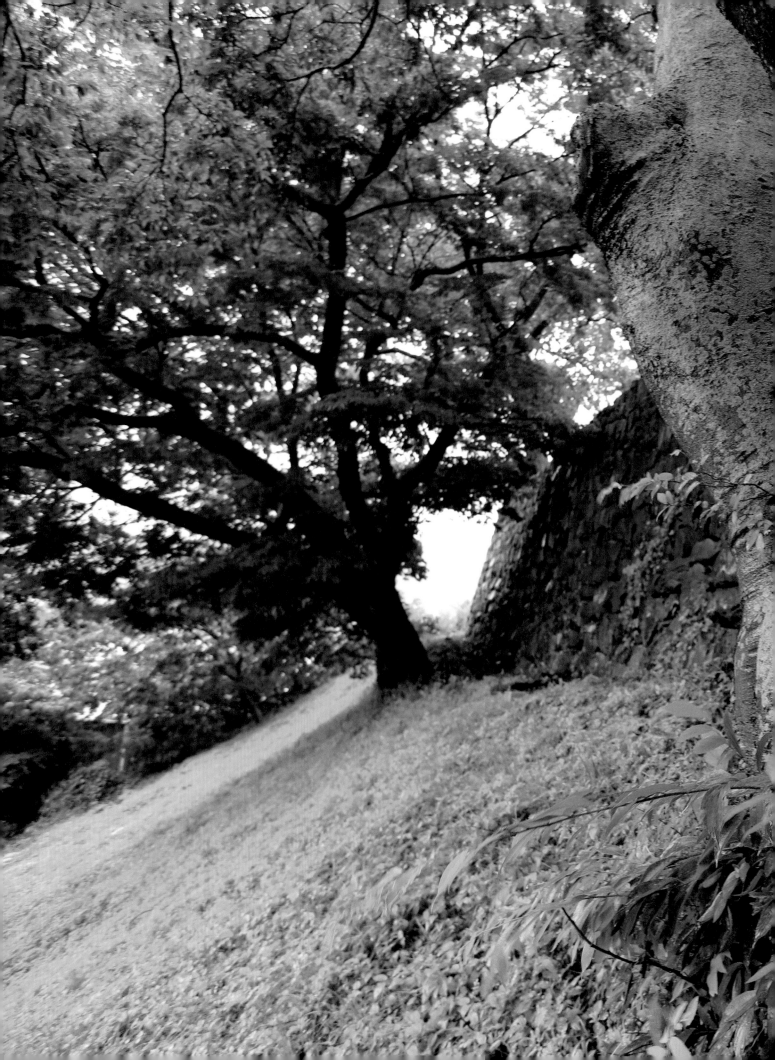

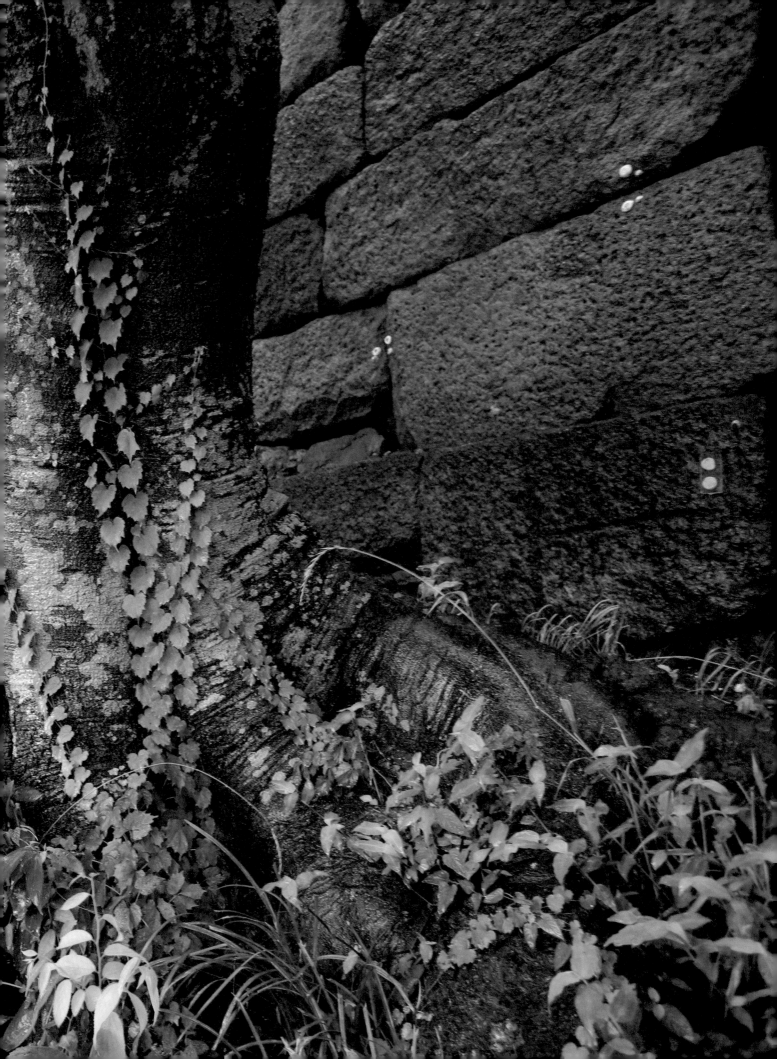

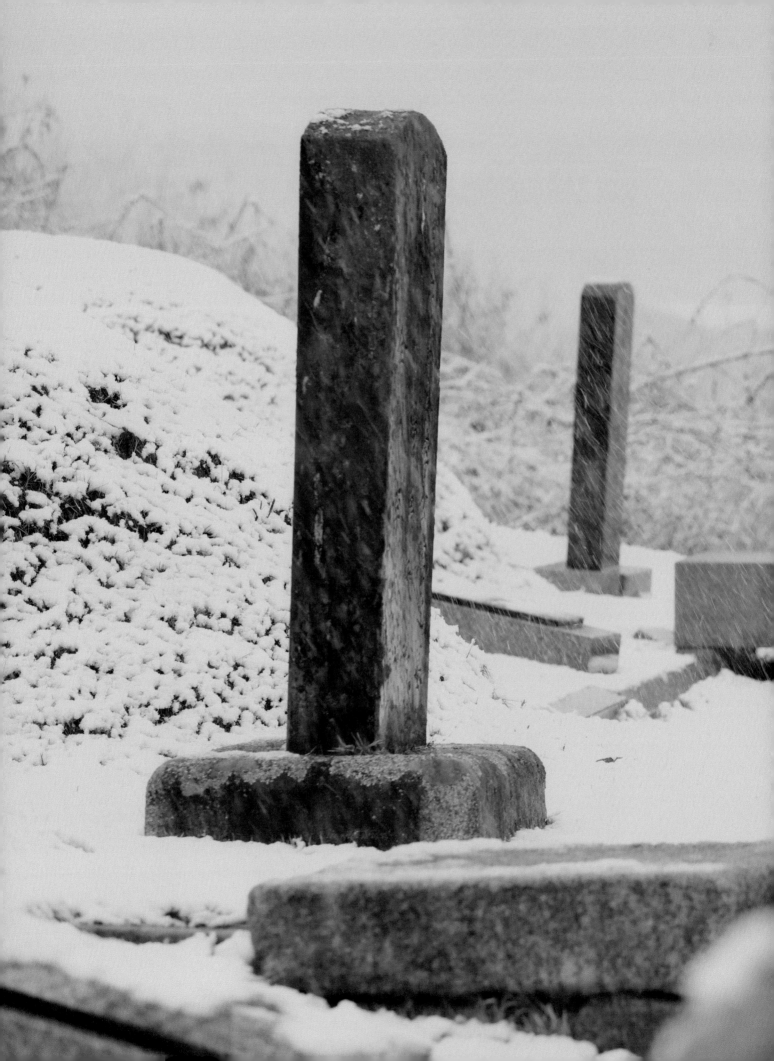

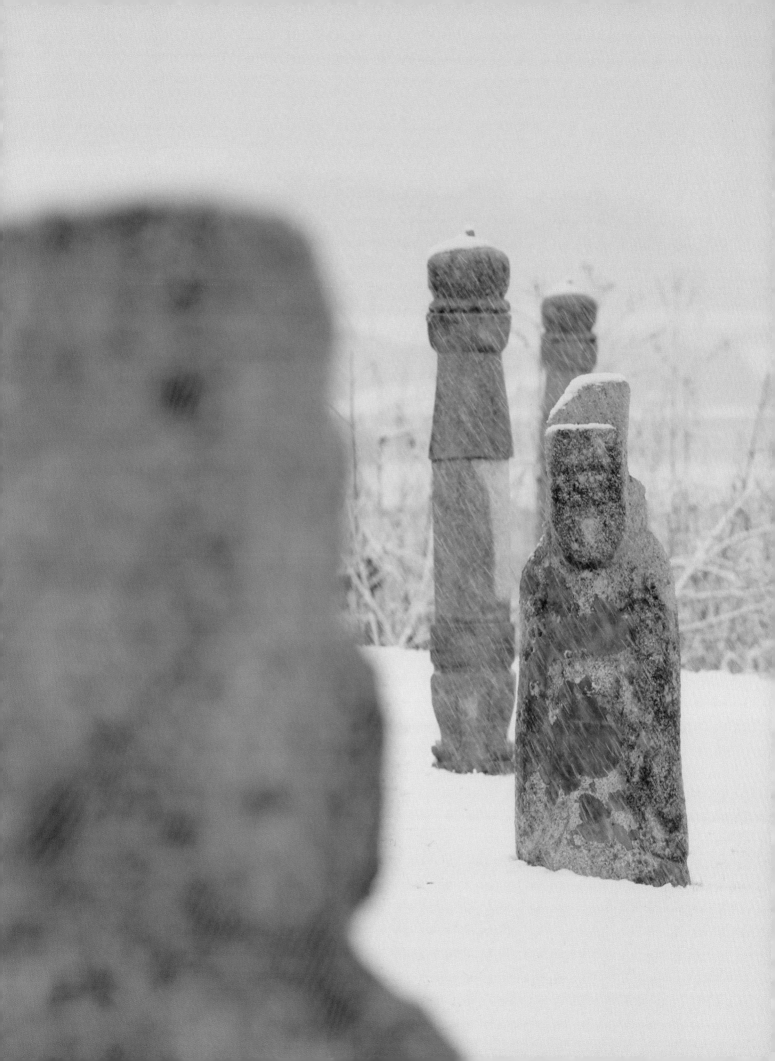

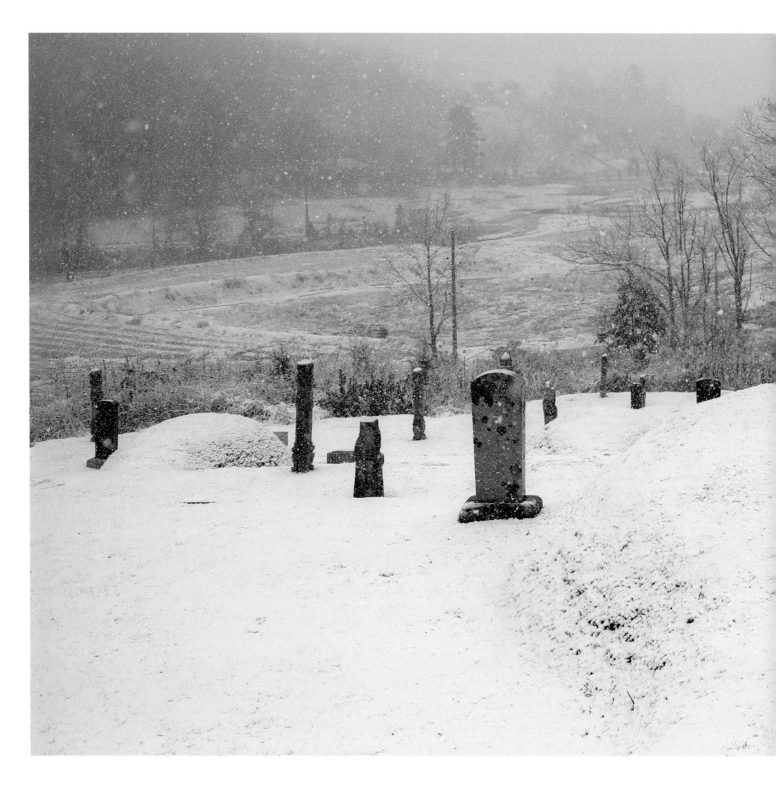

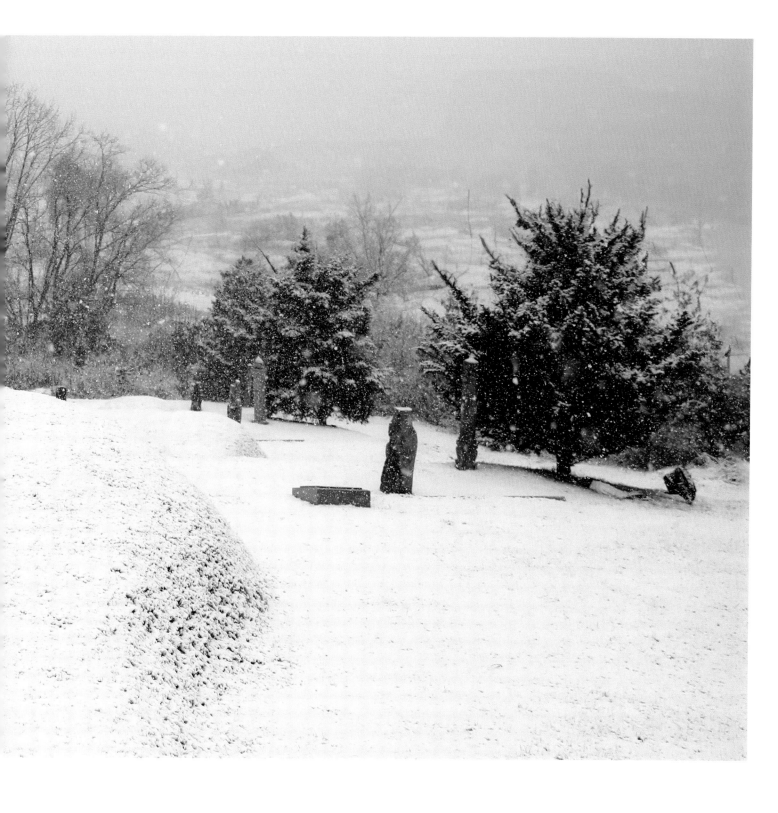

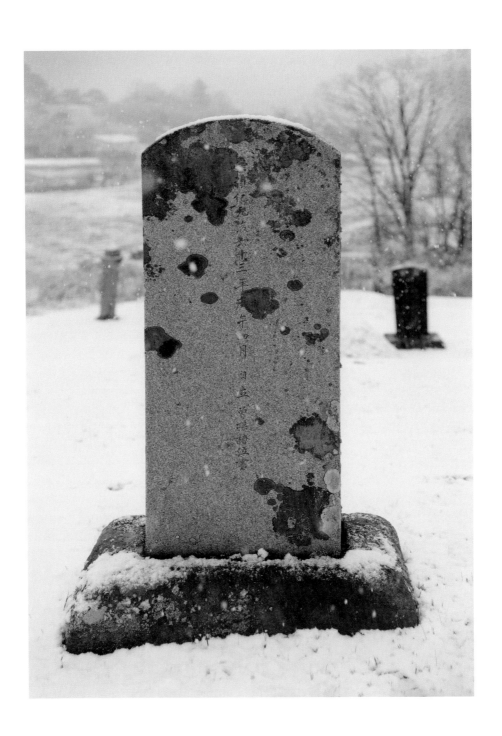

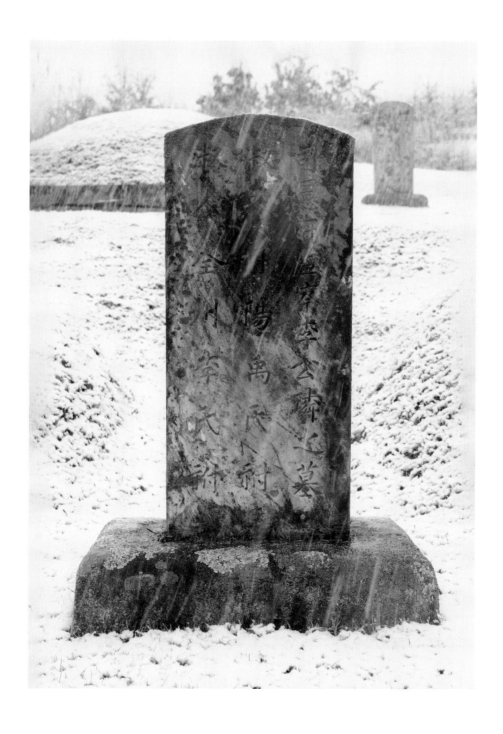

기억을 다시 그리다

퍼낸날
2024년 10월 23일

지은이
이형준

디자인
이수경

인쇄
intime

펴낸곳
즐거운상상

주소
서울시 중구 충무로 13 엘크루메트로시티 1811호

이메일
happydreampub@naver.com

인스타그램
happywitches

출판등록
2001년 5월 7일

ISBN
979-11-5536-223-5 (03660)

가격
50,000원